暴力鬼才丨昆汀‧塔倫提諾：錄影帶店員逆襲成名導的神話，用血腥與黑色幽默澆注的經典故事
QUENTIN TARANTINO: THE ICONIC FILMMAKER AND HIS WORK

作者丨伊恩‧納桑（Ian Nathan） 　譯者丨劉佳澐、汪冠岐、黃知學 　美術設計丨郭彥宏 　行銷企劃丨林瑀、陳慧敏

行銷統籌丨駱漢琦 　營運顧問丨郭其彬 　業務發行丨邱紹溢 　系列主編丨張貝雯 　責任編輯丨劉文琪 　總編輯丨李亞南

出版丨漫遊者文化事業股份有限公司 　地址丨台北市松山區復興北路三三一號四樓

電話丨(02) 2715-2022 　傳真丨(02) 2715-2021

讀者服務信箱丨service@azothbooks.com 　漫遊者書店丨www.azothbooks.com

漫遊者臉書丨www.facebook.com/azothbooks.read 　發行營運統籌丨大雁文化事業股份有限公司

地址丨台北市松山區復興北路三三三號十一樓之四 　劃撥帳號丨50022001 　戶名丨漫遊者文化事業股份有限公司

初版一刷丨2022年6月 　定價丨台幣850元（精裝） 　ISBN丨978-986-489-586-1

版權所有‧翻印必究丨本書如有缺頁、破損、裝訂錯誤，請寄回本公司更換。

國家圖書館出版品預行編目(CIP)資料

暴力鬼才昆汀.塔倫提諾：錄影帶店員逆襲成名導的神話, 錄影
帶店員逆襲成名導的神話, 用血腥與黑色幽默澆注的經典故事
/ 伊恩.納桑(Ian Nathan)著；劉佳澐, 汪冠岐, 黃知學譯.──
初版.── 台北市: 漫遊者文化事業股份有限公司, 2022.06

176面 ;24X 21 公分
譯自 : Quentin Tarantino : the iconic filmmaker and his work
ISBN 978-986-489-586-1(精裝)

1.CST: 塔倫提諾 (Tarantino, Quentin) 2.CST: 電影導演 3.CST:
電影 4.CST: 美國

987.31　　　　　　　　　　　　　　　　　　110022817

QUENTIN

暴力鬼才

昆汀 · 塔倫提諾

TARANTINO

THE ICONIC FILMMAKER

AND HIS WORK

錄影帶店員逆襲成名導的神話
用血腥與黑色幽默澆注的經典故事

伊恩·納桑 IAN NATHAN——著

劉佳澐、汪冠岐、黃知學——譯

目錄

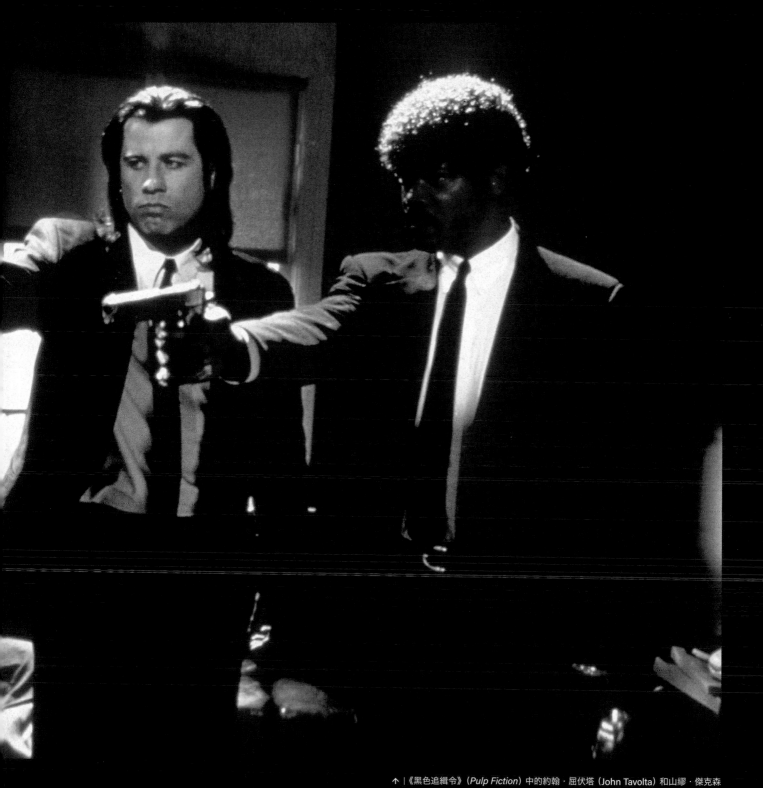

↑ |《黑色追緝令》（*Pulp Fiction*）中的約翰·屈伏塔（John Tavolta）和山繆·傑克森（Samuel L. Jackson），本片的特色是洛杉磯黑幫與一個神祕的手提箱。

「電影的節奏，必須與人同調……」

—— 昆汀·塔倫提諾[1]

一九九五年夏末，英國媒體終於看到了昆汀·塔倫提諾的第二號作品，也是那時，我們終於明白自己究竟看到些了什麼。此前我們當然都聽了不少流言蜚語，大家都七嘴八舌地討論著，說有位曾在錄影帶出租店工作的店員，去年春天竟在坎城影展奪下大獎。

說真的，那時我們都在努力跟上大西洋兩岸逐漸形成的塔倫提諾熱潮。早些年前，我在臭名遠播的倫敦電影節看了《霸道橫行》（ Reservoir Dogs ），看到金先生抽出剃刀的那一幕，不少觀眾厭惡地噘起嘴，起身離席。我們這些剩下的則是一直黏在位子上，被嚇壞了又著了迷。

當時大家的確認為《霸道橫行》很不錯，但《黑色追緝令》在倫敦首映的那一夜，才是真正的前所未見。那種狀態可不是尋常電影院裡的肅靜莊重，而是如同搖滾演唱會般的腎上腺素爆發，是雲霄飛車無情的攀升和墜落，或是猛烈的藥效瞬間發作。整部片就像一場瘋狂的頂尖宅男兄弟會入會儀式。在電影開頭，當亞曼達·普拉瑪（ Amanda Plummer ）像瘋子一樣揮舞她的槍，緊接著是衝浪吉他之父迪克·戴爾（ Dick Dale & His Del-Tones ）一曲〈蜜色羅小姐〉（ Misirlou ）猛烈的旋律襲來（整段曲調都是

如此狂暴且令人暈眩），我們這些觀眾彷彿通了電一般，無法控制地鼓掌叫好。

而當約翰·屈伏塔飾演的文生（雙手顫抖）拿著足以穿透犀牛皮的針筒，準備朝鄔瑪·舒曼（ Uma Thurman ）扮演的米亞·華勒斯刺下去（她蒼白的臉上沾滿了鮮血和海洛因鼻涕），此時，席間真的傳出了觀眾的尖叫聲，他們驚嚇、畏懼，不是因為視覺特效，而是被那種恐怖與幽默的混合所震懾。我們笑是因為我們還活著。

那晚電影散場時，我們都覺得自己好像醒了。

從第一號作品到第二號作品及之後的每部作品，昆汀·塔倫提諾始終是個有自己一套操作定義的的藝術家，就算有人拿槍指著他的頭，他也拍不出一部循規蹈矩的電影。

昆汀·塔倫提諾只能是昆汀·塔倫提諾，他那些喋喋不休的角色就是他的正字標記。

↑｜昆汀·塔倫提諾在拍攝《霸道橫行》期間與哈維·凱托（Harvey Keitel）對話。雖然是第一部長片，但塔倫提諾並沒有被這位演員強悍的性格嚇到，他似乎深信自己生來就是當導演的料。

※編按：注釋爲原書注，注釋內容請參考全書最末〈資料來源〉。以*號標注部分，除特別標示外，皆爲譯者注。

他發跡的故事為人津津樂道。他本來只是個加州曼哈頓海灘的錄影帶出租店店員，整天爭論經典邪典電影和歐洲大師導演的代表作，卻在一夜之間，變成了繼馬丁·史柯西斯（Martin Scorsese）之後在熱門影院活躍的新人物。當然，實際情況比這複雜又有趣多了，但重點就是如此。當時，這讓每個懷抱電影夢的圈外人都見到了一絲絲可能性。

昆汀·塔倫提諾神話的關鍵是——大家都對他寄予厚望。他就是影迷中的彌賽亞。

他的電影是誕生自電影的一道聲音。他看過世界上所有的電影嗎？也許還沒有，但想必已經接近了。賽璐珞片在他的血管裡奔流，如果用刀片把他切開，流出來的都會是電影。《黃昏三鏢客》（The Good, The Bad and The Ugly）仍然是他目前最喜歡的電影，不過他什麼片都看，即便是在最髒亂還專播恐怖片的露天汽車電影院裡，都有辦法像藝術片愛好者一樣挖到寶藏。

謝天謝地，他堅持自己的邪典，更成熟，而且從未妥協。他的第八號作品《八惡人》（The Hateful Eight）是他最好的作品之一。他是好萊塢至今依舊無法理解的悖論，藝術與商業、人渣與人道、暴力與歡笑的珠聯璧合。這些故事用不同的技巧大獲成功，卻又讓人覺得真實。這是他的天賦，把電影的幻想與生活的節奏融合在一起，然後看看結果會是如何。

扭轉自己熱愛的電影類型一直是他進入故事的方式，這些經典元素包含了犯罪、恐怖、西部與戰爭電影（還有這些類型的次分類）。誠然，這些電影講述的都是關於人類做的蠢事，關於團聚分離，關於溝通、語言、暴力、種族、幫派倫理和正義的怒火，關於重塑形式、與時間共舞，還有關於那奇異又費解的美國。

許多導演不知道該如何闡述自己的創作過程，但塔倫提諾不同，在採訪時相當伶牙俐齒。他回答的每個答案，都像是引用腦子裡一部早已寫好的自傳。沒有人比塔倫提諾本人更擅長評論塔倫提諾的作品。他的自我就像道奔騰的瀑布，而且渴望不斷超越。

不過要小心，他也很擅長把自己推上神壇，而這正是有趣的地方。這本書不僅是歌頌他的職業生涯，同時試圖解碼他在訪談中如消防栓般口吐的各種答案，並分析他至今仍舊相對紮實的作品中，有哪些靈感和連結融入作品，又如何使這些作品與眾不同。

無庸置疑，他早已用行動證明了自我造神。他每推出一部新作品就會引發一波新的爭議（並疲於駁斥各種關於暴力、種族主義和道德污染的指控，畢竟他的電影在道德上處於灰色地帶），而過去二十五年間，他早已經拍出了好幾部當代最具代表也最令人難忘的電影。

正如約翰·屈伏塔在《黑色追緝令》裡扮演的好奇寶寶、殺手文生讚美奶昔的台詞，這些電影「真他媽的超棒！」[2]

該是時候進入角色了⋯⋯

→ ｜ 鄔瑪·舒曼飾演的米亞·華勒斯和她的「五塊錢奶昔」。《黑色追緝令》的成功證明昆汀·塔倫提諾並非曇花一現的導演，而是一個電影革命者。他讓藝術和商業聯姻，這個風格貫穿他整個職業生涯。

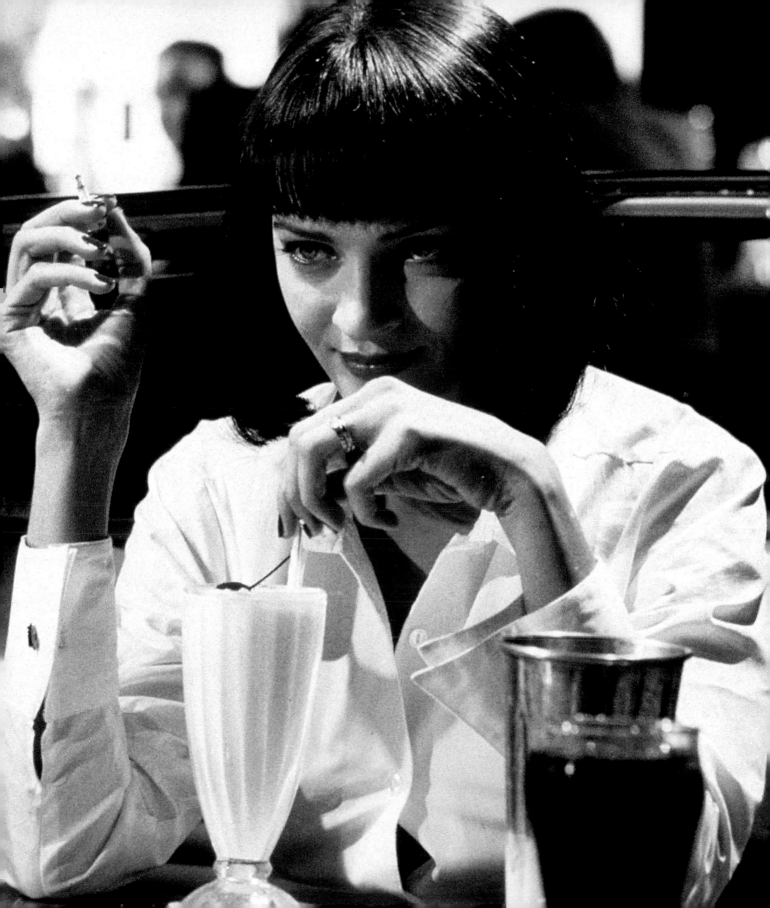

錄影帶資料館
VIDEO ARCHIVES

昆汀為什麼是昆汀？答案簡單明瞭。康妮‧塔倫提諾（Connie Tarantino），後面就稱她為強悍的康妮，她懷孕後期迷上了西部影集《荒野大鏢客》（*Gunsmoke*），當時還很年輕的畢‧雷諾斯（Burt Reynolds）一共演了三季，他的角色名叫昆特‧艾斯普，是個擁有一半科曼奇族原住民血統的鐵匠。康妮本身有一半的切羅基原住民血統，她那不平凡的兒子可能正是因為這樣，才會天生帶有一股神祕的氣質，但她覺得這就是媒體在加油添醋罷了[1]。

不過，她又覺得「昆特」聽起來有點太隨便了，正好她讀到福克納的《聲音與憤怒》（*The Sound and the Fury*），裡頭有個很相似但更加響亮的名字就叫作「昆汀」，他是個聰明、內斂和又有點神經質的角色，也是重要的坎普森家族之子。也就是說，昆汀之所以名為昆汀，來自高尚與低俗文化的混合：俗氣的電視劇配上偉大的美國小說，這個名字便從這些五花八門的角色中脫穎而出。不過，康妮和他早年熟識的朋友都會暱稱他為「Q」。

一九六三年三月二十七日，Q又踢又叫地來到這個世界，那年康妮只有十六歲，之後的兩年，他們一直住在田納西州諾克斯維。《霸道橫行》大獲成功之後，各種道聽塗說的傳聞浮上檯面，媒體大肆渲染塔倫提諾貧窮的童年，說他住在鄉下，祖父還從事非法賣酒的生意，他還在襁褓中的時候，就已

經身為犯罪集團的一份子了。對此，康妮需要澄清一下。

其實塔倫提諾根本不記得諾克斯維，也不認得祖父母。早期報導總將他的過往加油添醋成《哈克歷險記》（*Adventures of Huckleberry Finn*），純粹是記者的腦補而已。不過，後來資深演員丹尼斯‧霍柏（Dennis Hopper）稱他為「九〇年代的馬克‧吐溫」[2] 也並不過譽，畢竟這兩人都是美國偉大的說故事高手，擅長運用生動的美國俚語，有些還會引起爭議。

康妮很可能就是《黑色終結令》（*Jackie Brown*）的賈姬和《追殺比爾》（*Kill Bill*）的「新娘」碧翠絲這類悍妞的角色原型，她曾經嘲諷地回答說，塔倫提諾之所以出生在田納西州，只不過是因為她自己想要在老家讀大學而已，根本沒有什麼了不起的理由。

康妮的童年在四處漂泊中度過（出生於

↑｜一九六三年，畢‧雷諾斯飾演擁有一半科曼奇血統的鐵匠昆特，與西部影集《荒野大鏢客》的演員們合影。塔倫提諾的母親康妮說她懷孕期間一直在追這部劇，可能間接影響了肚子裡的嬰兒。

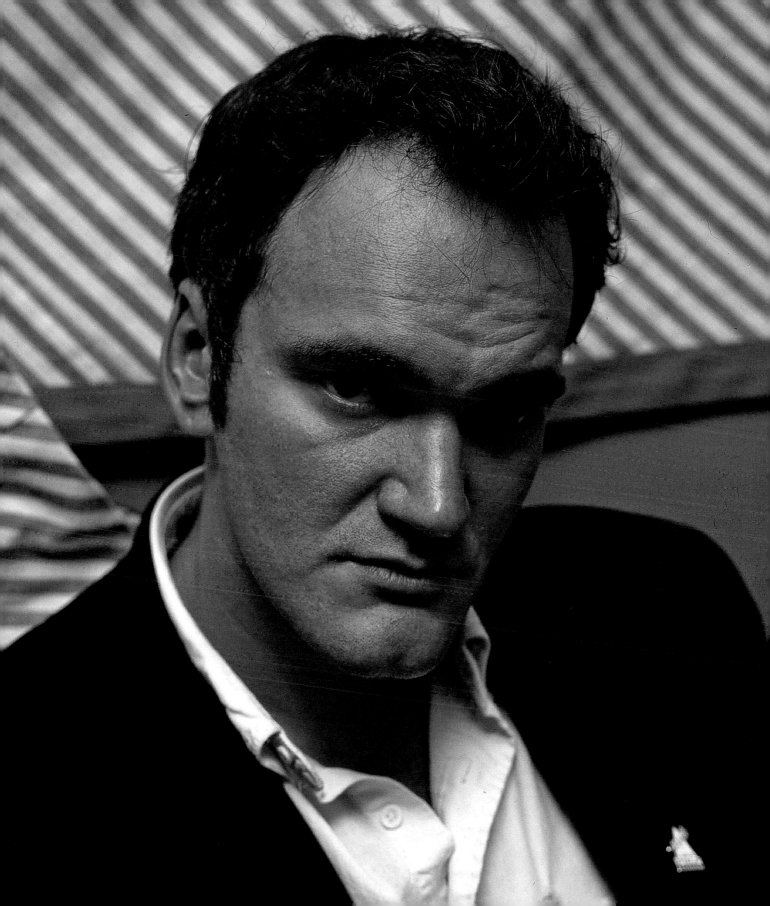

← | 昆汀‧塔倫提諾小時候愛看的電視節目為他的電影創作奠定了基礎，他經常參考他最喜歡的作品，並當成靈感來源。大衛‧卡拉定（David Carradine）因主演《功夫》（Kung Fu）影集，讓他從《追殺比爾》的選角出線，這部影集在後來的《黑色追緝令》中也有被直接提及。

→ | 畢‧雷諾斯在《追追追2》（Smokey and the Bandit II）中對莎莉‧菲爾德（Sally Fields）甜言蜜語。這部電影啟發了塔倫提諾在十四歲時首次嘗試編劇，他的第一齣劇本名為《毛毛臉隊長與鯷魚強盜》（Captain Peachfuzz and the Anchovy Bandit），講述了一群對話詼諧的反英雄們洗劫披薩店的故事（至今未拍）。

田納西，在俄亥俄長大，再到加州念書），她結婚不是為了愛情，而是想要成為獨立的未成年人（與父母斷絕法律關係）。她說，這是「為了解放」[3]。東尼‧塔倫提諾（Tony Tarantino）是一位兼職演員和法律系學生，比她大五歲，但兩人的關係並沒有維持太久。事實上，那時他甚至不知道自己的兒子出生了。她一發現自己意外懷孕，他們的婚姻就結束了。「他告訴我他沒辦法養孩子，」[4]康妮氣憤地說。

大學畢業後，康妮便逃回了自由、陽光的洛杉磯，在機場附近龍蛇雜處的南灣區城市外圍安頓下來，先在瑟袞多待了一陣子，最後才在托倫斯落腳。這兩個地方文化多元，也是富裕的中產階級社區，這是她向那些致力挖掘塔倫提諾傳奇的媒體證實的另外一件事。她很快就在護理領域建立起自己的職涯。《黑色追緝令》裡，壞脾氣吉米口中那位快到家的老婆邦妮，便是塔倫提諾再度致敬老媽寫出的護士角色。換句話說，年幼的塔倫提諾生活並不窮困，也沒有流落在南洛杉磯的街頭。

▶ 泡在電影和影集裡的童年 ◀

在塔倫提諾的成長過程中，康妮始終是唯一的主導者，是他的道德引路人和永遠的守護神（戰鬥機）。她數度與不可靠的男人再婚，首先是當地的音樂人柯蒂斯‧查斯托皮爾（Curtis Zastoupil），他領養了年輕的昆汀，二十多歲時，昆汀的全名一度叫作昆汀‧查斯托皮爾。康妮甚至決定再幫他加上中間名「杰洛姆」（Jerome），只因為她很喜歡「QJZ」三個字母湊在一起，而塔倫提諾自己也曾經考慮要用昆汀‧杰洛姆當作藝名。

繼父柯蒂斯會帶著小塔倫提諾出門去和音樂圈友人鬼混，讓他在一旁聽他們口沫橫飛地打屁。因此，塔倫提諾從小就已經由衷領悟到髒話的力量。康妮一想起這件事就忍不住嘆氣，塔倫提諾三歲的時候，無論叫他做什麼，都會兇巴巴地用「放屁！」頂回去。有一次她氣得叫他去拿肥皂把嘴洗乾淨，結果當然徒勞無功，只不過讓他咧嘴一笑而已。

小時候的塔倫提諾只要一看電視就會目不轉睛，完全沉浸在電影和影集之中，像是《功夫》（當然是大衛‧卡拉定主演的那幾季），還有《歡樂滿人間》（The Partridge Family）等。憑著驚人的記憶力，他慢慢累積起流行文化的知識寶庫。在《黑色追緝令》中，布魯斯‧威利（Bruce Willis）飾演的角

色拳擊手布區，第一場戲就是年幼的他像個殭屍一樣定格在電視機前面，專注地看著詭異的五〇年代卡通《加高歷險記》（Clutch Cargo，這也是導演本身的兒時記憶）。

有時候，康妮隔著房門都聽到小塔倫提諾在房間裡狂飆髒話。如果她開門闖進去，會看到塔倫提諾用蒐集來的《特種部隊》角色玩具打造出各種場景，然後說，不是他的錯讓這些角色罵髒話，而是他們的講話方式就是如此。十四歲時，塔倫提諾就實驗性寫了他的第一部劇本《毛毛臉隊長與鰻魚強盜》，改編自畢·雷諾斯主演的動作喜劇《追追追》其中一個片段，充滿飛車追逐、無線電暗語，還有一群搶劫披薩店的反派角色。

思想開明的康妮並沒有花錢請保姆來照顧小塔倫提諾，反而帶著他一起去看自己想看的電影。在當時美國的分級制度中，只要有成年人陪同，任何年齡的小朋友都可以進場看限制級電影（近似於英國十八歲以上才能看的等級）。

「《激流四勇士》（Deliverance）把我嚇得半死[5]」塔倫提諾回憶道，當年這部片在加州塔扎納戲院（Tarzana 6）和《日落黃沙》（The Wild Bunch）作「一票兩片」聯映。九歲的他根本不知道，尼德·巴蒂（Ned Beatty）的角色在全片最駭人的片段裡其實是被強姦了，但那幅畫面還是留在了他巨大的記憶庫中。康妮的第三任丈夫簡·博胡施（Jan Bohusch）是個大影癡，幾乎每個星期五的下午三點、晚上六點或八點，

→｜《激流四勇士》是約翰·鮑曼（John Boorman）的經典暴力電影，講述幾個都會男子在度假時慘遭到村民襲擊的故事，讓昆汀·塔倫提諾留下了深刻的印象，畢竟當思想開明的康妮帶著他去看這部片時，他只有九歲。

When the hunters become the hunted—the weekend turned into a nightmare.

This is their story.

deliverance

←↑ 康妮的第三任丈夫博胡施是位資深影迷，他帶著塔倫提諾看了三部深具影響力的電影，包含《終極警探》，大明星布魯斯‧威利後來演了《黑色追緝令》；還有布萊恩‧狄帕瑪執導的《疤面煞星》；以及《日落黃沙》，片中那桀敖不馴的男子氣概後來也可以在《霸道橫行》中發現。

他都會帶著心急的小塔倫提諾去看電影，有時候還會看午夜場。他們一起看了《異形》（Aliens）、《終極警探》（Die Hard）、《教父》（The Godfather），還有許多部布萊恩·狄帕瑪（Brian De Palma）執導的作品，像是《疤面煞星》（Scarface）和《替身》（Body Double）。

▶ 愛上剝削電影 ◀

托倫斯是洛杉磯典型不規則市區之一，雖然是中產階級區，但南洛杉磯四周圍繞著惡名昭彰的貧民社區，就在高速公路過去一英里左右的地方。塔倫提諾津津有味地回想起他常去那一區的「貧民電影院」[6]，每個星期都會播放新的功夫電影、黑人剝削片或恐怖片，他每部片都會虔誠地看完。再遠一點有一間藝術電影院，他在那裡看了許多法國和義大利作品，觀影品味廣泛且毫無拘束。在朦朧的投影光束下，他第一次目睹新浪潮大師尚盧·高達（Jean-Luc Godard）顛覆類型的夢幻傑作，深深打動了他。

高達有句曠世名言說，拍一部電影只需要「一位女孩和一把槍」，塔倫提諾把這句話當作福音，雖然這位女孩一直到他的第二部長片才出現。

他還是很熱衷看那些他所謂的「好萊塢公式」電影[7]，但真正令他醉心的，還是《復仇》（J.D.'s Revenge）和《合氣道》（Lady Kung Fu）等另類作品。「你真的會在裡面看到好萊塢片[8] 沒有的元素，」他興奮地說。在他那雙亮晶晶的小眼睛看來，「剝削電影」

（exploitation film）不會比藝術電影更駭人，有時候兩者根本沒有明確界線，而塔倫提諾在這個模糊地帶裡，成了一位導演。

後來的某一次，被媒體問到他的觀影品味時，他也心甘情願地說出了真心話。「剛開始培養所謂『美感』（沒有更好的說法了）的那段時間，我很愛看剝削電影。」[9] 確切來說，是電影中不可預期的橋段吸引了他。

他自己的作品也不是為了要療癒眾人，而是要把睡夢中的我們叫醒，體驗注射腎上腺素一般令人興奮的痙攣。

但那是一段孤獨的時光。就像之前的柯蒂斯一樣，簡·博胡施跟康妮娜離婚了。塔倫提諾在電影路上獨自前進。「學校裡根本沒人可以跟我討論電影，」他抱怨。「也沒有大人可以陪我聊聊……我就這樣自己長大，才

→｜塔倫提諾非常崇拜法國導演尚盧·高達，他後來和勞倫斯·班德（Lawrence Bender）一起開的製作公司「法外之徒」（A Band Apart），就是取名自一九六四年高達經典的同名犯罪電影。

能去認識其他大人。」[10]

於是拍電影就被他當成了與世界對話的一種方式。他在自己的電影裡講述了其他的電影，然後和我們這些影迷們成為知己。

從幼年到青少年時期，塔倫提諾看了數百部電影，也可能是數千部。他在黑暗中度過最快樂的時光，學到所有他需要知道的一切。

此外，他也大量閱讀。康妮塞給他許多經典文學，但他卻被犯罪小說吸引，有人稱這些是低俗小說。十五歲的他曾經試圖從凱馬特百貨偷走一本艾爾默·李納德（Elmore Leonard）的《綁架計畫》（The Switch），那是他第一次觸法。店家報了警，直到康妮揚言會把這孩子禁足整個夏天，警察們才心滿意足地離開，這表示他整個暑假都不能出門看電影。

整個禁足期間，他只好不斷讀書。後來塔倫提諾突然覺得很想演戲，於是跑去報名了當地的劇團。

▶ 輟學追尋演員夢 ◀

毫無疑問，他是個早熟又聰明的孩子，智商高達一百六十，但學校對他來說卻是一座監獄。他始終是個局外人，外表又呆又土，也不喜歡運動。而且他還很愛在課堂間搗蛋，注意力短暫，根本無法專注。就算他的劇本節奏感十足，還充滿街頭智慧，但在第一份草稿中，拼字和文法根本是車禍現場（《惡棍特工》的原文片名「Inglourious Basterds」為證）。他用拼音來拼字，而且完全是自學的。「但我很擅長閱讀和歷史這兩門，」他回憶道。[11]「歷史就像一部電影。」

塔倫提諾經常翹課，這讓他更像遊走在法律邊緣的街頭叛逆少年。他翹課最主要的目的就是溜回家看電視，或者跑去電影院。

十六歲時，他告訴康妮他想休學，康妮也大膽地直接跟他攤牌，說只要他找到工作，就會接受他的決定。康妮想讓兒子明白，沒受過教育的人生，絕對不會「像場野餐一樣輕鬆愉快」[12]。

於是，塔倫提諾展開一連串奇怪的打工生活，他的第一份工作就相當「昆汀式」。明明只有十六歲，他卻錄取了托倫斯小野貓劇院（Pussycat Theater）的工作——那是一

↑ 一九七二年的香港動作片《合氣道》是典型的剝削電影，塔倫提諾在家附近的「貧民電影院」看了許多這類作品。他被其中的元素深深打動，那是在好萊塢電影中永遠看不到的束西。

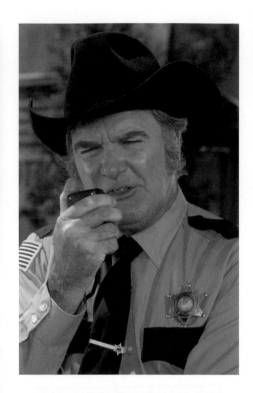

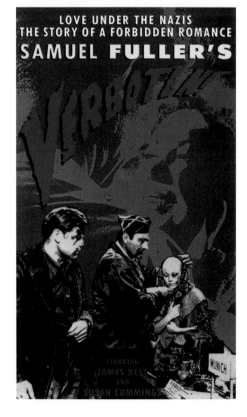

昆汀‧塔倫提諾第一位知名表演教練是詹姆斯‧
貝斯特（James Best），他曾在美國喜劇《飆風天
王》（The Dukes of Hazzard）中飾演一位警長。
塔倫提諾當時也很清楚，貝斯特曾是前衛導演山
姆‧富勒（Sam Fuller）的御用卡司。山姆‧富勒
曾執導《禁忌》（Verboten!）及《驚恐迴廊》（Shock
Corridor）等片。

間色情電影院。康妮被蒙在鼓裡，他只說自己在當影城接待員。不過，塔倫提諾很快發現自己對銀幕上的內容沒什麼興趣，他拒看那些太髒並侮辱他心目中所謂電影的畫面。

除了沒能成功打劫凱馬特百貨的書籍區，他和洛杉磯非法世界的瓜葛就只剩一堆欠繳的汽車違停罰單，讓他在牢裡蹲了十天。刑罰生涯的洗禮讓他大為震撼，之後他繳清七千美金罰款，還學了一堆監獄黑話。

但他的內心還有更深層的渴望。比起調皮搗蛋，他更想要演戲。為了追求夢想，他從社區劇團轉至貝斯特戲劇中心（James Best Theater Center）上課。詹姆斯‧貝斯特最廣為人知的角色，是午後電視喜劇《飆風天王》中那位無能的警長科爾特蘭。「他的教室開在住滿好萊塢名人的托盧卡湖社區，隔壁就是高級火腿專賣店蜜汁烤火腿公司（HoneyBaked Ham）[13]」塔倫提諾回憶道，帶著一絲洛杉磯趣味細節。他是貝斯特的粉絲，但並不絕對是因為《飆風天王》，而是喜歡更早期、由美國前衛導演山姆‧富勒執導的《驚恐迴廊》和《禁忌》等，塔倫提諾的《惡棍特工》受到富勒那些精彩的反英雄二戰電影很大影響。

貝斯特的教學不太走方法演技那派，而是提供合理的訓練讓學生了解如何在鏡頭前面表演。他會幫助臨時演員拿到電視劇中的小角色，戲份不多，卻足以維生。在《絕命大煞星》（True Romance）中（塔倫提諾所有劇本裡最赤裸、最接近自傳的），麥克‧哈伯特（Michael Rapaport）飾演一位努力奮鬥的洛杉磯演員，跑去試鏡現實中真實存在的影集《胡克警探回歸》（The Return of T.J. Hooker），裡面的車手角色，這個橋段正是向貝斯特致敬。

一次課堂裡，塔倫提諾被要求表演一九五五年奧斯卡最佳影片《馬蒂》（Marty）中的一個片段。這部片由德爾伯特‧曼（Delbert Mann）執導，令人尊敬的街頭詩人帕迪‧查耶夫斯基（Paddy Chayefsky）編劇，塔倫提諾肯定會這樣強調。班上一位叫羅尼的同學，手裡拿著《馬蒂》的原始劇本，不論對塔倫提諾的還原能力，還是對他擅自加入的一整段描寫噴泉的獨白，都印象深刻。「那是整場表演裡最棒的一段」[14]羅尼這樣告訴他，而那是第一次有人稱讚塔倫提諾的作品。

透過貝斯特的表演課，塔倫提諾還學會了許多攝影的基礎術語知識，比如移焦（rack focus）或搖攝（whip pan）等。他開始將自己創作的長篇、連續的獨白搬上舞台，為了那些在他心中像鬼魂般遊蕩的電影，先試試水溫。自此，他開始想得更遠大，也更像一個說故事的人了。

↑｜一九五五年奧斯卡最佳影片《馬蒂》的歐尼斯‧鮑寧（Ernest Borgnine）與貝齊‧布萊爾（Betsy Blair）。某堂表演課上，塔倫提諾被指名要表演這部由帕迪‧查耶夫斯基編劇的一個段落，他加了一整段自創獨白。

↑ | 大師李昂尼。若要選出一位影響塔倫提諾最深的導演（布萊恩・狄帕瑪與高達都得退居次位），那麼一定是這位義大利電影導演，他以充滿歌劇味道又冷冽的風格重塑了西部片。

不過，他的演藝生涯進展得非常緩慢。事實上，在參演《霸道橫行》之前，那灰心喪志的十年學習生涯裡，他唯一一個正式角色，就是在情景喜劇《黃金女郎》（The Golden Girls）的一集中飾演某個模仿貓王的人。卡通人物般的戽斗、高高的前額，加上討喜卻笨拙的舉止，讓塔倫提諾根本不適合演主角。他自己也知道。但他總夢想著會有些適合自己的角色：惡棍或車手，讓他能賺點小錢。

塔倫提諾徹頭徹尾變了。他發現，自己想要成為導演這個念頭覺醒了。他比同學們都更了解電影，而且，他也更在乎電影。

「我的偶像都不是演員」他說，「而是像布萊恩・狄帕瑪這樣的導演。於是我決定不演戲了，我要拍片。」[15]

除了狄帕瑪之外，影響塔倫提諾至深的還有跳脫類型的名導霍華・霍克斯（Howard Hawks）與塞吉歐・李昂尼（Sergio Leone）等，後者是義大利式西部片（Spaghetti Westerns）大師。塔倫提諾

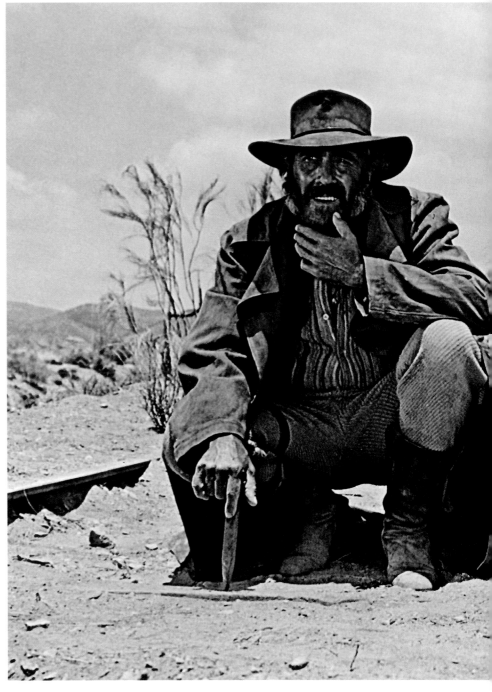

↑ | 賈森・羅巴茲（Jason Robards）參演李昂尼經典義大利式西部片《狂沙十萬里》。這些義大利式西部片帶來的影響不僅是塔倫提諾的西部片，在不同類型的《黑色追緝令》和《惡棍特工》中也可以發現。

↑ | 雖然李昂尼最後一部也是場面最浩大的《狂沙十萬里》
讓塔倫提諾認識了許多執導技巧，但仔細考慮後，塔倫
提諾覺得自己最愛的電影還是《黃昏三鏢客》。

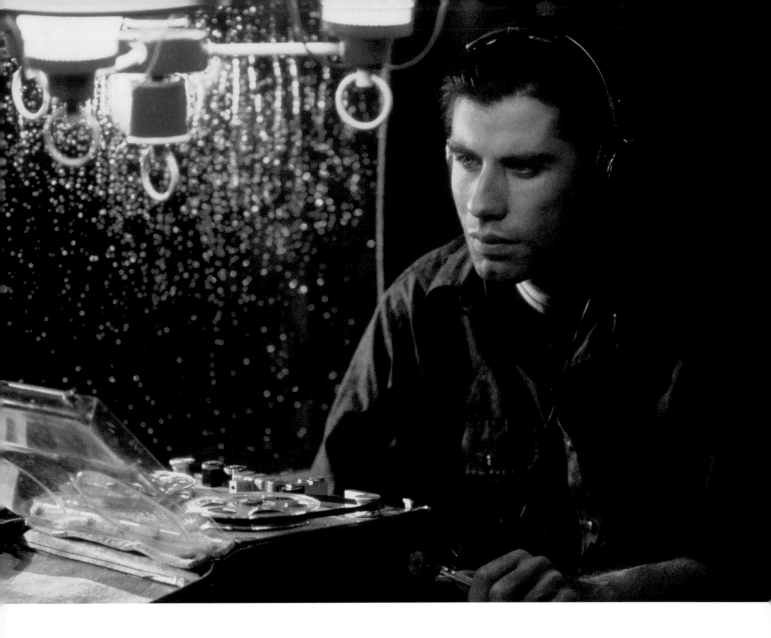

最愛的三部電影可能會因為心情隨時改變，但他的啟蒙大師絕對始終如一。就在他決定要當導演的那天，李昂尼的《狂沙十萬里》（ Once Upon a Time in the West ）正好在電視上播出，像是電影天堂來的神諭一般。「那部片就是導演教科書，」塔倫提諾讚嘆道。「設計得如此完美，我可以為了角色進退場而看。」[16]

塔倫提諾對狄帕瑪十分癡迷。這位一九七〇年代的名導將瘋狂的動態攝影，與剝削電影元素及跳脫類型的刺激敘事結合在一起，打造出《魔女嘉莉》（ Carrie ）及約翰．屈伏塔主演的《凶線》（ Blow Out，塔倫提諾最愛的三部片之一 ）等代表作，塔倫提諾還用一本剪貼簿來蒐集這位導演的新片訪問。

狄帕瑪新片上映的那一天，塔倫提諾會儀式性地看兩遍，第一刷是獨自去看最早的一場，然後和朋友去午夜場再看一次。在一段兩位大導的影片訪談中，看到李昂尼因為被奉承而露出靦腆的笑容，塔倫提諾立刻從導演進入迷弟模式。

他甚至還厚著臉皮寫信給好幾位他最愛的導演，說自己正在整理一本書，希望能採訪他們。其實也不算說謊，因為他真心希望有朝一日能把那本書寫出來。喬．丹堤（ Joe Dante ）和約翰．米利爾斯（ John Milius ）等幾位導演還真的同意見面受訪，塔倫提諾於是追問他們如何建立導演生涯，而且非常興奮自己能和貨真價實的導演們談論電影。

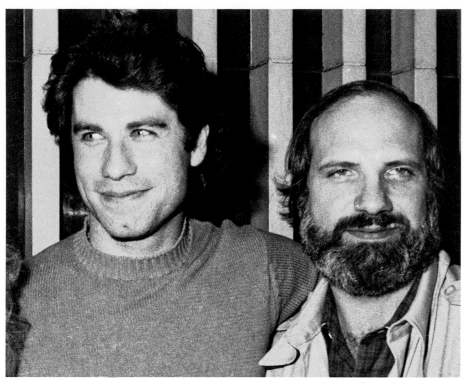

← | 在布萊恩‧狄帕瑪的新黑色電影《凶線》中，約翰‧屈伏塔飾演一位不幸的音效技術員。他在這部驚悚片中的演出，是塔倫提諾給予他高度評價的原因之一，也因此找他出演《黑色追緝令》。

↑ | 錄影帶資料館的店員羅傑‧艾夫瑞是塔倫提諾的朋友、創作夥伴。他是塔倫提諾早期非常重要的同事，但後來因為《黑色追緝令》的創意歸屬問題決裂。即便如此，他們還是共享了奧斯卡最佳原創劇本獎的殊榮。

↗ | 約翰‧屈伏塔與他的恩師布萊恩‧狄帕瑪出席《凶線》在紐約的映後活動。年輕的塔倫提諾非常崇拜狄帕瑪，蒐集了許多採訪剪報，決心要學習這位大導寶貴的觀點。

與此同時，塔倫提諾也轉學了。新的表演老師是艾倫‧加菲爾德（Allen Garfield），他曾演出法蘭西斯‧柯波拉（Francis Ford Coppola）的《對話》（The Conversation）以及文‧溫德斯（Wim Wenders）的《事物的狀態》（The State of Things）。而且，表演教室還位在比佛利山莊。塔倫提諾感覺自己逐漸朝電影工業的源頭邁進。

▶ 錄影帶店的快樂夥伴 ◀

這段期間，面對毫無進展的演員生涯、對執導的嚮往，還有每天只有最低薪資的工作折磨，他的心靈避難所是一間名叫錄影帶資料館的錄影帶店。這間古怪的店前身是腳踏車行，就開在曼哈頓海灘北塞普韋達大道一個巴掌大的商店街裡。從一九八三年開始，一直到一九九四年悄悄歇業那天為止，錄影帶資料館始終勇氣十足堆滿了藝術片、剝削電影和晦澀舊片。這座擺滿木架的破舊片庫，幾乎就是塔倫提諾大腦皮層的具像化，在這裡，法國新浪潮戰勝了阿諾‧史瓦辛格。

回頭看看，當塔倫提諾的發跡故事傳遍大街小巷，錄影帶資料館彷彿是全美最時髦的錄影帶店。事實上，店家甚至差點破產，不過對塔倫提諾而言，那裡就是加州南灣最接近天堂的地方。

店員們來來去去，有的被錄取，有的被解雇，有的回鍋，全取決於那位通常不在現場的店經理藍斯‧勞森（Lance Lawson）的喜好。雖然時薪只有四塊美金，但像是蘭德‧佛斯勒（Rand Vossler）、傑瑞‧馬丁尼茲（Jerry Martinez）、史堤沃‧波利（Stevo Polyi），還有羅蘭‧沃福德（Rowland Wafford）等幾位電影人，都曾

↑｜奧利佛·史東（Oliver Stone）執導的《閃靈殺手》（Natural Born Killers）。伍迪·哈里遜（Woody Harrelson）飾演米基，茱莉葉·路易絲（Juliette Lewis）飾演梅樂莉。塔倫提諾撰寫的《閃靈殺手》原創劇本是他早期的幾部作品之一，而且觀眾還多半認為，《絕命大煞星》男主角克雷倫斯在片中寫的劇本就是這一部。

無精打采地站在櫃檯後面。後來羅傑·艾夫瑞（Roger Avary）也來了，當時他從藝術學校輟學，嬉皮打扮，留著和搖滾巨星湯姆·佩蒂（Tom Petty）一樣的髮辮，已經開始玩八釐米攝影機、定格動畫和寫劇本了。但這些人當中，講話最大聲的最強大腦就是塔倫提諾這個萬事通，所有人都圍著這個蓬頭

垢面的小子打轉，彷彿他是太陽一樣。某天他在店裡閒逛，為了狄帕瑪的作品和店經理勞森吵了起來，四個鐘頭後還是氣得冒煙。隔天，塔倫提諾又為了李昂尼的作品辯了一場。他對電影如此熱情，而且還擅長說服顧客，讓他們捨棄《捍衛戰士》（Top Gun），冒險把晚上的娛樂時光花在高達的經典電影

「這群店員全都在寫劇本……
但塔倫提諾是唯一一個
有決心要把劇本拍成電影的人。」

電影學校世代」艾夫瑞說。他是塔倫提諾當年主要的競爭對手，但很快就成為了好朋友。「我們算是第一批由電腦、錄影帶和資訊爆炸伴隨著長大的電影人。」[17]

錄影帶改變了一切。在這些塑膠磁帶出現之前，連偉大電影的目錄都是遙不可及的。一旦錯過了院線上映，就只能守在電視機前，等哪天幸運中大獎。租十六釐米電影拷貝來看，是有錢影迷才辦得到的。有了錄影帶之後，你想看兩萬部片都行。電影史專家彼得・比斯金（Peter Biskind）認為，錄影帶的出現預示著新生代導演能繞過電影科班，忽略學院派認定的神聖章法。馬汀・史柯西斯和史蒂芬・史匹柏（Steven Spielberg）等老一輩導演，就是延續著學院的「偉大傳統」[18]。然而這群錄影帶店的宅男，對功夫片和尚・雷諾瓦（Jean Renoir）電影抱有同樣的熱情，在他們的脈絡裡，電影文化的「文明薰陶」[19] 逐漸無人聞問，而「新的野蠻主義」[20] 誕生。

上，勞森別無選擇，只好給了他一份工作。

這群錄影帶店的員工很快掌控了店內的小螢幕，辦起自己的迷你影展，成了一個充滿高聲辯論的文化樞紐。也是在這裡塔倫提諾的電影教育再前進了一步，他就像個在糖果店流連忘返的孩子。

「我們這一輩是錄影帶店世代，前面是

▶ 從劇本到成片 ◀

這群店員全都在寫劇本，賭上一個他們大多數人都無法實現的未來。但正是塔倫提諾，天天聽他們耍嘴皮子，然後把那些

瘋癲的詭辯和搞笑的日常寫進了自己的作品裡。他也是唯一一個有決心要把劇本拍成電影的人。《我最好朋友的生日》（My Best Friend's Birthday）就是他靠著信用卡、貸款和錄影帶店薪水存下來的錢，在五千多塊美金的預算之內拍出來的短片。他和在貝斯特戲劇中心結識的編劇克雷格・哈曼（Craig Hamann）一起完成了這部片。

他們都很想拍一部自己主演的作品，所以兩個人一拍即合。而且他們都擁有百科全書般的電影知識，又同樣不喜歡照規矩做事。他們以五○年代喜劇搭檔迪安・馬丁（Dean Martin）與傑利・路易斯（Jerry Lewis）的風格，一起寫了一部哥兒們喜劇（buddy comedy）。（當時塔倫提諾正在經歷脫線喜劇階段。）基本上，他們只是重寫哈曼在一九八四年的自傳短劇舊作，故事中，主角好心想幫最好的朋友慶生，沒想到整個計畫卻出了一連串爆笑的差錯。

劇組成員大概是這樣的：塔倫提諾身兼導演、製片和剪接，哈曼是製片，蘭德・佛斯勒偶爾跑來掌鏡，而好友艾夫瑞則包辦所有剩下的工作。除此之外，塔倫提諾和哈曼還分別主演倒楣的好友克雷倫斯以及壽星米奇。克雷倫斯送給朋友的第一個禮物就是替他召妓，然後把他家的鑰匙給了她。細心的觀眾一定會發現，在這部片裡能找到很多《絕命大煞星》的線索。

《我最好的朋友的生日》使用負擔得起的黑白庫存膠捲，大部分在塔倫提諾的家拍攝，十分支持兒子的康妮只好搬出去三個月。依照塔倫提諾的說法，經過三年「斷斷續續地拍攝」[21]，他們終於籌到錢把底片拿去沖洗。但成果卻讓塔倫提諾傷心透頂。他在銀幕上看到的東西和腦中的想像實在相去甚遠，整部片不僅一點也不好笑，看起來很業餘，而且劇情漏洞跟內華達州一樣大。後來因為沖印館保存不當，其中幾卷底片意外受損，比起爭取得不到的賠償，塔倫提諾決定讓這部片停留在未完成的狀態。人生總是會有一些遺憾。「我那時根本不知道自己在做什麼，」[22] 他豁達地說。不過，失敗的拍片經驗帶給他什麼好處呢？

他現在對該做什麼比較有概念了，更棒的是，他還知道哪些事不該做。他開始瘋狂寫劇本，不過他和哈曼的友誼再也回不來了。兩人短暫重聚的那次，是塔倫提諾找哈曼去《黑色追緝令》的片場，教鄔瑪‧舒曼和約翰‧屈伏塔，海洛因吸食過量是什麼感覺。

後來讓塔倫提諾創意爆發的人是艾夫瑞。他提起自己正在寫一部劇本，內容還有很完整，差不多只寫到一對夫妻正在逃亡，片名叫做《大道》（The Open Road）。塔倫提諾問他能不能改寫，艾夫瑞同意了。「過了幾個月，」艾夫瑞回憶道，「昆汀交給我一疊手寫的稿子，字跡凌亂，一堆字拼錯。」[23]

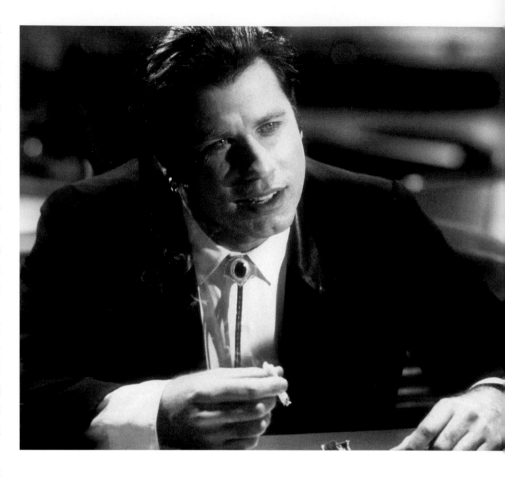

↑｜約翰‧屈伏塔在《黑色追緝令》中的扮相。這部劇本的起源可以追溯到塔倫提諾在錄影帶店工作，首次認真嘗試創作劇本的時期。

電影、電視影集、犯罪小說和流行文化一起亂炖，幾乎涵蓋了整部《絕命大煞星》和《閃靈殺手》，以及零碎的《黑色追緝令》。艾夫瑞回想起來，覺得這就是錄影帶店傳奇的開端。

「我的原始劇本內容所剩無幾，」他笑著說，「但他賦予了這部劇本前所未有的靈魂。」[24]

在艾夫瑞的堅持之下，塔倫提諾著手將手稿拆分成適合拍攝的長度，並且打字印出來。首先出現的是《絕命大煞星》，接著是《閃靈殺手》，剩餘元素暫時擱置，後來變成《黑色追緝令》。之後，他開始發展新構想，關於一群珠寶大盜在搶劫失敗後再聚頭之後發生的故事。

▶ 昆汀早期創意大鍋湯 ◀

這份五百頁驚世大作（艾夫瑞可能是世上除了塔倫提諾唯一讀完的人）正是昆汀虛構宇宙的原型濃湯：充滿騙子、殺手、妓女和小偷的洛杉磯地下社會，再扔進其他

傳說中，塔倫提諾從錄影帶店店員搖身一變成為當紅導演，但其實他早在一九八九年著手規劃《霸道橫行》時，就已經從店裡離職。如果他一直留在那間蠶繭一般的小店，可能會越來越難想像離開那裡的生活。他得開始當導演的歷程，但房租也還是得付。有一段時間，他在一間很小的電影發行商帝國娛樂（Imperial Entertainment）當業務，負責將公司發行

的小片推銷給錄影帶出租店上架。他會用即興演出的技巧打電話給店家，自稱是個來自愛荷華州迪比克的家庭主婦，想要租借一部帝國娛樂發行的電影。

藉著帝國娛樂的製作部門，塔倫提諾也廣結人脈，並開始以專業編劇的身份謀生，甚至放棄親自執導的心願，以編劇公會當年規定的三萬元底價售出《絕命大煞星》劇本。他還接下《限時索命》（Past Midnight）改寫案，但無法掛名（一部專屬塔倫提諾品味的俗氣驚悚片，魯格·豪爾〔Rutger Hauer〕飾演一位性感的前詐騙犯）。之後，他受雇於專精恐怖片特效化妝的KNB EFX集團，撰寫一部帶有大量廣告置入的電影劇本，名為《惡夜追殺令》（From Dusk Till Dawn）。各種邀稿前仆後繼而來，塔倫提諾於是和錄影帶資料館好友蘭德·佛斯勒合作，鐵了心要完成《閃靈殺手》。

即使如此，塔倫提諾依舊會可憐兮兮地開玩笑說，如果想要找他，只要直接寫信給洛杉磯電影產業邊緣人昆汀·塔倫提諾收即可！他深知《霸道橫行》很特別，如果他能找到對的人，就能如他所願拍出來。

如果上天不讓他好過，他可能會掏出《絕命大煞星》的劇本酬勞來拍片，當時他根本不知道怎麼花這三萬塊。《霸道橫行》最後可能只會在一些不知名的影展上映，但他還是會以導演的身份出名。

「但我知道自己準備要拍電影了，我就是知道。就是這部片，我一定能拍。」25

↑｜東尼·史考特（Tony Scott）執導的《絕命大煞星》中，墨西哥對峙（Mexican stand-off）的大型場面。《絕命大煞星》是塔倫提諾的第一齣正式劇本，他本來希望這會是他導演的第一部片。除了對峙場面之外，這也是他自傳色彩最濃厚的作品。

> 「我為自己拍了這部電影，但歡迎所有人都來看。」

霸道橫行 ——————————————————— 1992
RESERVOIR DOGS

昆汀·塔倫提諾旋風的開端是某場派對上的一次偶遇。這位灰心喪志的準導演遇見了年輕又有魅力的勞倫斯·班德（Lawrence Bender），他來自紐約布朗克斯，是位製片新手。班德同樣沒能完成演員夢，但至少他曾經登上紐約劇場的舞台，跟克里斯多夫·華肯（Christopher Walken）一起演了《仲夏夜之夢》（*A Midsummer Night's Dream*），還當過專業舞者。

他擁有舞者的纖細身材又體貼，外表有如精靈般深邃，和塔倫提諾南轅北轍。即便未來的合作夥伴可能是個容易亢奮又丟三落四的傢伙，但班德具有東岸人的精明特質，做事也極有條理。

本來他搬到洛杉磯是打算繼續發展演藝生涯，但徒勞無功，所以轉做製片。他從零開始，催生了兩部電影，其中較好的一部是名為《入侵者》（*Intruder*）的殺戮片（一個瘋狂惡煞闖入二十四小時超市），導演史考特·史皮格爾（Scott Spiegel）是他和塔倫提諾的共同朋友。而《兩姊妹》（*Tale of Two Sisters*）則是一部不怎麼樣的家庭電影，改編自查理·辛（Charlie Sheen）的詩作。

班德和塔倫提諾就是在史皮格爾的派對上遇見的，塔倫提諾之前在帝國娛樂工作期間結識了史皮格爾。他告訴班德說自己是《入侵者》的超級粉絲，已經看過四遍，班德想起他們之前確實見過一次面，在電影排隊等入場的時候（深夜3D雙片聯映）。接著他對塔倫提諾說，他讀過《絕命大煞星》的劇本，真的「非常酷」[1]，但搞不好是另一個叫塔倫提諾的人寫的。

「是我寫的！」[2] 這世上絕無僅有的昆汀·塔倫提諾馬上大喊，像個小丑一樣咧嘴笑了起來。

在史皮格爾的建議之下，班德讀了《閃靈殺手》的劇本，這部劇本已經擺了兩年卻無人採擷。他其實對塔倫提諾寫的東西沒什麼共鳴（班德大膽地建議重寫），甚至懷疑這位準導演在殺人魔愛情片類型上差不多「江郎才盡」。後來塔倫提諾提到，自己正在寫另一部劇本，叫做《霸道橫行》。

「這是一部低成本電影，」塔倫提諾保證道。「因為一切都發生在一座車庫裡面。所有搶劫犯在案發之後都回到這裡，你會知道之前一定出了很大的紕漏，但你從頭到尾都不會看到搶案本身。」[3]

↑｜二十八歲的塔倫提諾在自己執導的第一部長片中飾演倒楣的棕先生，這是他出現的第一幕。早餐場景預上的字卡是想讓觀眾看到，雖然這些人是騙子，但也是普通人，會像平常人一樣聊天。他們沒人知道誰只是個過場角色。

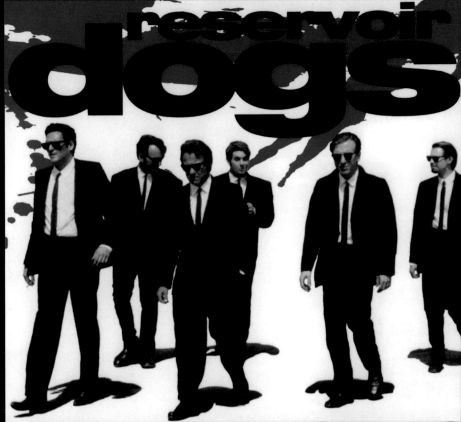

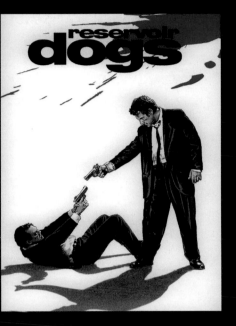

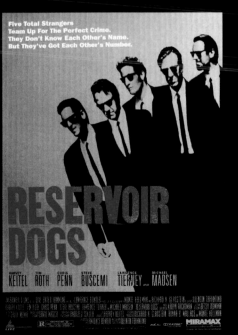

↖ | 在海報主視覺中，角色們一身黑西裝的經典扮相。這當然只會出現在電影裡，而非現實生活中。塔倫提諾那時的想法是，這樣穿目擊者就無法分辨誰是誰了。但客串飾演藍先生的愛德華‧邦克（Eddie Bunker）對此一笑置之，身為貨真價實的前科犯，他說小偷不可能在犯罪現場穿得那麼正式。

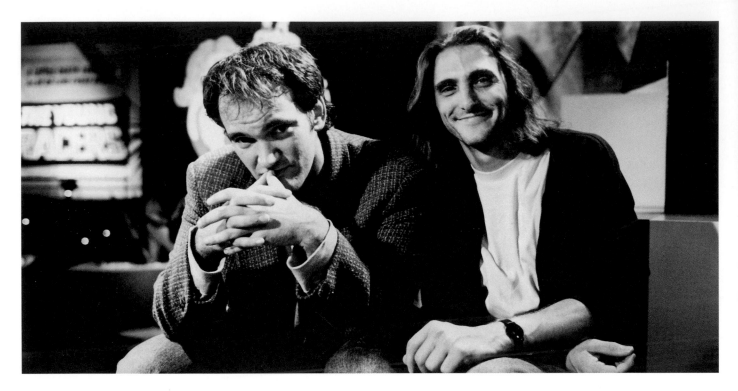

這就是關鍵——整部電影都是關於搶案後續。

寫作過程中，塔倫提諾決定捨棄搶案現場，任何一丁點回顧式場面，即使是一聲槍響都沒有出現。但在排練時，他鼓勵演員們一起策劃搶案，用粉筆畫出珠寶店的詳細位置，好讓他們對故事中的事件有清晰的記憶。

▶ **製片的兩個月超限時任務** ◀

班德對這部尚未完成的劇本印象深刻，於是告訴塔倫提諾他們可以合作這個案子，他需要一年的時間找資源，但塔倫提諾已無心等待。多年來，他聽過太多人畫大餅、開空頭支票，現在他渴望自己掌握命運。他給班德兩個月的期限來籌備《霸道橫行》，屆時若是沒有到位，他就要自己來了。他會親自演出粉紅先生（後來史蒂夫·布希密

〔Steve Buscemi〕飾演了那位喋喋不休、不願給小費的「專業」盜賊），而班德可以擔綱好小子艾迪的角色（克里斯·潘〔Steve Buscemi〕後來穿上花俏的海灘襯衫，演出這個手機講個不停的暴躁小子）。他們會租個車庫或倉庫，然後用超低成本，把錄影帶店的同事找來當劇組，再給表演課那群餓鬼般的同學們一些演出機會。

他們倆的協議過程完全沒有律師參與，班德只是在一小張紙上草草寫下約定內容，然後雙方簽名，就這樣成為合作夥伴，而且延續了二十多年。

劇本定稿完全沒有辜負班德的信任。那真是一部非比尋常的作品，複雜而有趣、暴力而悲劇，對白更是宛如編劇大師尤金·歐尼爾（Eugene O'Neill）的筆觸，只不過充滿南灣貧民區黑話。相較於好萊塢做重大決策的緩慢節奏，兩個月不過是一眨眼的時間，但帶有布魯克林意志力的班德立刻進入狀況。劇本送到了蒙堤·赫曼（Monte

Hellman）手上，他是邪典公路電影《兩線柏油路》（Two Lane Blacktop）的導演，事情很快就有了大幅進展。他為故事中從喜劇突然變成暴力這個轉折著迷，非常想執導這部片。

塔倫提諾和赫曼約在好萊塢的某間漢堡店共進午餐，他的心沉了下去。他當然是赫曼的超級粉絲，但這部戲是他的寶貝，他真的不想放棄。赫曼看到眼前的小夥子充滿熱誠，於是自願改當製片人來幫助他，甚至說要抵押房子和一片德州土地來籌資幾十萬美金。

好運真的降臨了。

▶ **完美的白先生** ◀

班德並沒有完全放棄成為演員的企圖心，某天表演課後，他向表演老師彼得·弗洛爾（Peter Floor）提到手頭上正在籌備的劫盜驚悚片。老師問他理想中的主角是誰。

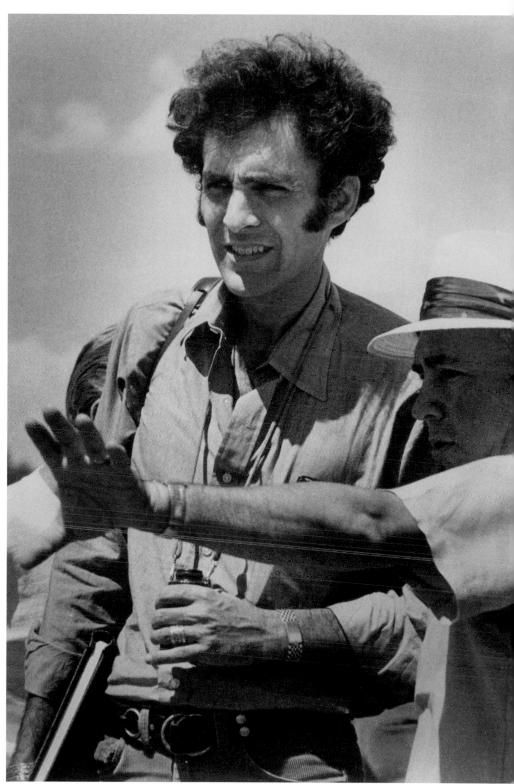

← | 夥伴合照——導演昆汀‧塔倫提諾和製片勞倫斯‧班德一拍即合,隨意拿張紙便簽下合作協議,要將《霸道橫行》搬上大銀幕,從此建立了往後二十年的合作關係。

↑ | 導演蒙堤‧赫曼與員詹姆士‧泰勒(James Taylor)在經典公路電影《兩線柏油路》的拍片現場。透過班德的引介,赫曼成為首批讀到《霸道橫行》劇本的人之一,他對其中幽默與暴力的融合感到十分著迷,竟自願抵押自己的房產來協助製作這部電影。

→ | 赫曼固然是塔倫提諾的偶像,但當赫曼提出自己想執導《霸道橫行》時,這位年輕的劇本創作者坦然地回絕了,他非得親自當這部片的導演不可。赫曼被塔倫提諾的熱誠深深打動,於是決定退居監製。

← ｜ 資深影人哈維‧凱托演出一九九○年黑色驚悚電影《唐人街續集》（The Two Jakes）。凱托奇蹟般地參與演出，的確成就了《霸道橫行》。一開始他還想演粉紅先生或金先生（劇本裡並未提到角色年齡），不過很快就發現，他是演白先生的理想人選。

→ ｜ 年輕的凱托與勞勃‧狄尼諾（Robert De Niro）演出馬丁‧史柯西斯一九七六年的經典電影《計程車司機》（Taxi Driver）。凱托覺得年輕的史柯西斯與眼前的新手導演有一些共通點：有些緊繃、纖細、觀點獨到。

「**如果我們請得起世上任何一位演員，**」
班德沉思道。
「**那一定要找哈維‧凱托。**」

——勞倫斯‧班德

「如果我們請得起世上任何一位演員，」班德沉思道。「那一定要找哈維‧凱托。」

弗洛爾直視著他，奇蹟出現了。「喔，我老婆莉莉之前和他在紐約演員工作室（Actors' Studio）認識。我可以把劇本給她，如果她喜歡的話，或許可以轉交給凱托。」

弗洛爾的妻子名叫莉莉‧帕克（Lily Parker），讀了劇本很喜歡，便轉交給在紐約知名表演學校結識的凱托。接著某個星期天下午，班德回到家，在答錄機上聽到一個

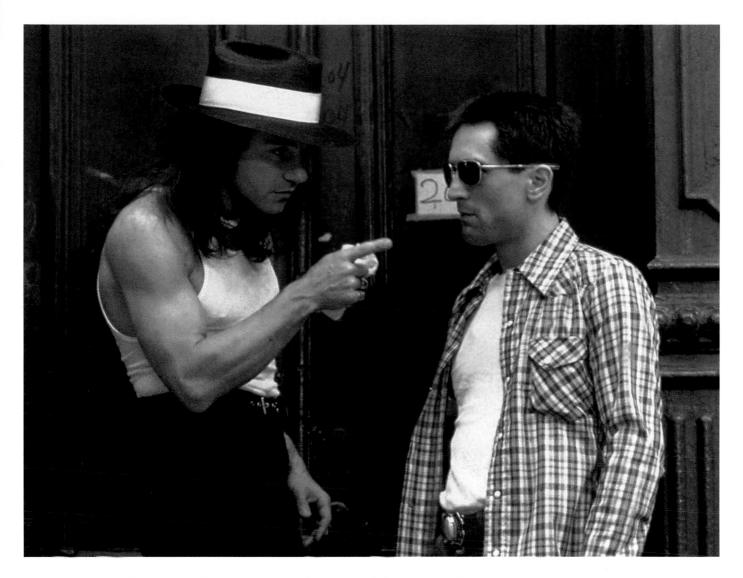

熟悉的嗓音：「我是哈維·凱托，我讀了《霸道橫行》的劇本，想和你聊聊。」[4]

　　這是命運的召喚，但也正是塔倫提諾的才華讓他受到幸運之神的眷顧。從來沒有人寫過這樣的劇本。凱托認為這是他多年來讀過的最刺激挑釁的劇本之一，是在玩弄友誼與救贖的概念，讓他想起史柯西斯早期作品中的張力。他甚至表示，也願意為電影製作出一份力。

　　塔倫提諾的日子好過了。和班德一樣，凱托也是他最喜歡的演員。「我看他演的《計

程車司機》和《決鬥的人》（The Duellists）時，只有十五歲，」[5] 之後他當然看了所有凱托演過的片。

　　凱托的加入讓現場娛樂公司（Live Entertainment）對這個案子更感興趣了。雖然他們那位人緣好的製作部副總監理查·格拉斯坦（Richard Gladstein）宣稱，他還是會做這部片子（如果預算低一點），除非發現塔倫提諾本人「太過愚蠢」[6]。現場娛樂公司原本就已經在家用影音產業建立了自己的地位，專注耕耘恐怖片，曾發行赫曼

執導的《平安夜，殺人夜3》（Silent Night, Deadly Night 3: Better Watch Out）。格拉斯坦辦公室每個月都會收到數百份劇本，但赫曼非常精明，把塔倫提諾的劇本寄到了他家。那天，他拿著劇本踱步離開郵筒，翻開第一頁，上面寫著：「《霸道橫行》，昆汀·塔倫提諾編劇、導演」[7]，底下是：「最終版草稿」，他心想，默默無名膽子還這麼大。

　　但他很快就明白了為什麼。他對《霸道橫行》愛不釋手，一口氣讀完。「太震撼了，」[8] 他說。在這部瘋狂的驚悚片中，

一群專業詐騙犯受雇洗劫洛杉磯某間珠寶店——塔倫提諾堅持這些人不是黑幫。為了保障整起行動的周全，他們互不相識。而在一場精彩的喜劇戲裡，每個人都被分配到一個以顏色命名的行動代號，像是白先生、棕先生、粉紅先生等等，他們還為哪個代號最酷而口角了一番。「至少不是黃先生，你該心存感激了，」[9] 心狠手辣的喬老大對憤慨的粉紅先生厲聲說道。

這就是電影中被角色驅動的本質，塔倫提諾可以找十六組不同的卡司來演出，會拍出十六部完全不一樣的電影。但要呈現出戲劇張力，得讓這群不對盤的盜賊之間產生對的化學反應，傳達出他們的「硬漢存在主義」[10]。

「我們要卡司群能夠平衡，」塔倫提諾堅持。「每個人都得不一樣，不一樣的節奏、外表、個性、表演風格也不一樣。」[11]

在凱托明確表達了演出的意願，得到這位完美的白先生之後，塔倫提諾就能以這個大恩人為核心來完成他的電影了。他們在凱托位於洛杉磯馬里布海灘的別墅舉辦了一連串試鏡，因此收穫了麥可・麥德森（Michael Madsen），最適合出演瘋狂金色先生的人選（他們想盡辦法要網羅麥德森，甚至把劇本偷偷塞給常送他家的快遞員）。凱托建議塔倫提諾和班德也去紐約一趟，試試風格更尖銳的東岸演員，甚至還願意替他們支付機票和住宿費。在曼哈頓著名的俄羅斯茶館（Russian Tea Rooms）小酌，兩人終於向凱托提出要將他掛名為共同製片。「我一直在等你們開口，」[12] 他回答。

《霸道橫行》讓塔倫提諾展現了他從不出錯的選角天賦。他太熟悉這些角色了，每一個都是他創造的，是他自我的延伸，所以演員一踏進門，他就有出自本能的感應。

紐約之旅讓他們選出史蒂夫・布希密來擔綱粉紅先生，他們還和山繆・傑克森約了一早碰面，看看他是否能出任橘先生。塔倫提諾覺得他並不適合，但這場會面種下了日後合作的種子。

接著他們在加州的福斯（Fox）片廠進行下一輪選角，塔倫提諾遇到了英國演員提姆・羅斯（Tim Roth）。他問羅斯想演哪個角色，金先生還是粉紅先生？「橘先生，」[13] 羅斯回答。這答案出乎塔倫提諾的意料。或許適合，但橘先生是最難刻畫的角色。

↓ | 提姆・羅斯與塔倫提諾在片場一起排練橘先生的背景故事，他其實是臥底警察弗萊迪・紐萬迪克。注意看可以發現兩個典型的塔倫提諾元素首度出現：弗萊迪身上的《駭速快手》（Speed Racer）T恤，還有桌上那盒已經停產的七〇年代早餐穀片。

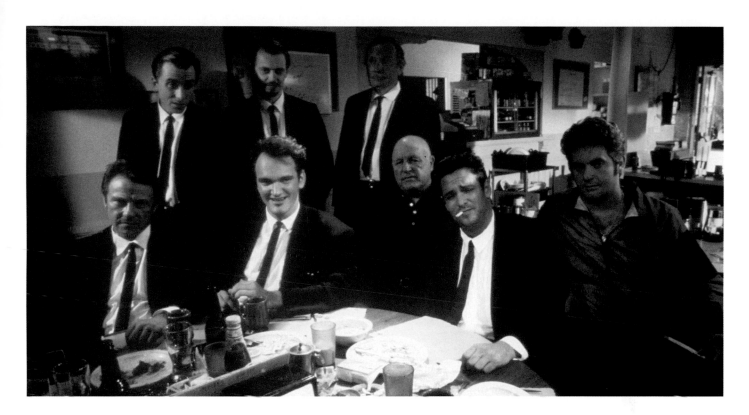

　　羅斯很喜歡這個人物的複雜度，他就是「戲中戲」[14]。劇情急轉直下，觀眾對這部電影的觀感也徹底轉向，橘先生忽然成了準主角：原來他是個臥底警察，名叫弗萊迪·紐萬迪克，團隊裡的內賊正是他。片中有一整章是他的背景故事，關於他如何揣摩自己的角色，不斷練習重述那段軼事，讓自己聽起來像個江湖騙子。

　　就像其他角色一樣，弗萊迪開始表演，練習他的台詞、試演，準備准入角色。這種後設小說式的手法也在《黑色追緝令》中再現，朱爾和文生在踏進公寓之前，也先停下來準備進入角色。

　　「這就是貫穿這些壞蛋的主題，」塔倫提諾解釋道[15]。這些人物既是罪犯也是演員，就像孩子模仿電視上看到的情節一樣。

　　這珠寶竊盜集團的其他演員還包含了一位真正的前詐騙犯兼犯罪作家愛德華·邦克（帶有善意的角色）、克里斯·潘（西恩·潘〔Sean Penn〕的弟弟）、五〇年代性格演員勞倫斯·提尼（Lawrence Tierney，愛發牢騷），還有塔倫提諾本人。他終於成為一位能幫助自己這個失業演員的導演了，對吧？他把棕先生留給自己，從粉紅先生的台詞中挑了一段來華麗登場——也就是整部片的開場白，他大肆解讀瑪丹娜歌曲〈宛如處女〉（Like A Virgin）背後的涵義，就像以前在錄影帶店跟同事辯論一樣。

▶ 撲朔迷離的片名 ◀

　　那麼片名呢？《霸道橫行》的原文片名「Reservoir Dogs」有什麼寓意嗎？這個片名其實出現在劇本之前，聽起來就像塔倫提諾自己會想看的電影，接著他要做的就是寫出符合片名的故事。至於實際意涵……嗯，想必有某種特殊意義，只是塔倫提諾沒有說。這部電影賣座之後，許多人都告訴他自己對片名的揣測，讓他覺得「煩死了」[16]。其實只要他出面解釋，所有猜測便會立刻停止。

　　當然，他也曾和許多金主與行銷人開會，那是好萊塢裡最無聊的一群俗人，他們質疑這意義不明的片名，並提出改叫《神槍對決》如何？

↑｜珠寶大盜在威爾希爾大道的強尼咖啡館合照。左起前排：白先生（哈維·凱托）、棕先生（昆汀·塔倫提諾）、喬老大（勞倫斯·提尼）、金先生（麥可·麥德森）與好小子艾迪（克里斯·潘）。後排：橘先生（提姆·羅斯）、粉紅先生（史蒂夫·布希密）、藍先生（愛德華·邦克）。

↑｜經過多年努力，塔倫提諾終於有機會執導第一部電影，而且完全按照他自己的方式來進行。劇組在洛杉磯的荒涼地帶以及一座殯儀館裡，展開為期五週的拍攝。殯儀館位於高地公園，後來於一九九四年的一場大地震。

他大笑。「我才不改片名，所以我跟他們說：『這是法國新浪潮黑幫片裡的術語，意思就是內賊。在《斷了氣》(Breathless)和《法外之徒》(Bande à part)裡都出現過』。我完全在鬼扯，結果他們還真的信了，因為他們根本沒看過那些片。」[17]

康妮則說這片名其實有個更普通的由來，那就是她兒子糟到可怕的法文發音。這要追溯到他當錄影帶店員的時期，每次推薦客人看路易·馬盧(Louis Malle)的《童年再見》(Au revoir les enfants)時，他都把片名唸得像「Reservoir Dogs」。

開拍的幾週前，塔倫提諾從猶他州的日舞協會(Sundance Institute)得到了一個寶貴的機會（從數千份申請中選出六名導演）。那是為新銳導演設計、具啟發性的兩週工作坊，他們拍攝預定的片段，並在小組會議中聽取資深導演的建議。塔倫提諾用各種連續的鏡次試拍了《霸道橫行》中幾個不同的段落，他那種失序又冗長的風格自然而然地出現了。第一場小組討論會議上，指導老師就要求他切分場景，這讓他很沮喪。但第二場會議就令他十分振奮，老師是英國名導泰瑞·吉連(Terry Gilliam)，他命令塔倫提諾要「相信你自己」[18]。在幾度充滿火花的對談之後，他們都覺得這是一部非同凡響的作品。

在一九九一年的悶熱夏天中，《霸道橫行》在洛杉磯一處充滿七〇年代感又破舊的地方開拍了。在幕後花絮裡，還可以看到勞

倫斯‧提尼和克里斯‧潘為了少流一點汗，開拍前打赤膊的照片。拍攝場地其實是高地公園的一座殯儀館（可惜毀於一九九四年的洛杉磯地震）。場景裡可以看到塑膠布包裹的棺材和一輛車，劇中金先生就坐在這輛車的車頂上，這其實是台靈車。第一場戲是麥德森飾演的維克（金先生），前往喬老大的辦公室，並在那裡遇見了老朋友好小子艾迪，兩個人開始像小孩一樣扭打在地。班德意識到他們應該從簡單的戲開始拍。保守一點，拍攝過程中邊找人資助，這樣贊助者就不會感到擔心。塔倫提諾甚至開始採用大量仰角鏡頭、框架取景、鏡射，還有三百六十度旋轉拍攝來敘事，將倉庫裡激烈的戲劇化場面與大街上尖銳的動態場面形成鮮明對比。他真的很擔心自己會被開除。

五週後，他完成了第一部電影，一切都不同了。

▶ 在日舞影展初試啼聲 ◀

由於現場娛樂公司只負責家用影音發行，於是日舞影展（Sundance Film Festival）成了登上大銀幕最好的機會。每年一月，獨立發行商都會來到白雪靄靄的帕克城觀賞小眾電影，並希望能簽下具有攪動主流市場潛力的片。各家片商通常會有一番瘋狂競價，而來自紐約的米拉麥克斯影業

↑｜塔倫提諾多年來努力想成為演員，當然不會放棄親自演出的機會。雖然最想扮演粉紅先生，但理智告訴他，演出這個重要角色會讓他身兼多職而吃不消，因此決定擔綱陣亡的棕先生。

（Miramax）就是其中的頂級掠食者。他們曾炒熱史蒂芬・索德柏（Steven Soderbergh）的日舞熱門片《性、謊言、錄影帶》（Sex, Lies, and Videotape），也曾用高明的行銷手法，讓觀眾感受到《亂世浮生》（The Crying Game）中性別轉換的劇情轉折所帶來的極大衝擊，而將此片推向巨大的成功。

掌管米拉麥克斯影業的是溫斯坦兩兄弟，而哈維・溫斯坦（Harvey Weinstein）是其中較有主導權也較刻薄的一個，以霸道的商業手段聞名。在因罪證確鑿的醜聞而跌落神壇之前，他是塔倫提諾導演生涯中的另一盞明燈。

塔倫提諾在他的第一場影展上相當放鬆，就像拿到迪士尼樂園免費入場券的小孩。他看了好多電影，滔滔不絕地和每個人聊天，彷彿回到錄影帶資料館的時光。每個人都在談論這個傻笑的呆子和他的瘋狂作品。首映之後，《霸道橫行》成了全場關注的焦點。片中尖銳的男子氣概、街邊咆哮，還有讓觀眾憤而離席的割耳朵場景，都打破了保守老派的日舞品味。

然而，真正讓日舞觀眾震驚的，是《霸道橫行》扣人心弦的程度。聒噪瑣碎的對白、對傳統類型劇情的靈活翻轉，還有尖銳又脆弱的表演，以及塔倫提諾毫不掩飾的自我意識與真實混合在一起令人發麻，在這個昏昏欲睡、被雪覆蓋的小鎮裡，從來沒有人看過這樣的電影。令人扼腕的是，當年觀眾一致選出亞歷山大・洛克威爾（Alexandre Rockwell）的《進退兩難》（In the Soup）為一九九二年的最佳影片，不過發行商競爭最激烈的還是《霸道橫行》，米拉麥克斯影業立刻出手搶下這部片。

評論家也就位了。確實有人批評整部片道德淪喪，不過像是《紐約時報》（New York Times）的文森特・坎比（Vincent Canby）等重量級影評，力讚塔倫提諾的作品：「昆

汀・塔倫提諾擁有狂烈的想像力，同時也具備能夠駕馭創意的力量和才華。」他被視為好萊塢新生代導演的先鋒，既有文化意識又狂放不羈，而且充滿煽動力。《洛杉磯時報》（Los Angeles Times）的肯尼斯・圖蘭（Kenneth Turan）認為，《霸道橫行》「既是一部電影，也是一張名片，是膽大張揚的初試啼聲，向世界昭告他不容小覷的存在。」

▶ 非線性敘事 ◀

看起來塔倫提諾已經完全成形了。不僅是角色和對白，劇情結構也堪稱大師級。《霸道橫行》的故事基本上是在真實時間大約一小時內發生的（就是在倉庫裡的時間，倖存的歹徒苦思剛發生了什麼，還有接下來該做什麼，然後起了內鬨），然後搭配每個角色的背景故事，包含弗萊迪的臥底訓練還有維克剛出獄的情況，片頭則用一頓早餐來介紹全體成員出場。電影時間與真實時間混雜在一起：有典型的幫派份子、油嘴滑舌的騙子等的故事，中間則用逼真的閒聊當作過場。

塔倫提諾堅信，在主線中間穿插的人物背景故事不算是倒敘。他認為電影的不同段落就像小說的章節一樣，每章都有不同的視角。「身為敘事者，我所做的是重新排列章節順序，成為我要給觀眾看到的順序。章節間不一定會連貫。」[19]

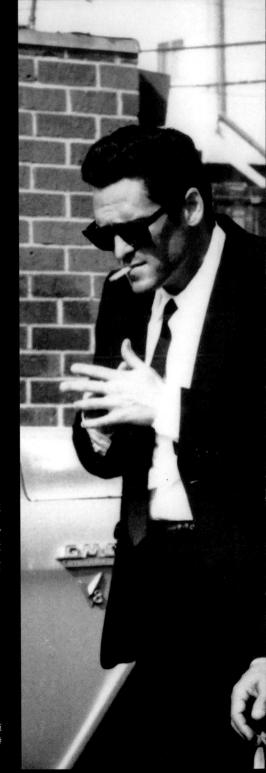

→｜《霸道橫行》經典的一幕。盜賊們走在鷹岩大道上，配樂是喬治貝克合唱團（George Baker Selection）的〈綠色小包包〉（Little Green Bag），這一幕不僅定義了昆汀・塔倫提諾的職業生涯，也定義了整個時代。

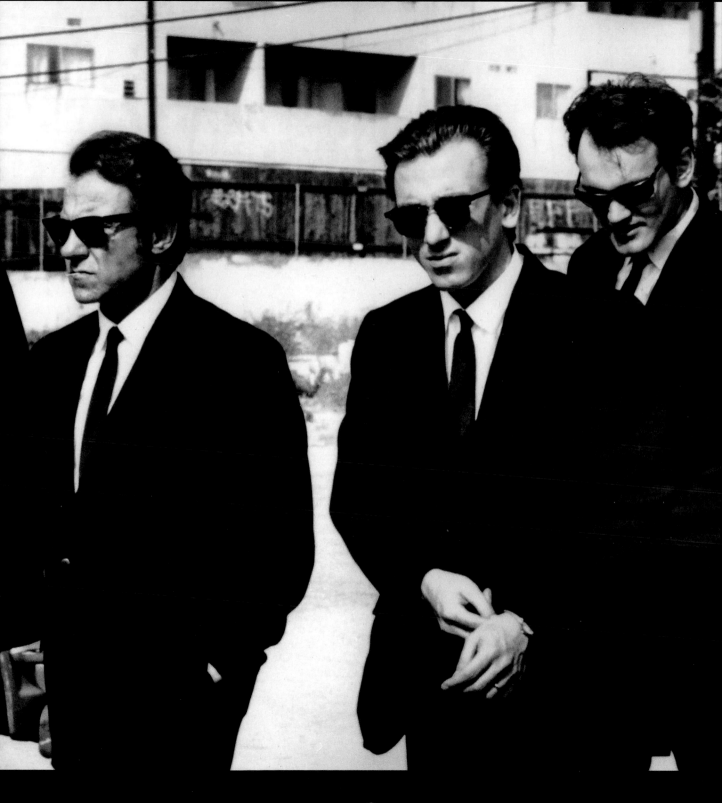

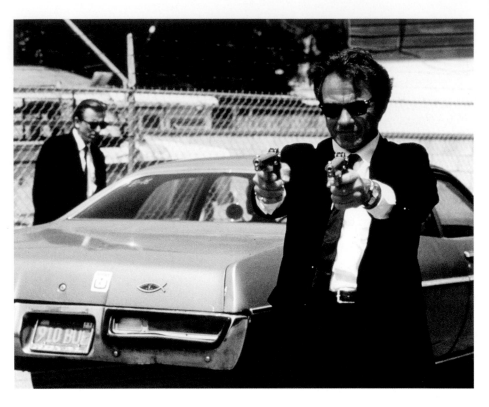

→ | 橘先生（提姆·羅斯）與白先生（哈維·凱托）殺出重圍，逃離嚴重失誤的搶案現場。雖然這是一部當代電影，但塔倫提諾想透過選用的車款和場景，為作品注入七〇年代經典犯罪驚悚片的氛圍。

重新安排時序也讓他可以玩弄一下觀眾。一開始被主角們大談瑪丹娜和付小費的規矩，搞得昏昏欲睡，接下來又被提姆·羅斯的哀號嚇醒，看見他渾身是血，像隻待宰的豬一樣躺在汽車後座。這種反差讓人完全迷失方向，好像我們一下子暈過去了，一下子又回神了。

劇本裡也絲毫不避諱種族歧視、恐同毀謗、性別歧視和連珠炮似的髒話，這些字眼融匯並自成旋律。塔倫提諾很清楚自己會大受批評，在這個時代，人們因為政治正確而變得膽小如鼠。一次又一次的採訪中，他都堅稱他是讓角色做自己。那群用雷朋武裝自己的半調子硬漢，滿口洛杉磯街頭黑話，融入塔倫提諾的流行文化布道，這些全都是從他龐大的記憶庫挖出來的。他是個方法派（Method）劇作家：所有角色的台詞都是從他自身像河水一般流淌出來。

▶ 電影中的暴力是脫離現實的 ◀

觀眾和影評對角色的關注讓他非常興奮。他很想打破好萊塢電影產業那種「墨守成規」[20] 的狀態。割耳朵的重要場景引來了這麼多的罵名，徹底證明了他有本事讓觀眾隨著他起舞。整部片瘋狂噴血，把觀眾全都嚇得動彈不得。塔倫提諾作品中攪動神經的刺激感，來自對暴力的期待，觀眾會不斷想像接下來的場面。

確實，每到真正血腥的畫面塔倫提諾就會把鏡頭轉開。本來還要鉅細靡遺地拍出割下耳朵的過程，但這一幕已經編排得極具張力，所以也不需要再畫蛇添足了。收音機裡傳來 Stealers Wheel 樂團的〈與你進退兩難〉（*Stuck in the Middle with You*），麥可·麥德森用他的舞步和近乎親密的神態（是場絕佳的表演）展現出瘋狂金先生的冷

血人格，然後抽出靴子裡冰冷的小刀，讓這一刻的情緒蔓延。

這場戲大約拍了五小時，為了進入狀態，麥德森說服寇克·巴茲（Kirk Baltz）塞進他的後車廂裡，然後在附近開車繞一圈，巴茲的角色就是那位名叫馬文的警察人質，兩人用這種方式培養出受害人與加害人的互動感覺。巴茲可能會後悔答應他，因為麥德森最後在鎮上開了整整四十五分鐘，還在塔可鐘速食店停下來買了杯可樂（那杯可樂後來還激發他即興演出了漫不經心喝著飲料的橋段），最後才回到困惑的劇組人員面前，把那位已經滿身瘀青的同事放出來。塔倫提諾很喜歡他的做法。

許多觀眾無法忍受接下來會發生的血腥，於是離席了。而留下來的人，則不知道究竟是該尖叫還是該笑。一如塔倫提諾的設計，我們跟著音樂打起節拍，全都成為了暴力的共犯。

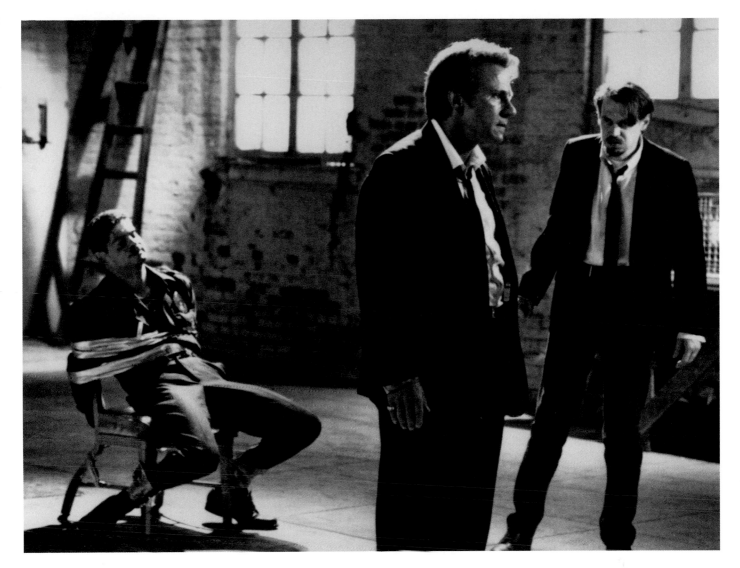

「我突然出擊，」他開心地說。「我要你們笑你們就會笑，我說停的時候才會停。」[21]

這並非因為是暴力本身，而是風格。塔倫提諾自學電影初期，他很喜歡一九四〇年代的《高腳七與矮冬瓜》（Abbott and Costello）系列喜劇，兩個主角會在片中遇上科學怪人或是木乃伊。「這概念的高明之處在於，把恐怖電影和喜劇融合在一起——兩種絕佳滋味加起來，打造出很棒的效果。」[22]

簡直就像美食街櫃檯上的廣告文案。

話雖如此，《霸道橫行》大獲成功之後，

批評聲浪也隨之而來，說他的電影讓暴力看起來太有吸引力，他也花了好幾個月在應付這些指控。不要把大家的道德困惑都歸咎於我，他生氣地反駁。在他看來，大銀幕上的暴力是非常電影的，是一種完全脫離生活的元素，是他的音樂篇章。

「最讓我受不了的就是那種墨詮艾佛利電影*，」他在日舞的一場映後座談上對興奮的觀眾抱怨道。「暴力是你能在電影裡做的最棒的事情之一……」[23] 替藝術家戴上手銬，就等於扼殺了藝術。

↑｜寇克‧巴茲飾演的人質警察馬文親眼目睹這群賊起內鬨。雖然塔倫提諾決定不讓觀眾看到搶案究竟出了什麼差錯，但排練期間，演員們曾一起演練了整起搶劫過程，好記得到底發生了什麼。

*──Merchant-Ivory film。墨詮艾佛利製片（Merchant Ivory Productions）是英國著名的電影製作公司，出品電影多以英國或美國為背景，如《窗外有藍天》、《長日將盡》等。但在此泛指背景在二十世紀初期英國的電影，故事多圍繞著一個莊園或大房舍，主角可能遭受幻滅或悲劇結局。

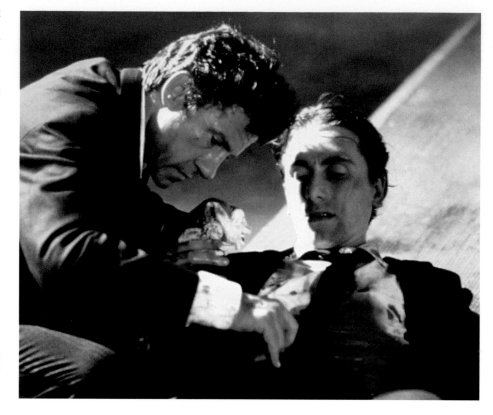

→│白先生（哈維・凱托）照顧橘先生（提姆・羅斯），在電影中事發後的一個小時裡，橘先生慢慢流血致死。羅斯每天早上都要躺回到血跡斑斑的地板上，而這一大灘血水則會在當天收工時清理乾淨。

↘│粉紅先生（史蒂夫・布希密）與白先生（哈維・凱托）的針鋒相對是全片第一場墨西哥對峙。這部電影在美國的票房收入尚佳，但在掀起塔倫提諾旋風的歐洲，票房直接起飛。

*──編注：video nasty，是英國團體觀眾與聽眾協會泛指某些電影的代稱，這些大多是低預算恐怖片和剝削電影所發行的錄影帶。因為當時有分級漏洞繞過了審查機制，讓兒童也能接觸到這些電影而引起爭議。

如果光是因為電影畫面就將全片評為野蠻，那就忽略了橘先生緩慢、艱難而現實的死亡，他腹部中彈隨著片中的時間流逝，失血到瀕死。每天，劇組都要把提姆・羅斯抬起來，將地板清理乾淨，然後隔天早上再重新倒上滿滿的血。羅斯尖銳而絕望的哀號聲穿透這部片的冷血表象，成為了白先生情感危機的焦點。

所有不堪入耳的髒話、刻意自持的表象，還有令人興奮的槍響，都在呼應友情的忠誠與背叛這個大主題。在塔倫提諾打造出的騙子犯罪世界裡，就連好人都會受到懲罰，這後來也成為他作品的一貫命題。拆解他的創作，我們馬上能找到冷漠的親生父親、來來去去的繼父們，還有和在電影中尋求安慰的孤單獨生子等蹤影。

「我為自己拍了這部電影」他說，「但歡迎所有人都來看。」[24]

很明顯，塔倫提諾只想用自己的方式拍電影。米拉麥克斯影業曾經強烈表達過，說只要他剪掉割耳朵的片段，他們就能做大規模上映。如果他當年沒有堅持，往後就再也無法掌控自己的作品了。這一幕確立了他的導演身份。「那一刻」他承認。「決定了我的職業生涯。」[25]

進軍坎城和多倫多影展之後，《霸道橫行》在美國上映了，票房尚稱滿意，但並不算是極為賣座。這部片的院線上映時間是一九九二年十月二十三日，票房是兩百八十三萬兩千二十九元美金，表現得還可以，回了本，但也僅此而已。爆紅的是塔倫提諾本人，他超快的語速和機靈的應答，還有直言不諱的態度，以及古怪的卡通表情，都迷倒了媒體，而任何得到他認可的都能被歸類到「酷」的範疇裡，至於他特別注意的，那就是「真他媽的酷」。

美國發行之後，塔倫提諾踏上一場世界巡迴之旅，先是前進歐洲各地影展，然後再去了更遠的亞洲。他完全不會累，也停不下來，很興奮自己有機會能見見世面，可以跟人大談特談電影，而且沒有人會叫他閉嘴。他的名氣直線上升。如果說他冒著過度曝光的風險，粉絲對他性格的崇拜也帶來了正面影響。

在美國以外的地方，《霸道橫行》大受歡迎。在法國，這驚世駭俗的新作上映了整整一年，而到了英國，從整場昆汀・塔倫提諾熱潮就能看出電影獲得多大的好評。後來因為「劣質恐怖錄影帶」*爭議（媒體大肆渲染某些暴力作品會引起模仿犯罪），《霸道橫行》在英國被禁止發行錄影帶，同樣遭禁的還有哈維・凱托主演的另一部硬漢存在主義電影《壞警官》(Bad Lieutenant)。塔倫提諾激動不已。「消除跟風和崇拜最簡單的方

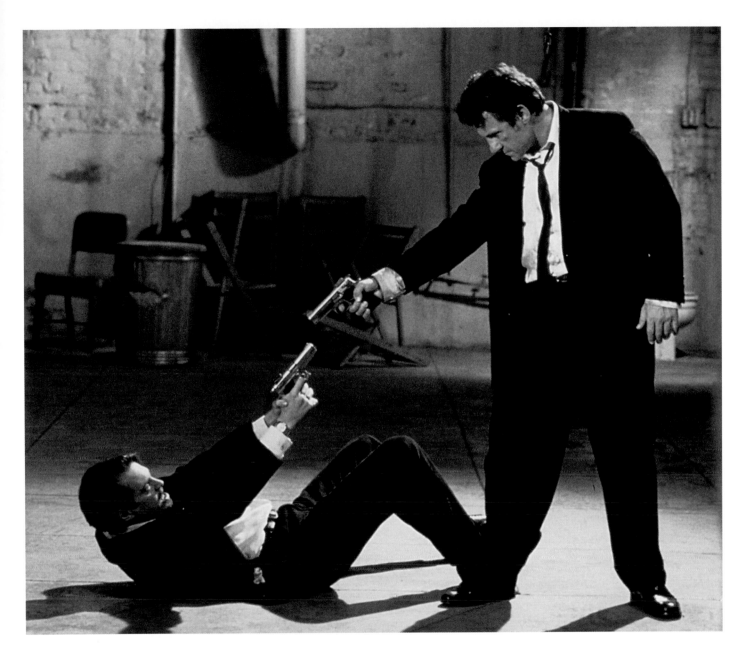

式，就是讓這東西變得容易取得。」[26] 這部片在英國上映的幾個月，票房就累積至六百萬美金，是美國的兩倍之多。

塔倫提諾回國後，美國也熱起來了，錄影帶資料館的電話響個不停，許多想當導演的都來電希望合作。塔倫提諾儼然成為商業主流外的搖滾明星。《霸道橫行》賣出了九十萬支錄影帶，這是個史無前例的銷售量，是預期銷售數字的三倍。

電影熱潮幾乎落幕前發生了另一場小騷動，英國的《帝國》（Empire）電影雜誌發現《霸道橫行》和香港導演林嶺東的警匪片《龍虎風雲》有許多相似之處。那部片同樣講述了一位警察在珠寶搶案中臥底的故事

（這樣的話也可以說，《霸道橫行》引用了庫柏力克〔Stanley Kubrick〕的《殺戮》〔The Killing〕，在這部搶劫賽馬場的黑色電影中，犯罪同夥也陷入了內鬨。他算是犯了抄襲大罪嗎？塔倫提諾的回應，就是把那篇文章印成一件T恤。正如他毫不掩飾對《帝國》說的：「我偷了世界上的每一部電影。」[27]

絕命大煞星 / 閃靈殺手 / 惡夜追殺令

TRUE ROMANCE, NATURAL BORN KILLERS AND FROM DUSK TILL DAWN

《霸道橫行》熱潮尾聲，三部昆汀·塔倫提諾的劇本以前所未見的速度開拍了。每一部都在《霸道橫行》紅起來很久之前寫的，每一部都清晰可見處女作的野心。從這三部片可以看出九○年代初期他在好萊塢有舉足輕重的影響力。

世上只有一位導演能充分發揮塔倫提諾的劇本，那就是昆汀·塔倫提諾本人。有時候，比起被好萊塢忽視，不被好萊塢忽視反而更糟。

還記得塔倫提諾一九八七年寫的那部峰迴路轉的犯罪史詩《大道》吧，《絕命大煞星》就是從裡頭拆分出來的第一部劇本。毫不意外，這是他最具自傳色彩的故事。主角克雷倫斯（這名字出自短片《我最好的朋友的生日》）故事明顯是塔倫提諾的另一個自我：渴望愛情，每年生日都要去看兩部千葉真一的片（然後再去吃個派），在底特律的一家漫畫書店上班（取代洛杉磯的錄影帶店），老闆也叫藍斯。他坦然承認：「這百分之百是在寫我自己。」[1] 後來故事就變得天馬行空，克雷倫斯愛上一位名叫阿拉巴瑪的應召女郎，而他想像中的精神導師貓王，教唆他開槍殺了阿拉巴瑪的皮條客（向《計程車司機》致敬）。這對亡命鴛鴦隨後匆忙趕往洛杉磯，要把一箱燙手的古柯鹼交給一位多話的電影製片。

塔倫提諾解釋，《絕命大煞星》的開場比線性敘事電影更為複雜，結構更接近《霸道橫行》，是「先有答案，才看到問題」[2]。到第二場戲，我們就見到了一頭長髮辮的白人皮條客卓爾賽，還有他的合夥人弗洛德，正長篇大論地解釋自己為什麼「絕不舔女人的下體」[3]（這一段因為擔心會引發負評而做了大幅刪減）。嚴格說起來，劇本寫完的當時根本沒人要買，不僅賣不掉，更不可能有人會讓塔倫提諾當這部片的導演，退稿信全都罵得很難聽。「你居然敢寄這該死的垃圾給我，」其中一封這樣寫道。「你他媽瘋了是不是？」[4]

於是，他只好和寫作夥伴羅傑·艾夫瑞一起籌備《絕命大煞星》的贊助計畫，就像柯恩兄弟的《血迷宮》（Blood Simple）那樣，找一些有錢的投資人來增加拍攝預算。

↑｜雖然塔倫提諾常常被認為是一夕成名，但他其實從事專業寫作已經好幾年了，早在《霸道橫行》上映之前，《絕命大煞星》和《閃靈殺手》的劇本就已經在流通了。

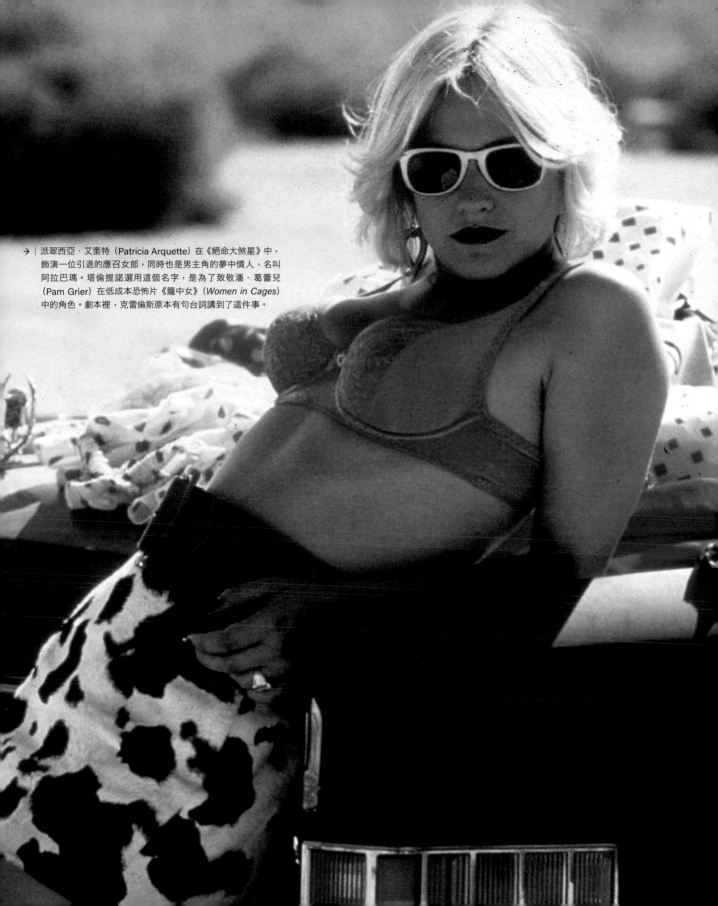

→ │ 派翠西亞‧艾奎特（Patricia Arquette）在《絕命大煞星》中，
飾演一位引退的應召女郎，同時也是男主角的夢中情人，名叫
阿拉巴瑪。塔倫提諾選用這個名字，是為了致敬潘‧葛蕾兒
（Pam Grier）在低成本恐怖片《籠中女》（Women in Cages）
中的角色。劇本裡，克雷倫斯原本有句台詞講到了這件事。

↑ | 在錄影帶資料館工作的期間，塔倫提諾和兄弟們一起寫過一篇關於《捍衛戰士》的解讀，他們都覺得那部片中隱含了同志情節，後來他客串獨立電影《被單遊戲》（Sleep With Me）時，這篇稿子的內容就變成了他的超長獨白。天知道他有沒有和東尼·史考特討論過這件事。

↗ | 執導過《捍衛戰士》這樣的商業大片，和湯姆·克魯斯（Tom Cruise）合作過，英國導演東尼·史考特似乎不太可能接下《絕命大煞星》。但是塔倫提諾透過共同認識的人將劇本轉交給他之後，史考特就像之前的許多導演一樣，被塔倫提諾的創作迷住了。

他們想要募到六萬塊美金，並用十六釐米底片來拍攝，把劇本搬上大銀幕。但洛杉磯想拍電影的人太多了，根本沒有人注意到這兩個帶著劇本的窮光蛋，最終他們一無所獲。

經歷四年的好萊塢勢利眼洗禮後，劇本落入了一位名叫史丹利·馬戈利斯（Stanley Margolis）的製片菜鳥手中。他對那狂放的開場大感震撼，決定投入兩百七十萬美金的預算，也因此不得不抵押了自己的房子，然後開始與潛在投資人、不公平條件周旋，最終打起官司（版權界定不清）。當時塔倫提諾正在執導《霸道橫行》，所以史考特·史皮格爾推薦了威廉·拉斯蒂格（William Lustig）來當導演，他以低成本的恐怖片《特警殺人狂》（Maniac Cop）聞名。塔倫提諾喜歡這個人，也喜歡他的電影，覺得他應該可以為《絕命大煞星》帶來那種廉價、剝削電影式的狂暴風格。不過拉斯蒂格提出想把結局改得樂觀一點，認為這樣對票房比較有

利的時候，他就失寵了。在塔倫提諾的草稿中，克雷倫斯最後被爆頭了。

塔倫提諾不會對任何想亂搞他劇本的人掉以輕心。

▶ 商業大導的青睞 ◀

一九九一年十二月，重量級電影媒體《綜藝雜誌》（Variety）報導，《捍衛戰士》和《霹靂男兒》（Days of Thunder，塔倫提諾的愛片之一）等商業大片的英國導演東尼·史考特即將執導《絕命大煞星》。塔倫提諾透過共同友人轉介聯繫上了史考特，而史考特一口氣讀了《霸道橫行》和《絕命大煞星》的劇本，直到早上四點，洛杉磯的燈火點點正好成為完美的背景。史考特徹底陶醉在對白中，彷彿讀到了新品種的街頭詩篇。隔天

早上，他立刻打電話表示：「這兩部片我都想拍。」[5]

　　但因為編劇本人已經執起《霸道橫行》的導筒，所以史考特將會負責克雷倫斯與阿拉巴瑪的旅程，這也是塔倫提諾的愛情故事。隨著史考特而來的，是華納兄弟（Warner Brothers）的一千三百萬美金製作預算（比《黑色追緝令》足足高出五百萬）。米拉麥克斯影業還曾試圖在最後一刻殺出，想用七百萬美金的預算讓詹姆斯·佛利（James Foley）當導演，但最終被華納與史考特的組合擊敗。而塔倫提諾則拿到了四萬美金的劇本費。

　　史考特也曾經考慮過只要擔任製片就好，然後讓塔倫提諾親自當導演。在《霸道橫行》之後，他本來有機會執導自己早期寫的每一部劇本，但他卻拒絕了。原因並非感情用事，而是這些劇本都是為了他的第一部電影寫的，他不想再走回頭路。他給了一個非常昆汀式的答案：「這些劇本就像前女友一樣，我現在已經不想娶她們了。」[6]

→ ｜飾演阿拉巴瑪的派翠西亞·艾奎特與飾演克雷倫斯的克利斯汀·史萊特（Christian Slater）一起拍攝宣傳照。因為克雷倫斯這個角色是編劇的另一個自我，排練期間史萊特專門花了一整天和塔倫提諾相處，想了解他是個怎麼樣的人。最後，史考特和史萊特決定要把克雷倫斯克塑造得比原型人物更成熟一點。

→ | 儘管充滿了暴力，但東尼・史考特看得出這齣劇本是塔倫提諾的浪漫幻想，而阿拉巴瑪就是他的夢中情人。於是史考特為這部電影披上童話般的糖衣，並改寫了原本賜死克雷倫斯的黑暗結局。

　　無論如何，能透過史考特的眼睛來看塔倫提諾的世界實在是太迷人了。當時史考特認為《絕命大煞星》是他最好的作品之一。全片可見塔倫提諾大膽的風格，同時又擁有史考特那圓滑又狂熱的節奏。克利斯汀・史萊特飾演的克雷倫斯雙眼炯炯有神，（更像一位明星而非怪咖），而派翠西亞・艾奎特將阿拉巴瑪詮釋得活潑動人。阿拉巴瑪還稍微與《霸道橫行》有點關聯，白先生與喬老大說話時，就曾經提到過她。「對我來說，他們都活在同一個時空中，」[7] 塔倫提諾解釋道。

　　而在這部片的配角陣容裡，山繆・傑克森也首度現身於昆汀宇宙，雖然戲份很少。布萊德・彼特也是如此，他飾演一位嗑藥的浪子，成天攤在沙發上盯著電視看，後來才出任塔倫提諾其他作品的男主角。

　　史考特為這部電影披上了童話般的糖衣。他看出塔倫提諾骨子裡是個浪漫主義者，而阿拉巴瑪就是他夢中情人的化身（她願意接受千葉真一的電影）。不過諷刺的

是，史考特也堅持要用拉斯蒂格提出的圓滿結局。

　　「我們碰面討論了這件事，」塔倫提諾回憶道，他發現，當史考特更動了劇本的時間線，他竟然沒有發火。「東尼說他想改結局不是出於商業考量，是因為他真的很喜歡這些角色，想看到他們能逃掉。」[8]

　　全片最令人難忘的片段也帶領觀眾重新回味了塔倫提諾的黑色風格。在這場戲中，丹尼斯・霍柏飾演克雷倫斯疏遠卻忠誠的父親克里夫，對克里斯多夫・華肯飾演的光鮮亮麗的西西里黑幫科考提嘲諷一番，最後被開槍打死。兩位資深演員正面交鋒帶出完美的表演節奏。

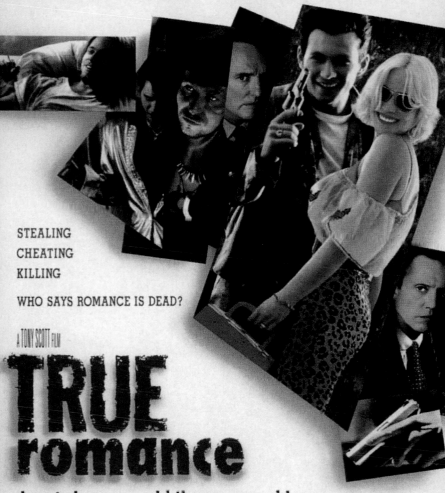

christian slater patricia arquette

STEALING
CHEATING
KILLING

WHO SAYS ROMANCE IS DEAD?

A TONY SCOTT FILM

TRUE romance

dennis hopper val kilmer gary oldman
brad pitt christopher walken

JAMES G. ROBINSON PRESENTS A MORGAN CREEK PRODUCTION A TONY SCOTT FILM CHRISTIAN SLATER PATRICIA ARQUETTE "TRUE ROMANCE"
WITH DENNIS HOPPER VAL KILMER GARY OLDMAN BRAD PITT CHRISTOPHER WALKEN MUSIC BY HANS ZIMMER EXECUTIVE PRODUCERS BOB AND HARVEY WEINSTEIN
EDITED BY MICHAEL TRONICK AND CHRISTIAN WAGNER PRODUCTION DESIGNER BENJAMIN FERNANDEZ DIRECTOR OF PHOTOGRAPHY JEFFREY L. KIMBALL, A.S.C.
EXECUTIVE PRODUCERS JAMES G. ROBINSON AND GARY BARBER WRITTEN BY QUENTIN TARANTINO PRODUCERS SAMUEL HADIDA STEVE PERRY BILL UNGER
DIRECTED BY TONY SCOTT SOUNDTRACK AVAILABLE ON MORGAN CREEK RECORDS

→ | 雖然有大片廠支持，口碑也還不錯，而且與塔倫提諾
原本的六萬塊預算相比，這部片的製作費大幅提升，
但《絕命大煞星》的票房卻不太好。

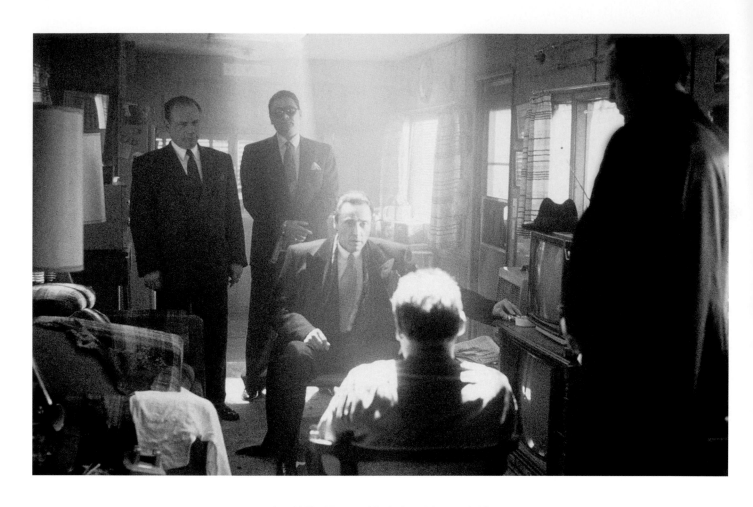

▶ 音樂性的台詞演繹 ◀

　　面對敵人冷酷無情的審訊——以錄影帶資料館老店員的例行程序進行——霍柏飾演的退休警察用述說新知的方式反擊，根據歷史，西西里人全都是「黑鬼的種」[9]（這要追溯到中世紀的摩爾人）。重頭戲來了，華肯冷酷的姿態逐漸崩裂。他將一顆子彈打進了克里夫的腦袋，低聲吼道：「我從一九八四年就沒再殺過人了，」[10] 然後重拾鎮定。這場戲非常有趣，因為十分大膽。不過這也不會是塔倫提諾最後一次堅持在台詞裡用黑鬼而引發爭議。

　　華肯憑藉獨特的表演方式——身為前舞者，他幾乎是用踢踏舞在表現台詞——把塔倫提諾詭辯般的對白發揮得淋漓盡致。本來塔倫提諾想爭取華肯演出《霸道橫行》的金先生，但因為檔期衝突，一直到《絕命大煞星》和後來的《黑色追緝令》他才加入。在《黑色追緝令》中，華肯也用爵士切分音的手法，詮釋了一段華麗的獨白，他說了一段家傳金錶的故事，藉此安慰年幼的布區。

　　雖然塔倫提諾對《絕命大煞星》抱著很高的期待，但這部片最終票房失利，收在一千兩百多萬美金。藝術片影迷覺得好萊塢難得的希望妥協了，而主流觀眾還無法領會塔倫提諾筆下無藥可救的壞蛋故事。一直要到《黑色追緝令》上映後才打破了藩籬。

↑｜塔倫提諾認為，霍柏演出的警察與華肯演出的黑手黨，這兩人的衝突戲是他最引以為傲的片段之一。這個片段改編自他母親的一位黑人朋友在他們家發表的一番言論。

→｜克里夫（丹尼斯・霍柏）沉著面對自己的命運尾聲。霍柏完全愛上了塔倫提諾的對白，他認為這不一定算是冒犯，而是對文化的真實重現。兩人一直到電影拍完之後才再見到面，而且還是在一場夜店的開幕晚會上，並肩站在小便斗前的時候。

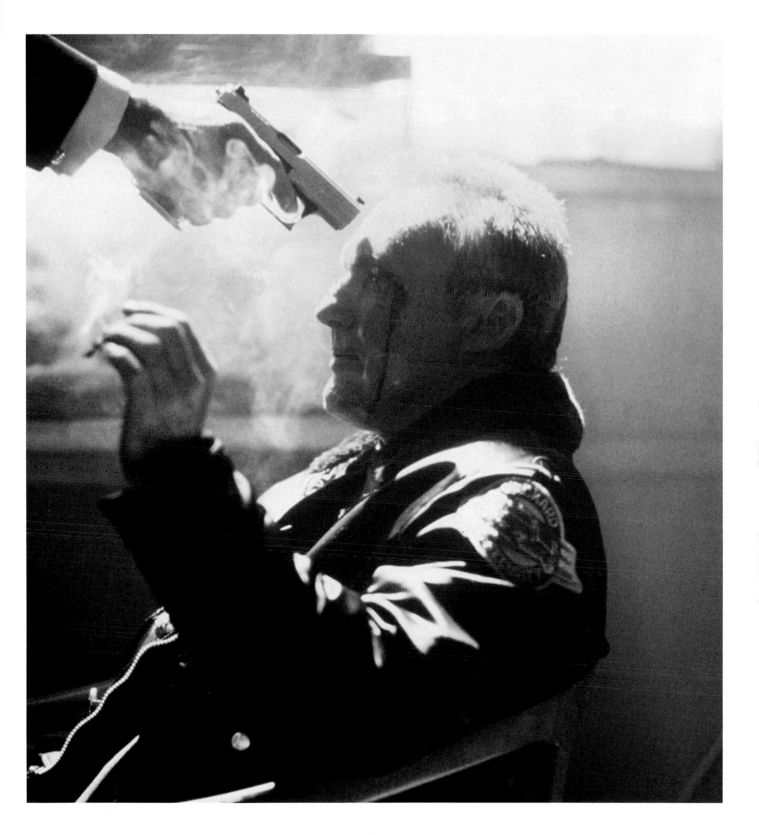

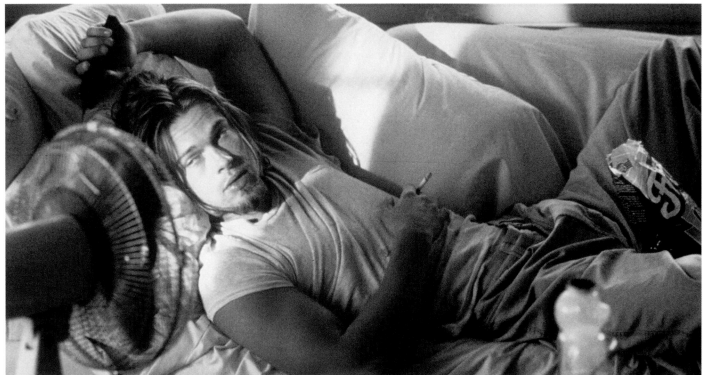

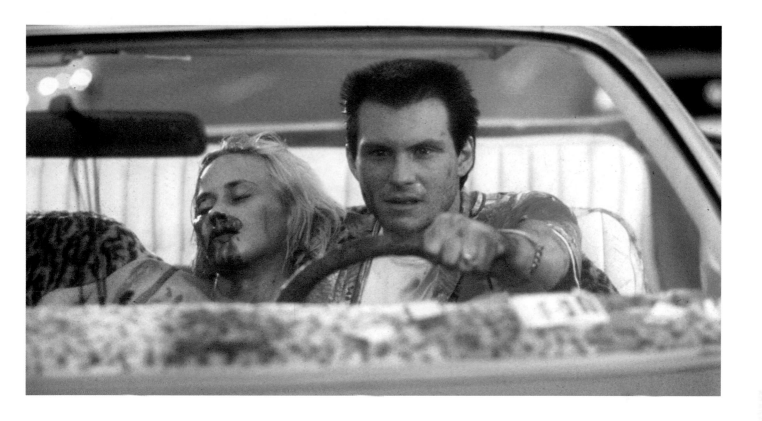

「東尼說他想改結局不是出於商業考量，
　是因為他真的很喜歡這些角色，
　想看到他們能逃掉。」

—— 昆汀 · 塔倫提諾

↖ | 迪克（麥克·哈伯特）與吸毒室友弗洛德（布萊德·
　　彼特）在洛杉磯與克雷倫斯見面，準備討論毒品交
　　易。但這一段後來在成片中被剪掉了，因為根據布萊
　　德·彼特對角色的想法，弗洛德應該要從頭到尾都癱
　　在沙發上。

← | 正如上述，布萊德·彼特飾演的經典角色弗洛德，躺
　　在他的自然棲地，也就是沙發上。這次客串搞笑毒
　　蟲，是這位巨星在昆汀宇宙的首度亮相，後來他陸續
　　演出了《惡棍特工》和《從前，有個好萊塢》。

↑ | 《絕命大煞星》中的暴力元素讓塔倫提諾的名聲日益
　　兩極化，尤其是阿拉巴瑪在片中遭受了令人震驚的暴
　　行。但是派翠西亞·艾奎特強烈為電影辯護，她生氣
　　地說，如果你想在電影裡找個英雄，別來看這部片。

▶ 閃靈殺手 ◀

《閃靈殺手》則是塔倫提諾嘗試為自己的第一部片寫的第二部劇本。他接受《絕命大煞星》的改寫，但《閃靈殺手》後來卻成了他公開鄙夷的「前女友」，只願意掛名「故事創作」，他認為這部片是對他個人的侮辱，並試圖保持距離。他刻意拒絕觀看奧利弗‧史東的改編版，只說以後可能會在飯店的付費電視上點來看看。

在被塔倫提諾棄之如敝屣之前，《閃靈殺手》曾巧妙地在《絕命大煞星》中出現，是男主角克雷倫斯正在寫的劇本。故事是關於米基與梅樂莉這對墜入愛河的連環殺手，他們在五十八號高速公路沿途大開殺戒。落網之後，面向社會底層的媒體人韋恩和他的電視節目「美國狂人」聞風而至。韋恩這個角色的靈感來自真實人物傑拉多‧李維拉（Geraldo Rivera），原是律師後轉為脫口秀主持人，曾訪問過查爾斯‧曼森（Charles Manson）。

《閃靈殺手》最早以獨立劇本的形式開發，塔倫提諾與另一位錄影帶店同事兼摯友蘭德‧佛斯勒合作。佛斯勒其實比塔倫提諾更早踏入電影業，儘管只是在米高梅（MGM）「負責長片開發之類的事」[11]，塔倫提諾自然會認為這是條潛在途徑能讓這部電影更有機會拍成。然而，米高梅讀了劇本覺得一頭霧水，最後佛斯勒只好辭掉正職，跟朋友開了間新公司「閃靈電影人」（Natural Born Filmmakers）。這跟塔倫提諾興起就與勞倫斯‧班德合夥開公司的性質差不多——不過這次對法律文件採取鬆散的態度卻釀成了惡果。

在《霸道橫行》大獲成功之後，經紀人經常得到處收拾塔倫提諾無法兌現的承諾。他也該學會與別人保持距離，就算是摯友也一樣。

↑｜《閃靈殺手》拍攝現場的奧立佛‧史東。史東雖然喜歡這個劇本，但卻絲毫不把塔倫提諾日益增長的追隨者放在眼裡，還認為自己有絕對的權力對劇本進行重大修改。

→｜《閃靈殺手》的連環殺人情侶檔，梅樂莉（茱莉葉‧路易絲）和米基（伍迪‧哈里遜）。因為其中的謀殺與混亂的元素，塔倫提諾本來認為這部片可以成為另一個經典愛情故事。

但佛斯勒卻步步踏入深淵。

跟《絕命大煞星》一樣，《閃靈殺手》的劇本剛開始根本乏人問津，塔倫提諾只好拜託老闆讓他回錄影帶店輪班來維持生計。後來他遇見班德，《霸道橫行》的案子加速啟動，佛斯勒基本上只能靠自己了。臨別前，塔倫提諾把《閃靈殺手》的劇本交給佛斯勒當禮物，還說只要佛斯勒能找到資金，就可以自己當導演，而且只要付塔倫提諾一塊美金的劇本費就好。這舉動引發了一連串連鎖反應，最終把電影帶向了奧立佛‧史東，也帶進了法院。自信滿滿的年輕製片人珍‧哈姆舍（Jane Hamsher）和唐‧墨菲（Don Murphy）出現，說他們能幫佛斯勒找到五十萬美金的預算。很快地，他們就開始不找佛斯勒，私底下開會，而且逐漸明顯表示，他的存在會阻礙交易。在孤立、破產

又有點絕望的情況下，佛斯勒讓步，同意把自己的名字從導演欄位上拿掉。他天真地以為，這筆錢能讓他用來拍攝劇本中的「重頭戲」片段，拿去說服投資人他有能力執導。

兩天後，他就被完全踢出這個案子了。他立刻對哈姆舍和墨菲提告，而塔倫提諾則怒不可遏，堅稱他們原先的協議內容，是要佛斯勒用三萬美金拍完這部游擊隊風格*的電影，而不是什麼大製作。如果哈姆舍和墨菲想找更多錢，那他也要分到更多。佛斯勒最終獲得補償並從此噤聲，但他與塔倫提諾的友誼也絕裂了。

更糟糕的還在後面。

*──編注：guerrilla-style，指一種獨立電影的製作方式，運用任何有用的資源，在極低預算、設備、人員、道具皆有限的情況下完成拍攝。

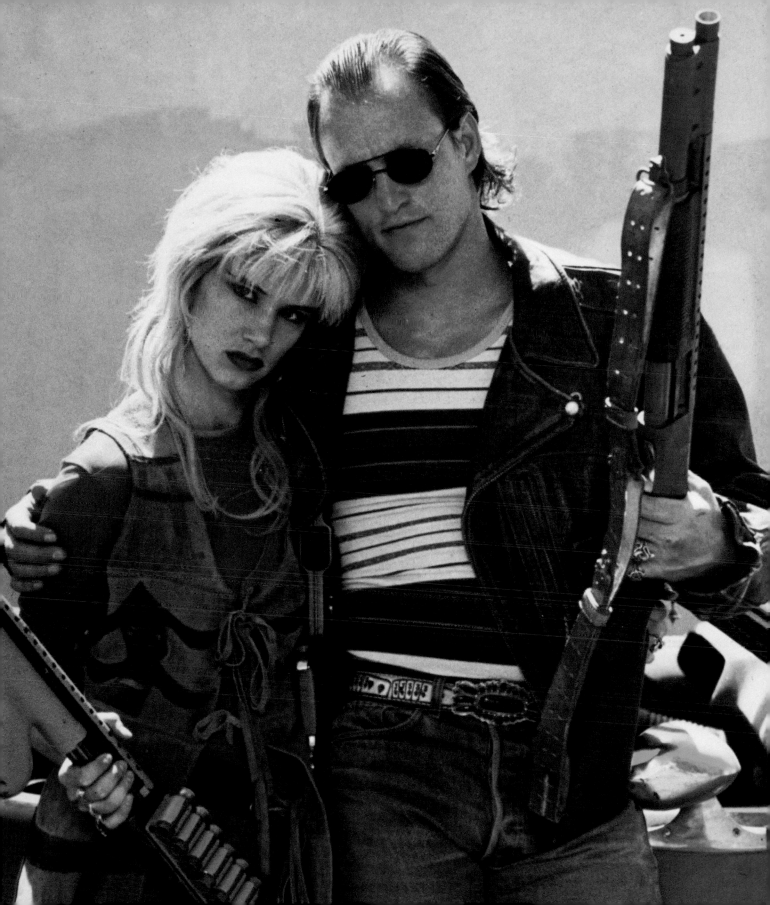

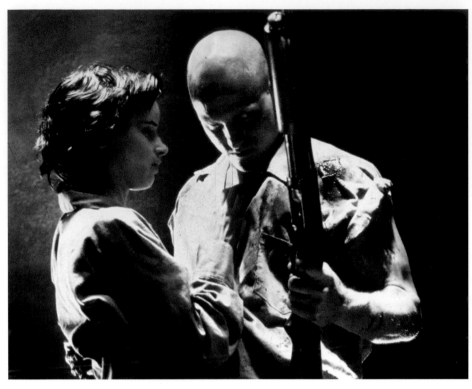

↑｜雖然《閃靈殺手》主要在嘲諷暴力與媒體之間的關係，但發行公司華納兄弟在兩起模仿犯罪後遭到提告，悲慘地陷入了自己的諷刺之中。

↗｜大開殺戒的愛侶──在史東眼中，梅樂莉（茱莉葉‧路易絲）與米基（伍迪‧哈里遜）就是新的邦妮與克萊德，而《閃靈殺手》狂野的剪輯方式，也深受經典之作《我倆沒有明天》（Bonnie and Clyde）影響，該片由華倫‧比提（Warren Beatty）與費‧唐娜薇（Faye Dunaway）主演。

隨著《霸道橫行》的人氣蒸蒸日上，《閃靈殺手》的劇本也越來越熱門，西恩‧潘、布萊恩‧狄帕瑪和大衛‧芬奇（David Fincher）等人都表示過興趣。塔倫提諾的大膽才華也越來越廣為人知。史東是在好萊塢的一場派對上聽說有這齣劇本，讀完之後也印象深刻，於是就把版權買了下來。

拍完越南三部曲的最後一部《天與地》（Heaven and Earth）之後，他現在有心情拍一部犯罪片了。他想拍成類似他年輕時為《疤面煞星》和《龍年》（Year of the Dragon）寫劇本的那種風格。

▶ 奧立佛‧史東大刀改劇本 ◀

塔倫提諾的劇本並不完全符合史東的想法。他覺得這也太羅傑‧科曼*了：而且

顯然是第一部片，還被包含在塔倫提諾設計的戲中戲裡。史東想用這部片來呼應真實世界，捕捉他眼中的「我們社會的末日感」[12]，並探究九〇年代初人群與暴力、電視及媒體的關係。最後，這部基於塔倫提諾原始故事的電影，在炫目的諷刺主題上又增添了另一層意涵。當時，塔倫提諾被定調為好萊塢的黑暗面、暴力風潮的製造機──這正是史東想丟進他哲學大鍋湯裡的材料。

簡而言之，史東就是想把《閃靈殺手》拍成一部奧立佛‧史東式的電影。但他弱化了電視人韋恩（小勞勃‧道尼〔Robert Downey Jr.〕飾演）的戲份，刪減了媒體亂象的篇幅。接著再為米基（伍迪‧哈里遜扮演的光頭惡魔）和梅樂莉（纖瘦花俏的茱莉葉‧路易絲）添加了怪異的背景故事，用一段老套的美國情境喜劇橋段「我愛梅樂莉」來過場（醜陋曲解了塔倫提諾劇本中的流行文化元素）。後來還有幾場與印地安人的愚蠢衝突，藉此暗

↑｜招搖的澳洲籍電視主持人韋恩（小勞勃‧道尼），前往採訪殺人犯米基（哈里遜）。在塔倫提諾預想的低拍攝預算版本中，他本來要自己擔綱韋恩一角。

喻暴力隨著時間過去依舊留存了下來。

　　經過五十六天的拍攝和十一個月的剪輯，電影緊鑼密鼓地上映了，購物中心牆面上不斷播送這對暴徒的影像（史東的社會─政治連結性），而這個精心設計的墮落故事引發了兩極的評價。影評們的看法迴異，要不就是認為他超然地剖析現代弊病，要不就是謾罵聳動的劇情和骸人的血腥場面。這部片充滿了態度，充滿了風格，但他本身難以改變的特質才是強而有力的。更諷刺的是，在英國電影分級委員會（BBFC）意識到之前，《閃靈殺手》已經在英國被全面禁演了好幾個月。在美國，則是一九九四年夏天上映，檔期只比《黑色追緝令》早了幾個月，由於名聲惡劣，美國票房只有五千萬美金（預算為三千四百萬）。

　　塔倫提諾勃然大怒。他說哈姆舍和墨菲是搶走劇本是一種「卑鄙的竊盜」[13]。他公開跟這部電影切割，但史東認為此舉非常糟

糕，直指編劇就該接受導演的決定，這是一種「武士精神」[14]。「如果你讀過電影學院，」史東怒吼，「學校就會教你要謙虛。」[15]

　　此外，他還說塔倫提諾應該有拿到四十萬美金的補償。（據說，他們後來玩了一晚上的遊戲就和好了。）

　　縱觀劇本原作，這可以說是塔倫提諾早期作品中，最清晰、最具政治色彩的一部。他確實沒讀電影學校，但這是他對現代美國社會的廣泛觀察和感受。片中，在採訪米基後，韋恩把訪談吹上了天，這裡的台詞根本是出自塔倫提諾腦中那座參考資料圖書館：「⋯⋯這就是興登堡號空難（Hindenburg disaster）的血淚報導，是楚浮對希區考克的真實探問＊，是羅伯‧卡帕（Robert Capa）的照片＊＊，更有如伍德華及伯恩斯坦在地下停車場會見神祕線人深喉嚨＊＊＊⋯⋯」[16]

　　正是這一點得以擄獲人心。

＾──編註：Roger Corman，美國獨立製片人、導演。B級片產量極高，被稱作「B級片之王」。

＊──編註：法國新浪潮導演楚浮曾將自己與希區考克的對談寫成書，名為《希區考克與楚浮對話錄》。

＊＊──編註：羅伯‧卡帕為戰地記者，曾於一九四四年拍下諾曼第登陸的戰役照片，名聲大噪。

＊＊＊──編註：指水門案，伍德華及伯恩斯坦是《華盛頓郵報》記者及主要揭露人。

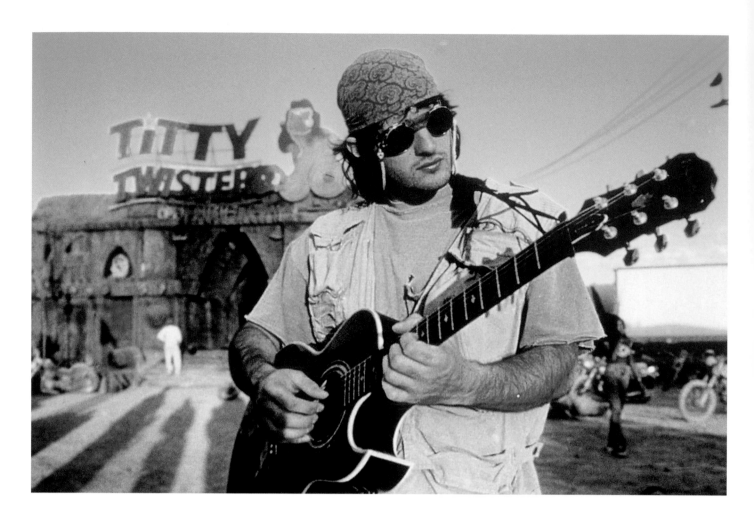

▶ 惡夜追殺令 ◀

熱心的牽線人史考特·史皮格爾後來又把塔倫提諾介紹給KNB特效化妝公司的勞勃·克茲曼（Robert Kurtzman）。他和合夥人葛雷格·尼可特洛（Greg Nicotero）及霍華德·伯傑（Howard Berger）共同經營KNB，曾為山姆·雷米（Sam Raimi）的《死靈嚇破膽2》（Evil Dead 2）製作出各種噁心的黏液，而凱文·科斯納（Kevin Costner）的奧斯卡得獎片《與狼共舞》（Dances with Wolves）中，那些野牛的屍體也是他們的作品。克茲曼當時也是個想當導演的菜鳥，他

已經為《惡夜追殺令》寫了大約二十頁的大綱，這是一部類型拼貼的「黑幫—吸血鬼」[17]電影。基本元素大致上都到位了，包含乳浪俱樂部，一間為吸血鬼聯盟提供掩護的德州式墨西哥妓院，還有一隊搶銀行的兄弟，以及被挾持的牧師和他的孩子們。現在克茲曼需要一位編劇來把大綱擴寫成劇本，才能以新人導演的身份拿去找資金。

兩人碰面的隔天，克茲曼的桌上多了個包裹，裡頭是編劇候選人的兩本稿子。第一本名為《絕命大煞星》，他開始閱讀，然後立刻做出了決定，《閃靈殺手》可以等到有空再看就好。他確定自己是第一個正式發案給塔倫提諾的人，幾週之後，塔倫提諾就帶著

八十八頁的初稿回來找他了。

塔倫提諾承認，這個初稿是以廉價剝削電影的收費標準來寫的。在這套標準下，人物很扁平，情節也十分老套。「整部片的重點是要展示KNB的特效化妝，」[18]他堅稱，但也融入了浮誇的對話、衝擊式的暴力，還有一些流行電影的元素。他就是忍不住做自己。牧師和家人姓富勒，是在向名導山姆·富勒致敬，而故事前半部分，則是以吉姆·湯普森（Jim Thompson）的小說《逃亡》（The Getaway）為藍本。「但不是一對情侶，而是兩兄弟，」[19]他自豪地解釋。在克茲曼原本的大綱中，發生在乳浪俱樂部大亂鬥前的事件大概只寫了四段，但塔倫提諾想把

← |《惡夜追殺令》拍攝期間，導演勞勃．羅里葛茲（Robert Rodriguez）在吸血鬼巢穴「乳浪俱樂部」外親自彈上一曲。這位多才多藝的德州導演和塔倫提諾志趣相投，他從小就立志要當導演，所以常用家庭攝像機拍短片當成作業交出去。

↑ | 片名的靈感來自露天汽車電影院外的招牌，上頭的標語強調他們會通宵播放各式各樣的電影。

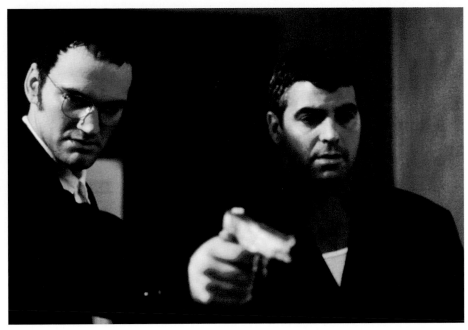

↑ | 片中無惡不作的兄弟檔，變態的弟弟瑞奇（昆汀．塔倫提諾）和兩肋插刀的哥哥賽斯（喬治．克隆尼（George Clooney））。表面上這是一部恐怖片，塔倫提諾很喜歡這個點子，把恐怖片的概念藏在銀行搶匪兄弟逃往墨西哥的犯罪故事中。

這部片寫成有吸血鬼元素的懸疑驚悚片，在搶匪兄弟踏入俱樂部之前，他們完全不知道自己即將身陷危險。在他整個職業生涯中，這部片是寫實及另類元素最突兀的碰撞。

克茲曼只掏得出一千五百塊美金付給塔倫提諾，即便他知道這樣的品質應該更值錢才對。為了補償塔倫提諾，《霸道橫行》開拍時，克茲曼派了KNB的人手去免費幫忙，還製作了警察馬文被切下來的耳朵和殘缺的臉，之後又做了《黑色追緝令》中的武士刀傷口，還有《瘋狂終結者》（Four Rooms）中的斷指。然而，雖然有了塔倫提諾的劇本，克茲曼還是沒有籌到任何資金來執導《惡夜追殺令》。

塔倫提諾在多倫多影展上遇見了勞勃．羅里葛茲，他們一起參加青年導演工作坊。羅里葛茲住在德州奧斯汀，他的德州墨西哥式黑幫驚悚片《殺手悲歌》（El Mariachi）小有名氣。他說自己花七千塊美金拍完那部片，其中的兩千元還是他當實驗室白老鼠，接受某種降膽固醇的新藥測試賺來的。他和塔倫提諾一樣，都對電影懷抱著宗教般的信仰。

羅里葛茲翻閱著工作坊手冊，裡頭印有其他青年導演的履歷，他注意到塔倫提諾一部還未開拍的劇本：發生在邊境城鎮的吸血鬼故事。「這是兩部電影卻只要付一部的價錢，」[20] 編劇本人打趣地說道。你也可以說其

實是三部電影，把連環殺人魔加進來的話。弟弟瑞奇雖然像個小孩，卻性格變態，隨時都有可能衝動失控。

克茲曼曾提議要塔倫提諾把劇本買回去自己導，但他拒絕了，畢竟他不想跟「前女友」周旋。此時羅里葛茲為塔倫提諾打氣，說自己有意願執導，但條件是要修改劇本，增加角色厚度並重整對白，包括切奇．馬林（Cheech Marin）飾演的邊境守衛。兩人的兄弟情誼快速升溫，體現在後來羅里葛茲導了《瘋狂終結者》的其中一段，而塔倫提諾則在《殺手悲歌》的新版《英雄不流淚》（Desperado）中客串；羅里葛茲又幫《黑色追緝令》寫配樂，而塔倫提諾導了《萬惡城

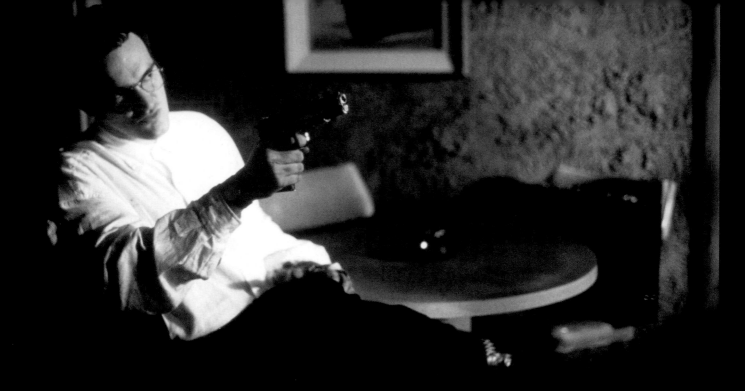

市》的一個場景，以及兩人再度攜手合作華麗的狂想曲《刑房》（Grindhouse）。

《惡夜追殺令》在各方面都有所斬獲。米拉麥克斯影業提供了高達一千九百萬的製作預算，而電影則在一九九六年一月上映，片商覺得自己真是賺到了，因為這個檔期剛好在《黑色追緝令》和《黑色終結令》（Jackie Brown）的之間，是塔倫提諾人氣最旺的時候。羅里葛茲和塔倫提諾都已經頗具影響力，可以爭取票房分紅，而法外之徒製作公司的合夥人勞倫斯·班德也跳進來擔任製片。整個案子的進展簡直是有點太快了。

▶ 昆汀主角處女秀 ◀

對塔倫提諾來說，這部片另一個誘人之處是能讓他首度擔綱主角，也就是隱性心理

變態的弟弟瑞奇。喬治·克隆尼則演出他的哥哥賽斯，是個明目張膽的惡棍。（這兩個角色與《霸道橫行》的金先生和他的犯罪同夥相互呼應：兄弟倆甚至也穿著一身黑西裝。）

回到劇本，他為即將演出的角色賦予血肉。寫瑞奇這個角色的時候，他並沒有像寫克雷倫斯、韋恩或粉紅先生時那樣，預設他要親自演出。他也沒有想像演員是誰，只是一心要寫出「恐怖片影迷會愛的爆頭恐怖片」[21]。一個朋友曾把恐怖片形容成電影中的重金屬音樂，而他一直牢記在心。他胸有成竹地預測，恐怖片影迷會進場看六次。

以演員身份來看，這的確是一段充實的經歷。他說，喬治·克隆真的就像他哥哥一樣。賽斯一角的人選本來是約翰·屈伏塔（後來也問過史蒂夫·布希密、麥可·麥德森和提姆·羅斯），但因為檔期因素，我們無緣看到他繼《黑色追緝令》之後再次演出。雖然茱莉葉·路易絲在《閃電殺手》飾

演女主角梅樂莉，但塔倫提諾非但不討厭她，還極力說服她出任（一開始）端莊的凱特。他們是好朋友，而她一直演出類似的前衛角色，塔倫提諾就是要反其道而行。他特別享受與哈維·凱托飾演、面臨信仰危機的牧師富勒對抗。

同時，塔倫提諾採用了方法演技。「昆汀從來沒有在片場露面過」他說。「每次出現的都是瑞奇。」[22]

一如他的本意，這部電影有大量爆頭場面，也顛覆了類型元素，但感覺像是部假的塔倫提諾作品。冗長的第三幕尤其誇張，在這個段落中，主角們在乳浪俱樂部裡與成群的吸血鬼混戰，全都是昆汀式的吸血鬼：這些古老的靈魂無意探尋永恆的生命。「完全沒有」他強調。「牠們就只是一群嗜血嗜肉的妖魔鬼怪。」[23] 結果是肢體橫飛的屠殺場面（KNB把血做成綠色的，好避開分級問題），愚蠢的搞笑橋段和怪異的興奮吼嗘。

← | 塔倫提諾至今依然認為這個令人不安的變態瑞奇，是他演員身份的代表作。他非常享受這個專心演戲的機會，整個拍攝過程都沉浸在角色裡。

↑ | 《惡夜追殺令》中的吸血鬼不是古典華麗的類型，而是由專業特效公司 KNB 創造出來的肉食怪物。事實上，這部電影本來是一部低成本電影，為了要展現 KNB 的假肢技術。

→ | 莎瑪·海耶克（Salma Hayek）演出吸血鬼舞女桑妮可，她的角色名來自塔倫提諾以前在錄影帶資料館看過的一部墨西哥恐怖片。本身很怕蛇的海耶克說，她必須自我催眠才有辦法跟大蟒蛇一起演戲。

最後《惡夜追殺令》的票房落在兩千六百萬美金，表現一般，確實符合恐怖片影迷的喜好，但也僅止於此。

有些影評人可以接受這部片的拙劣和粗俗。《娛樂週刊》（Entertainment Weekly）的歐文·葛雷博曼（Owen Gleiberman）就巧妙指出，這種風格混搭的手法，就像是從錄影帶店裡兩端各拿一部片，然後合在一起。但他也說，「一開始很像一回事，後來就變成偽電影了。」這部片只是要讓人感覺噁心，可是塔倫提諾從來沒有這樣過。是不是他和羅里葛茲的合作，帶出了彼此最惡劣的一面？

塔倫提諾的演技依舊惹人非議，爭議多得令人討厭：這成為天才男孩的致命缺陷，根深蒂固的表現慾（有人懷疑因為他太想被愛）。一個想演戲的導演！這讓批評者見獵心喜。「很多影評對我跑去演戲很不高興，」[24] 他反映道。但他還是認為那次嘗試算是一種突破，也是他的演員經歷中，演出時間最長又最深刻的一次。

瑞奇確實是電影中最有趣的部分。塔倫提諾設法壓抑他天生的無辜氣質，雖然一直有要冒出來的跡象。但他真的讓人很不舒服，這人格分裂的角色，就像安東尼·柏金斯（Anthony Perkins）在《驚魂記》（Psycho）演出的諾曼·貝茲，還有達斯汀·霍夫曼（Dustin Hoffman）在《稻草狗》（Straw Dogs）中的學者角色。當你看到塔倫提諾那張熟悉的臉在片中扭曲成一個惡魔，就會忍不住懷念起他平時急躁又叛逆的模樣。這部電影擁有許多刺激、緊張的元素：殺人犯、搶劫、被綁架的家庭，還有機智的對白。但後半段變成恐怖片之後，這些東西就消失了。

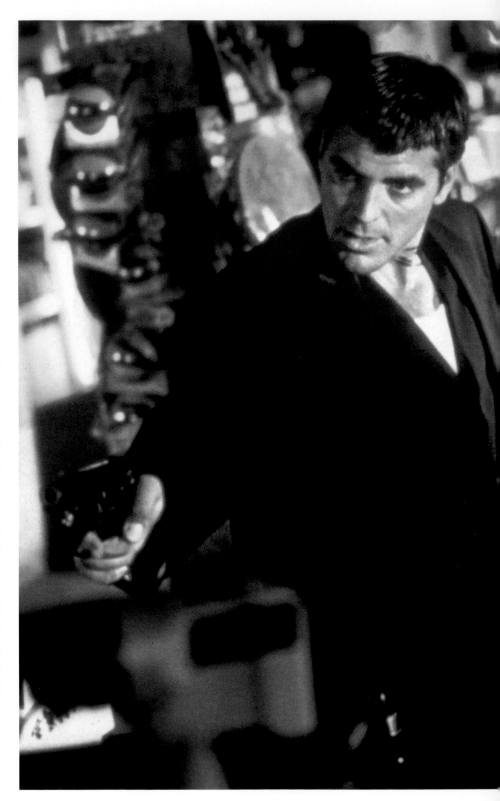

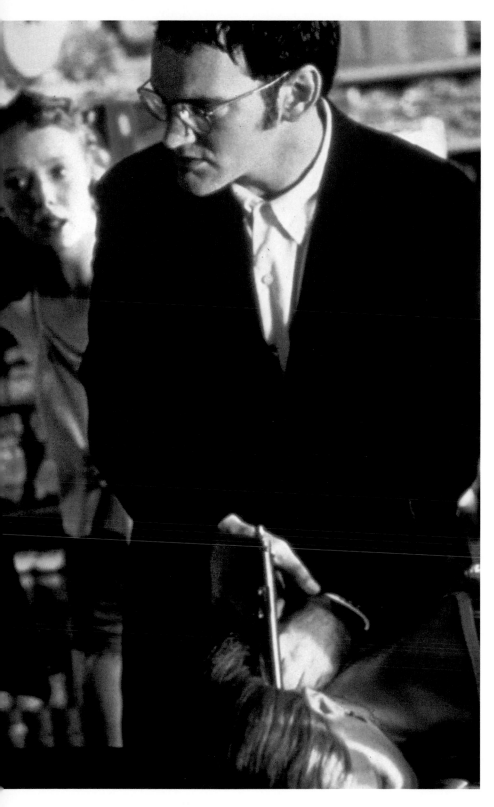

但塔倫提諾並不後悔，「就算影評覺得我想紅也沒差。」[25] 後來他客串演出《英雄不流淚》（在酒吧裡發表了一段精心鋪陳的笑話），被史蒂芬·史匹柏評價為「很會在電影裡講故事」[26]。

塔倫提諾不止一次強調，演戲教會他關於執導的一切。他以不同的身份發聲，而且都希望能被聽見。他可以是演員、編劇、導演，也能在脫口秀上來一段單口相聲，除此之外，他還說自己「內心住著一位評論家」[27]。

他確實是個另類的導演，會閱讀影評並得到啟發，而非忽視那些文章。《霸道橫行》在日舞影展首映後，他特別親自去和所有美國重要的影評人打照面，並堅稱這些人是正經的影評，不是網路上某些跟風的吹牛大王。其中一位是寶琳·凱爾（Pauline Kael），她是一九六〇年代至七〇年代影評界的權威，塔倫提諾將她視為對他職業生涯影響最大的人物之一。在《惡棍特工》裡，麥可·法斯賓達（Michael Fassbender）飾演的希考斯中尉在戰前也是個影評人，還寫過一篇評論文章，是關於「德語導演帕布斯特（G.W. Pabst）作品中的隱喻研究」[28]。

塔倫提諾甚至會深掘自己的批判思考才能，只要有任何事物能激起他的興趣，就會寫成超長的文章。這些材料或許有天會出版。他寫東西很少墨守成規，比如，他就曾經想要把一篇「為《美國舞孃》（Showgirls）平反的文章」[29] 投稿給學術取向的《電影評論》（Film Comment）雜誌。

← │ 在《黑色追緝令》大獲成功後，塔倫提諾還在考慮接下來該執導什麼。此時獨立製片廠米拉麥克斯影業藉著他爆紅的人氣，順勢把《惡夜追殺令》當成整個塔倫提諾風潮中的一部恐怖電影來行銷。

「我為的所有東西」他坦承。「至少有二十頁是從我其他劇本裡挪出來的。」[1] 他本來想把這部片寫成多段式電影（anthology movie），類似於馬里奧·巴瓦（Mario Bava）一九六三年的三段式恐怖片《黑色安息日》（Black Sabbath），並從他最愛的老推理雜誌像是《黑面具》（Black Mask）等找靈感。這本經典雜誌曾經刊登過瑞蒙·錢德勒（Raymond Chandler）、漢密特（Dashiell Hammett）*等人的作品，還有更近代的艾爾默·李納德和吉姆·湯普森（Jim Thompson）等。吉姆·湯普森的作品原本被認為是低俗作品，最終卻打進文學圈子，就像塔倫提諾也騙過了藝術電影的擁護者一樣。

塔倫提諾最初想將好幾支犯罪短片接成一部電影，為了把片子拍出來，他覺得這是另一種符合成本效益的做法。可以邊拍邊為下一支籌錢。「我就一支一支往下拍，直到

累積成一部長片為止。」

但後來《黑色追緝令》變得更加巧妙。三個相互關聯的洛杉磯犯罪故事來回切換，就像收音機轉台那樣。這是他在《霸道橫行》的剪輯室裡想到的（如果當時沒這麼做，《黑色追緝令》就不會在敘事上得到這麼多討論。）這些故事就像《霸道橫行》的不同篇章，但又更加狂野曲折，不過情緒氛圍是持續往上堆疊的。我們會看到約翰·屈伏塔飾演那又壞又討喜的殺手文生走出廁所（手裡拿俗艷驚悚的漫畫《女諜玉嬌龍》）‡，下一秒就死得慘兮兮。這安排只是為了在電影的最後，讓文生把手槍插在短褲（其實是吉米的短褲）的皮帶上，大搖大擺地走出畫面。

*──兩人為冷硬派偵探小說大師。

‡──Modesty Blaise，一九六六年另有同名改編電影。二〇〇四年再次改編成《終極殺陣》，由塔倫提諾擔任監製。

↑ | 塔倫提諾年輕時的招牌飛機頭。《黑色追緝令》的大部分概念都是在《霸道橫行》後製期間寫的，但在首趟歐洲巡迴的影響下，他徹底大改了劇本，突然變得很私人。

→ | 《黑色追緝令》經典海報。鄔瑪·舒曼飾演老大的女人，她的姿勢讓人想起廉價商店裡會看到的那種犯罪平裝小說。塔倫提諾受到許多美化暴力的批判，而電影宣傳時也刻意大肆渲染這個爭議。

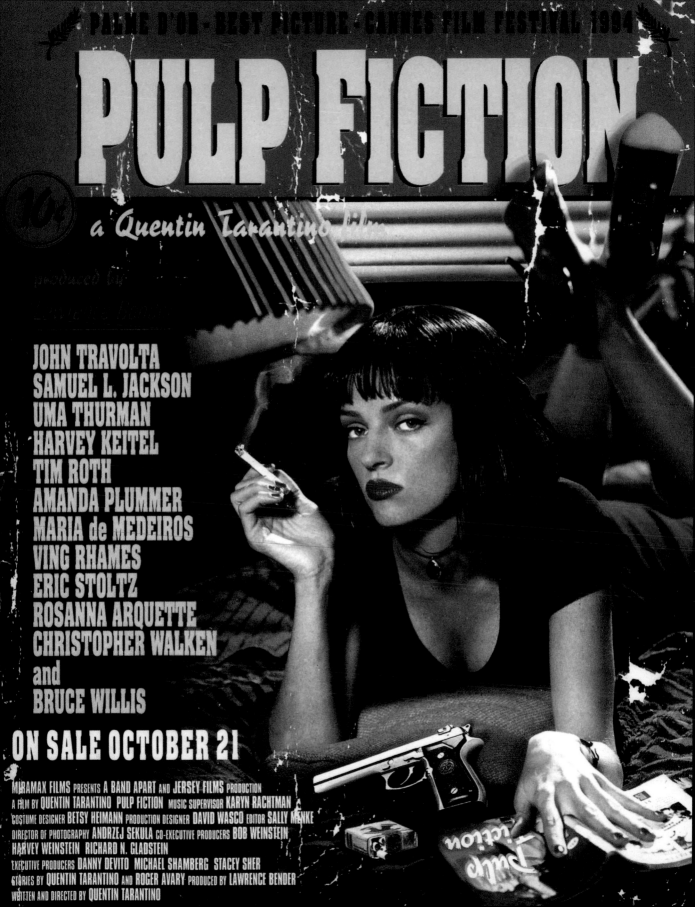

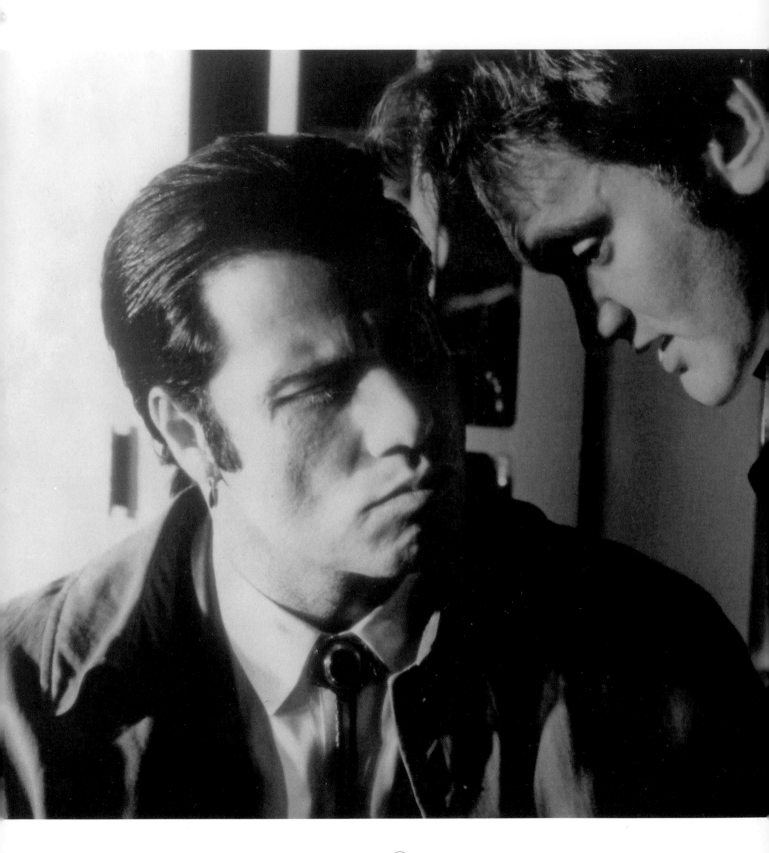

← | 導演兼職涯救星昆汀・塔倫提諾給約翰・屈伏塔飾演的文生一些貼心建議。這位年輕導演冒險啟用讓這位當時被認為是票房毒藥的演員擔綱主角。他後來又多次拯救了別人的事業。

在劇情上，曲折的時間軸也讓故事發展變得難以預料，增添了驚悚色彩；《黑色追緝令》就是這麼一部非比尋常的電影。

塔倫提諾從來都不是要賣弄聰明或假裝有智慧，他只不過是再次把小說家不受限的手法運用到電影中。如果某個故事只能用線性敘事，那他還是會乖乖照辦。「不過，」他笑著說。「這樣就太無聊了。」[3]

花了一整年巡迴宣傳《霸道橫行》之後，該是工作的時候了。丹尼・狄維托（Danny DeVito）的澤西電影公司（Jersey Films）以一百萬美元的開發金簽下塔倫提諾的案子，而澤西電影又與片廠巨頭三星影業（TriStar，索尼子公司）有密切合作關係。狄維托本身是一位知名喜劇演員，也是個精明的獨立製片人，他非常欣賞《霸道橫行》豐富的層次和激進的風格（他在勞倫斯・班德早期籌備的時候讀過劇本）。他決定提供這位青年導演一個後盾來展開下一趟冒險，他認為塔倫提諾可能會再父出一部傑作。

▶ 三段式架構 ◀

塔倫提諾原本預設這部劇情相互關聯的三段式電影，會是一部經典黑幫寓言的當代演繹——我們都看過「好幾百萬次」[4]的那種黑幫故事，充滿了罪犯、女人、拳擊手和各式各樣的受害者。一開始，兩個殺手被派去找回某個被偷的公事包，片頭還要有阿諾・史瓦辛格式的槍戰場面，不過我們會看到更

多在槍戰前後發生在這對倒楣搭檔身上的事。在第二段中，其中一位殺手被黑幫老大指派，要在他出城的時候替他照顧老婆。這個任務可不好玩，但後面當然會發生好玩的事，只是和我們想像中的不同。塔倫提諾曾想把《霸道橫行》的後續發展當作第三段故事，但最後作罷，因為在他的概念中，《黑色追緝令》的故事時間點應該早於《霸道橫行》。

塔倫提諾說服錄影帶店同事羅傑・艾夫瑞，讓把他另一部劇本的架構挪出來，當作第三段故事。那齣劇本的標題十分浮誇，叫做《永無寧日》（Pandemonium Reigns），故事描述一位職業拳擊手不願按照交易假裝輸掉比賽，導致了一連串的壞事發生。

雖然《黑色追緝令》以洛杉磯為背景，標題散發著黑幫和廉價商店氣味，但卻是塔倫提諾對法國新浪潮大師高達的敘事手法的致敬。他和班德創立的「法外之徒」製作公司，也是在向高達的同名電影中的犯罪套路致意。塔倫提諾導的美國犯罪電影，並不像法國導演那麼隨興。因此在阿姆斯特丹休假的三個月期間，他大幅修改了劇本，只是為了替骯髒的洛杉磯增添歐洲風情。

當時他選擇住在阿姆斯特丹的公寓裡，主要是因為氣氛不錯。電影院裡可以喝啤酒，咖啡廳可以抽大麻，除此之外，還正好在舉辦霍華・霍克斯影展，讓他可以連日狂嗑經典老片。在《黑色追緝令》的開篇，他寫道，兩個角色「連珠炮似地說話，就像《小報妙冤家》（His Girl Friday）一樣」[5]，那就是霍華・霍克斯導演一九四〇年的經典喜劇作品。

其中幾個星期，艾夫瑞幫他一起修改《永無寧日》的段落。根據塔倫提諾的說法，他們分頭想點子，各自端出最好的橋段寫在紙上，接著把紙張全部都鋪在地上，開始排列組合一番，最後用塔倫提諾的電腦完成劇本。艾夫瑞說，一開始「我們說好要各寫一部分，之後也會拿到各自的分成」[6]。但艾夫瑞究竟對劇本定稿做了哪些貢獻，他們兩人也是各說各話。無論如何，他後來去拍了《亡命之徒》（ Killing Zoe ），一部差強人意的劫盜驚悚片，由艾瑞克．史托茲（ Eric Stolz ）和茱莉．蝶兒（ Julie Delpy ）主演，而塔倫提諾則慷慨地出借了他頗具影響力的名字，掛名監製。

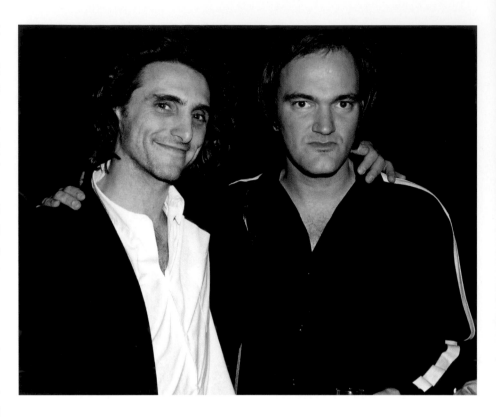

▶ 讓角色立體化的竅門 ◀

想當然，塔倫提諾又把生活融入了作品之中。所以，約翰．屈伏塔納那隨興的文生，才會用歐洲人對各種漢堡的稱呼，款待他的搭檔朱爾（山繆．傑克森）。沒錯，文生前陣子也短暫待過阿姆斯特丹，才剛回國。（雖然電影裡沒有解釋，不過塔倫提諾設定他是在那裡替文．雷姆斯〔 Ving Rhames 〕飾演的黑幫老闆華勒斯經營海外俱樂部。）

瀟灑的「清潔工」溫斯頓（哈維．凱托回鍋參演）從嘰哩嘓嘴的吉米（塔倫提諾飾演）手裡接過一杯咖啡，他要求加很多奶精和糖：其實是塔倫提諾自己很喜歡這樣喝。《紐約客》（ The New Yorker ）雜誌就曾以「垃圾食物版的普魯斯特」[7]或其他類似的字眼來形容他。塔倫提諾在作品中講究飲食儀式，「五塊錢奶昔」[8]的讚嘆，「穀片早餐」（剛出道的編劇賴以維生的食物）的主題重複出現，或是付小費的道德觀等，這些都是他融入舊電影類型的豐富新細節。

《霸道橫行》的開頭，一群人在咖啡廳裡大聊瑪丹娜的貞操，於是成了一首由分心、搞笑、流行文化雜感和大量談話交織而成的交響樂。「我的角色們從來不會停止說故事」[9]他笑著說。

傳統（呆板）的驚悚片在鋪陳背景故事的時候總是令人發愁，但塔倫提諾只是即興用幾個藍莓鬆餅或腳底按摩大道理的段落來進行。但與直覺相反的是，這種手法的效果非常棒，人物因而變得更加動人而立體了，電影角色的言行舉止就像真人一樣。

在他（獨自一人）宣傳的行程中，塔倫提諾來到一個西班牙影展，提姆．羅斯正好是影展的受邀來賓。有好幾天，塔倫提諾都會在大半夜打電話到羅斯的飯店房間，把未完成的劇本唸給他聽，並承諾會讓他參演。羅斯建議塔倫提諾可以邀請亞曼達．普拉瑪

的時候，兩人就算談定了。這位女演員擁有神經兮兮的氣質，看起來就像驚弓之鳥，羅斯以前和她一起演出過一部學生電影，一直很想找她再次合作。但這次一定要讓她手裡拿著一把大槍，羅斯大笑著說。「因為我想不出還有什麼比亞曼達．普拉瑪持槍更危險的了」[10]他後來解釋道。最後，這對精打細算的犯罪同夥兼熱戀情侶檔「南瓜」與「小白兔」就誕生了。

塔倫提諾表示他想把預算控制在八百萬美金之內，三星影業就開始對這個案子冷感了。塔倫提諾永遠不理解好萊塢這反常的一

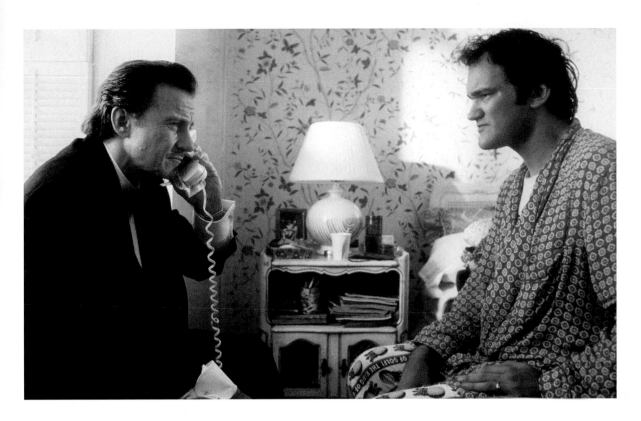

↑｜溫斯頓（哈維‧凱托）與吉米（昆汀‧塔倫提諾）。塔倫提諾決定自己至少要出場演個小角色，曾經考慮要扮演緊張兮兮的蘭斯，也就是文生的藥頭（由艾瑞克‧史托茲〔Eric Stoltz〕飾演）。值得注意的是，吉米和蘭斯都會在大白天穿著睡袍晃來晃去，實際上是塔倫提諾休假時經常這樣穿。

面：「他們更希望我花兩千五百萬來拍，然後片了裡有人卡司。」[11] 他們不想要新潮的作品，只想簽一部賣座片。他們無法理解角色開槍的特寫鏡頭有什麼笑點可言。

塔倫提諾轉而求助於他在米拉麥克斯影業的合作夥伴，理查‧格拉斯最近正好升官成為製片部總監。透過班德協助，格拉德斯坦早早就把製作團隊召集起來讀劇本，更深知《霸道橫行》中的倉庫施虐場面，已經掀起一股旋風。米拉麥克斯影業認為八百萬美金的成本實在划算。

▶ 大膽起用票房毒藥 ◀

之後，塔倫提諾突然丟給他們一個難題。塔倫提諾想讓約翰‧屈伏塔演出主角文生。當時約翰‧屈伏塔的事業正在走下坡，這只是比較好聽一點的說法而已。他還是很有錢，但《週末的狂熱》（Saturday Night Fever）、《凶線》和《都市牛郎》（Urban Cowboy）的輝煌歲月早已遠去。他只剩下一些家庭喜劇電影可演，而崛起的競爭對手湯姆‧漢克斯（Iom Hanks）和凱文‧科斯納等人則賺得荷包滿滿。

塔倫提諾想的是，如果他能讓舊類型和老電影的質感與情節再次蔚為風潮，那也能讓過氣明星再次大紅大紫。這也能是一種後設主題的形式。

在塔倫提諾的請求下，屈伏塔和他已經

見過面了，但那時他沒有真正去想要讓屈伏塔演《黑色追緝令》這件事。在塔倫提諾那凌亂、滿滿紀念品的西好萊塢公寓，兩人坐著下棋。巧的是，屈伏塔在七〇年代時也租過同一間公寓。他向屈伏塔提到自己寫的恐怖片，名叫《惡夜追殺令》，但大部分時間都在滔滔不絕談論屈伏塔演員生涯的大起大落。「你不知道自己對美國電影的意義嗎？」[12]

屈伏塔回家後感到很困惑，自己被罵了一頓，奇怪的是，又被塔倫提諾對他的信任所感動。幾週後，他收到《黑色追緝令》的劇本，裡面還附了一張紙條，寫著：「注意看文生這角色」。塔倫提諾本來一直考慮要讓麥可‧麥德森來演文生，讓《霸道橫行》的金先生「維克」回歸的可能性（死而復生）。但麥德森當時正在和凱文‧科斯納合演那部沉悶的西部片《執法悍將》（Western Wyatt Earp），檔期卡住無法參與，他自己

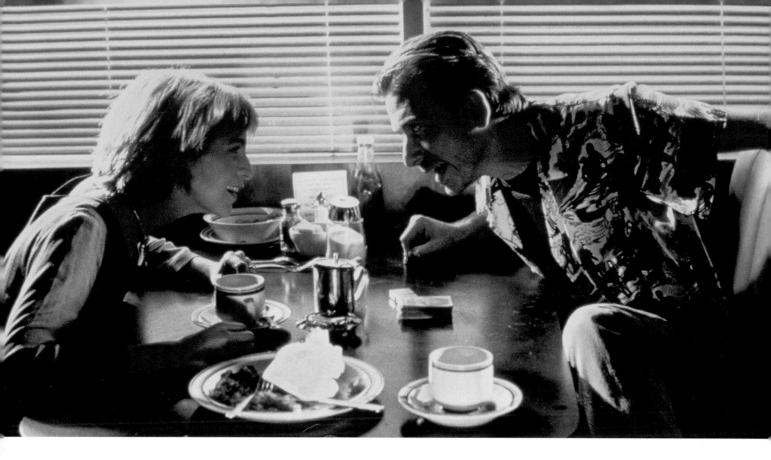

後來一直很扼腕。於是，塔倫提諾就把這個角色寫成了維克的兄弟文生（有段時間這兩兄弟的故事電影幾要成真），並交給屈伏塔來演。

與此同時，米拉麥克斯影業提出疑慮。約翰·屈伏塔？他是票房毒藥。他們想找丹尼爾·戴路易斯（Daniel Day-Lewis），但塔倫提諾立場堅定，在他心目中，文生就應該擁有屈伏塔那雙水汪汪的眼睛和慵懶的笑容。塔倫提諾的決心是無法動搖的，就像堅持留下割耳朵那幕一樣。沒想到，後來竟是屈伏塔本人表達了他所謂的「道德質疑」[13]。雖然他知道劇本充滿煽動力，但塔倫提諾卻必須用盡全力，才好不容易說服這位驕傲的新好男人，讓他相信，片中那肆意的褻瀆、隨興的死亡和詩意化的殺人滅口，全都是塔倫提諾傾力構築的電影神話，旨在扣問道德和打破界線。

而塔倫提諾的選角眼光確實獨到，他將觀眾對屈伏塔的看法融入角色，於是生活與電影之間的界線變得更加難以捉摸，我們看到約翰·屈伏塔飾演一位名叫文生的殺手，卻又覺得是這個名叫文生的殺手長得像約翰·屈伏塔。與其說這是屈伏塔的演藝職涯重生，不如說是一場改造。這位七〇年代性感偶像已經失去光環，成了有啤酒肚、肥下巴又面露風霜的中年大叔，但他依舊出眾。一如塔倫提諾認定，他的天賦沒有消失，只是暫時沉寂了，約翰·屈伏塔的表演仍是值得矚目的奇蹟。他流暢的滑步、專注的眼神和狂野的頭髮，就是《黑色追緝令》無良風格的化身——一個討喜的殺手，藍色眼睛裡閃爍著恐慌。文生更不是蠢貨，他擁有打破砂鍋問到底的精神，塔倫提諾就是以屈伏塔為靈感來塑造這個角色特質，他甚至還會跳舞。

▶ 扭扭舞影史留名 ◀

片中的「傑克兔子」是一家時髦的五〇年代風格漢堡店，整間店就是流行藝術元素的大雜燴，不僅設有敞篷車造型的座位，還有人扮成瑪麗蓮·夢露。無論男女，所有服務生更是全都打扮成舊時代明星的模樣（史蒂夫·布希密就客串演出了一位扮成音樂人巴迪·霍利〔Buddy Holly〕的服務生）。店內有一部分的裝潢參考了貓王的賽車音樂電影《極速之路》（Speedway），佈置成賽車主題的夜店風，舞池就是車子的車速表。「我塞了很多小細節在裡面，好像我真的在經營一間餐廳」[14]塔倫提諾興奮地說。

扭扭舞比賽則是塔倫提諾再次對高達和新浪潮繆思女神安娜·凱莉娜（Anna

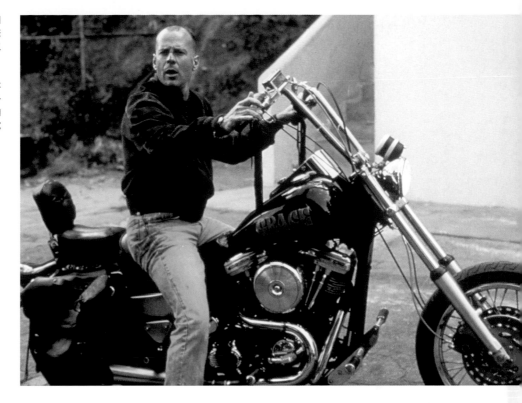

←｜經典情侶檔「小白兔」（亞曼達·普拉瑪）和「南瓜」（提姆·羅斯），正在醞釀搶劫餐廳的計畫。這對緊張兮兮邦妮與克萊德是在創作晚期才出現的，特別以兩位演員本人為藍本寫成。

→｜布區（布魯斯·威利）騎在偷來的美式摩托車上。不是機車，是美式摩托車。在寫逃亡拳擊手這個部分時，塔倫提諾從未想過這個角色會由威利這樣的大明星出演，但他喜歡上自己表現一部老派黑色電影的沉重手法。

Karina）致敬，她曾在《法外之徒》裡跳了一段當時流行的舞步。拍片現場，塔倫提諾親自向屈伏塔示範動作，他踢掉鞋子，隨著查克·貝里（Chuck Berry）的〈人生無常〉（You Never Can Tell）起舞。「看起來就像十二歲小孩第一次跳舞，」[15] 屈伏塔被逗笑了，完全進入文生這油腔滑調的角色中。「文生吸了海洛因，有點發福，而且一直忘不了小時候學的六〇年代怪舞。」[16]

於是，他那流暢優雅的舞步、招搖的姿態得以留名影史。因為塔倫提諾知道，觀眾一定想看到他跳舞、看他自命不凡，就像米亞也知道一樣。這部電影玩味了這麼多流行文化元素，幾乎要玩過了頭，但又適時剎了車。

至於前衛美豔的米亞，蓄著一頭與二〇年代女星露易絲·布魯克斯（Louise Brooks）類似的短髮，塔倫提諾屬意的是鄔

瑪·舒曼細瘦的四肢和纖長的手指，喜歡她的手，更喜歡她的腳，覺得它們獨一無二。塔倫提諾告訴舒曼他想要有態度的舞姿（像迪士尼卡通《貓兒歷險記》〔The Aristocats〕裡，伊娃·嘉寶〔Eva Gabor〕配音的那隻貓咪一樣），他們一邊跳舞，塔倫提諾一邊在旁邊下動作指導棋：貓女、搭便車、瓦圖西舞（Watusi）、游泳……喊著喊著，他拿起手持攝影機，也跟著跳起舞來。而雖然只有短短的篇幅，但這段在「傑克兔了」的扭扭舞成為了不朽經典。

較不為人知的是，舒曼是塔倫提諾又一次出色的選角成果。「我幾乎和好萊塢的所有女演員都聊過米亞這個角色。我覺得遇到米亞的時候，我一定會知道，」他回憶道（羅珊娜·艾奎特〔Rosanna Arquette〕、荷莉·杭特〔Holly Hunter〕、伊莎貝拉·羅賽里尼〔Isabella Rossellini〕、梅格·萊

恩〔Meg Ryan〕、蜜雪兒·菲佛〔Michelle Pfeiffer〕和黛瑞·漢娜〔Daryl Hannah〕等人都接受過面談）。「鄔瑪來吃晚餐，坐下來幾分鐘後，我就知道她是米亞。」[17]

一九九三年九月二十日，他們在洛杉磯市內和周圍展開拍攝：格倫代爾、北好萊塢、帕莎蒂娜和太陽谷，而作為劇情轉捩點的那頓晚餐，則是在霍桑燒烤餐廳（Hawthorne Grill）拍的。為了與《霸道橫行》的街頭風格一致，塔倫提諾希望《黑色追緝令》能擺脫當代背景的束縛，看起來更接近七〇年代的前衛電影，或像五〇年代廉價小說的感覺，片中的配樂、服裝，甚至車款（包括文生開的那輛一九六四年的雪佛蘭Malibu敞篷車，就是塔倫提諾自己的車子），都強化了這樣的效果。

▶ 劇本比片酬更重要 ◀

布魯斯・威利的加入是個意外。他和塔倫提諾是在哈維・凱托的烤肉派對上認識的。凱托自己也才剛認識威利沒有多久，但昔日的白先生現在又再度成為塔倫提諾的牽線人。超級巨星布魯斯・威利隨口問起近期的計畫，凱托便告訴他《霸道橫行》的事，還提到這位擅長寫金句的天才青年導演。

威利讀完《黑色追緝令》的劇本，馬上變成塔倫提諾的粉絲。他直截了當地說：「不管你讓我演什麼角色我都願意，」[18] 片酬根本不在考慮範圍內。片中所有主角都只能領到最低的基本酬勞（大約每個人十萬美金），不過之後還會有票房分紅，收入應該不會太差。威利認為塔倫提諾能為他的演員生涯帶來一些改變，這很重要。他認為塔倫提諾是現代莎士比亞，未來一定會成為重量級導演。

在塔倫提諾眼中，威利斯擁有五〇年代硬漢男星亞杜・雷（Aldo Ray）或勞勃・米契（Robert Mitchum）那種傷痕累累的味道，讓他立刻想起劇本裡苦悶的拳擊手布區，因為沒有依約輸掉比賽，準備帶著嬌氣的法國女友法比恩（由班德的前女友瑪麗亞・德梅黛洛〔Marie de Medeiros〕出演）遠走高飛。

緊接著發生在當鋪的驚悚情節，靈感則來自廉價小說家查爾斯・威爾福德（Charles Willeford）的作品，以及塔倫提諾本身對政治正確的蔑視。在威爾福德的《邁阿密特別行動》（Miami Blues，一九九〇年由導演喬治・阿米塔奇〔George Armitage〕改編為電影），一個盜賊在某次闖入當鋪行竊時意外失去幾根手指，逃跑後，他想起指紋可能變成證據，只好回去找他的手指。「犯罪情節就是在這裡變得很瘋狂，」塔倫提諾稱讚道。「但這種荒謬性反倒

把情節帶回現實。」[19] 這句讚美同樣適用於塔倫提諾設計的犯案手法，在真實犯罪細節和他所謂「意外的不和諧」[20] 之間來回往復令他沉醉，比如被鄉巴佬雞姦的劇情，就是來自他九歲時看《激流四勇士》的記憶。

品味的重要性可以透過缺少品味的段落檢驗出來。從文生一個不小心直接爆了馬文的頭，到布區抓起武士刀把人活活砍死，這些無意義的暴力場面就是刻意要讓我們大笑而且不安。正如影評米克・拉薩爾（Mick LaSalle）在《舊金山紀事報》（San Francisco Chronicle）上寫的：「在塔倫提諾的片中，暴力是對生活的其中一種想像，帶了點俏皮。在這些想像中，任何事情都有可能發生，也確實發生了。」死亡就是個笑點。

塔倫提諾會大膽運用超乎常理的情境，讓觀眾墜入歇斯底里的深淵，絕望地試圖救活某個角色就是這個概念的絕佳表現。塔倫提諾的毒蟲朋友告訴他，只要注射腎上腺素，就能讓吸毒過量而陷入昏迷的人醒過來。所以，塔倫提諾先讓老大的女人和她驚慌失措的小跟班陷入現實生活中也會發生的危機之中。米亞以為文生的海洛因只是古柯鹼，因此吸過量，最後文生只好拿起像標槍一樣粗的腎上腺素針筒，直直插進她停止跳動的心臟，這也成為電影中最共感的一幕。她突然恢復意識的模樣，則是模仿被打了鎮定劑然後驚醒過來的老虎，而且這隻老虎還像是從火箭裡彈出來的。

→ 文生（屈伏塔）與米亞（舒曼）在傑克兔子餐館的扭扭舞比賽，不久後就成為影史上不朽的經典畫面。觀眾以為屈伏塔天生就有這麼優雅的舞步，但其實這位演員是在心中想像海洛因吸嗨之後跳舞的模樣。

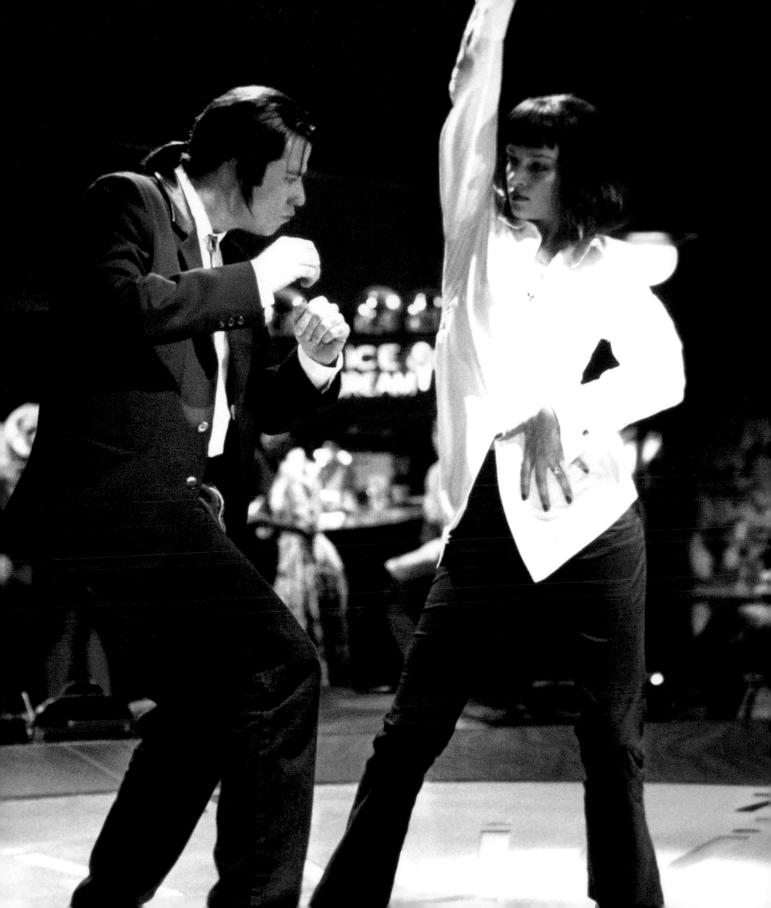

山繆‧傑克森之前錯過《霸道橫行》，一直覺得憤憤不平，於是當他收到《黑色追緝令》的劇本，不得不連讀兩遍，確保自己並沒有「自我蒙蔽」[21]。透過他精彩又經典的演出，朱爾和文生成為一對充滿喜感的搭檔，朱爾老是批評文生卻改變了他的一生，文生則是邋遢又狡猾。「約翰和山繆實在是超棒的組合，」塔倫提諾激動地說，「我本來真的超想拍一系列文生與朱爾的故事。」[22]

　　傑克森在片中雖然髒話連篇，但他的角色一直有種古怪的正義感，並隨著故事發展，逐漸邁向自己的贖罪之路。而他最後正義凜然的獨白，靈感是來自塔倫提諾七〇年代看過的電視劇。

　　塔倫提諾為他創造了一座告解的教堂，朱爾看似引用《以西結書》（Ezekiel），其實是塔倫提諾在向千葉真一的電視劇《影武者》（Shadow Warriors）致敬，這是他的聖經，也是當年錄影帶資料館的主要收藏。對塔倫提諾而言，重要的是朱爾在整個故事中逐漸改變了，所以他也不會再用一開始那種嘻皮笑臉的方式說話。「那是他第一次真正參透聖經的涵義，電影也到此結束。」[23]

　　就像《霸道橫行》一樣，《黑色追緝令》的核心也是救贖：不僅朱爾放棄了殺手生涯，還有布區選擇拯救馬沙，以及米亞神蹟似地復活。從腳底按摩到清理車內的腦漿，再到救下黑幫老大，《黑色追緝令》深挖地下犯罪世界的各種規則。出乎意料地，這可說是一部倫理電影。

　　至於朱爾和文生拿回的公事包裡面究竟裝了什麼，塔倫提諾沒有給出答案。他的靈感來自一九九五年的黑色電影《死吻》（Kiss Me Deadly），這是以私家偵探邁克‧漢默為主角的系列電影之一。對公事包的各種推論（第一號假說：裡面裝了馬沙的靈魂）讓塔倫提諾沾沾自喜。但假如你問演員提姆‧羅斯，他會告訴你：裡面裝了一個燈和一顆電池。

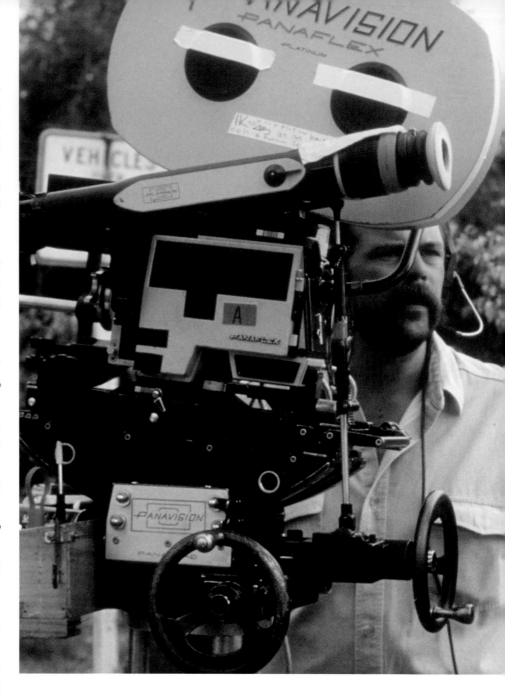

▶ 坎城獲獎 ◀

　　如果想要趕在一九九四年五月首映，登上夢寐以求的坎城大銀幕，他們就必須加快腳步。沉浸在歐洲魅力中的塔倫提諾，堅信那就是最理想的跳板。

　　當年《霸道橫行》的劇組在坎城形同邊緣人，《黑色追緝令》的到來卻像國慶典禮一樣歡騰。二十五輛車組成的豪華車隊把他們載進主會場「節慶宮」，大批熱情的媒體和粉絲從紅地毯兩側蜂擁而上，當他們下了禮車，人們高呼「昆―汀！昆―汀！」，在他一身設計師訂製服與明星光環下，眾人要確

又更加賣力地鼓掌。「有誰喜歡《長日將盡》（ Remains of the Day ）嗎？」他挑釁地問，有人勇敢拍手回應，他馬上大叫：「滾出這個影廳！」[24] 然後一邊開心地笑得合不攏嘴。

謝天謝地，沒有人把他的話當真，因為正如《紐約時報》的珍妮・麥斯林所說，他們「即將跳進兔子洞」。第一次看《黑色追緝令》就像是參加一場電影的搖滾音樂會。發生在銀幕上的暴力打破了觀影禮儀的準則。《娛樂週刊》的歐文・葛雷博曼興奮地說：「你看《黑色追緝令》，不會只是全神貫注在銀幕上發生的事，更會沉醉其中 —— 再次發現一部電影能帶來多大的樂趣。」

一種派對般的快感先是橫掃過評論家，然後蔓延到觀眾。《衛報》中的彼得・布萊德夏（Peter Bradshaw）充滿詩意地說：「冰雪般聰慧、行家配樂、暴力（毒品是其中的一部分）、冗長的對話重複演奏、恍惚般的不真實……」音樂的確是整個效果不可或缺的　部分，用上塔倫提諾找了多家唱片行才到手的衝浪吉他的氛圍：輕快、高亢，激動得像是心跳過快。「聽起來像義大利式西部片的搖滾樂，這也是我把它加進電影裡的方式。」[25]

在離開坎城之前，米拉麥克斯影業得到消息，他們應該要留下來參加電影節最後一晚的頒獎典禮。塔倫提諾確信這代表會拿到象徵性的獎項：最佳劇本，甚至是屈伏塔拿下最佳男演員。隨著典禮的進行，這些獎項散布給其他多部基調美好的國際電影，塔倫提諾在位子上坐立難安，無法冷靜。接著，評審團主席克林・伊斯威特（Clint Eastwood）打開信封，揭曉金棕櫚獎：「《黑色追緝令》。」在他們上台後，席間一個女人突然出聲嘲弄（坎城影展頒獎典禮沒有特定禮儀），塔倫提諾轉身對她比了中指。

認他還是那個出身自曼哈頓海灘錄影帶店的窮小子。

因為片子才剛完成沒有多久，所以還沒有在剪接室外播放過，就連傑克森和屈伏塔都是第一次看到完整正片。他們度過了一個激動人心的夜晚。

在一家名為奧林匹亞的不起眼小戲院裡，他們舉辦了影展首映前的非正式媒體試片，消息馬上就傳開了。《黑色追緝令》不僅僅是一部電影，更是一起震撼的文化事件。塔倫提諾充滿自信、滿臉通紅地親自登台開場，他問有誰喜歡《霸道橫行》，席間爆出如雷的掌聲。他又問，有誰喜歡《絕命大煞星》，這些越來越歇斯底里的頑固影評們

屈伏塔說服米拉麥克斯影業延後上映時間，從暑假熱門大片檔期改成了秋天開跑的獎季。他想報答塔倫提諾對他的信任，其中一種方法，就是讓這部片獲得應有的重視──贏得聲望。「一定會比你們預想中的更受矚目」[26] 他堅定地預言道。他想必也暗自盼望自己能拿下一座奧斯卡小金人。總之米拉麥克斯影業接受了這個「大膽的決定」[27]。在紐約影展又播放了一次之後，《黑色追緝令》最終在一九九四年十月十四日上映。

光是上片首週末，票房就來到九百三十萬美元，後來更成為第一部在美國破億的獨立電影（美國票房最終為一億零七百萬美元），難怪米拉麥克斯影業會說這間公司是「昆汀打下的江山」。

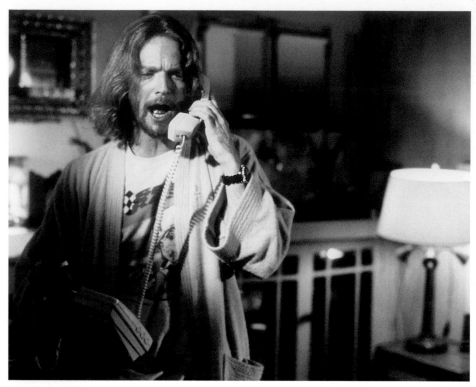

↑｜文生的藥頭蘭斯（艾瑞克・史托茲），在一直穿著的浴袍底下是《駭速快手》T恤。這是塔倫提諾小時候看的電視卡通，還有《歡樂滿人間》和《功夫》，都在電影中不斷出現。在早期劇本草案中，小布區本來要看的就是《駭速快手》，而非《加高歷險記》。

↙｜米亞（鄔瑪・舒曼）在家放鬆一下，發生在誤吸文生毒品的慘劇前。這個橋段的選曲非常精準（而且諷刺），她隨著尼爾・戴門（Neil Diamond）〈成為女人〉（*Girl, You'll be a Woman Soon*）一曲中的渴望，搖擺了起來。

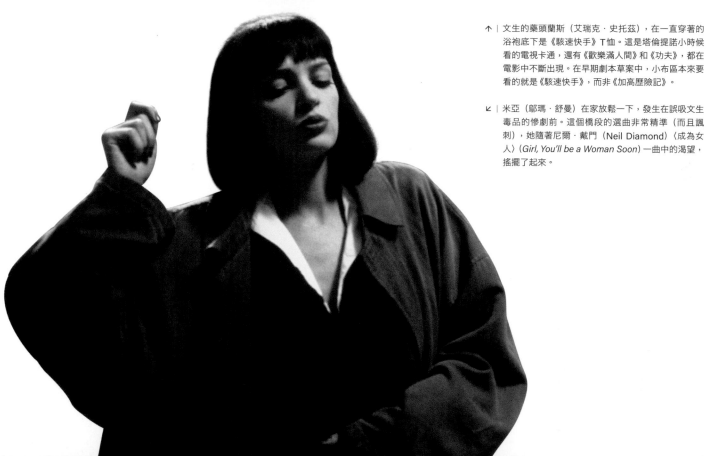

不過也有些憾事發生。《黑色追緝令》拍攝完成後，羅傑·艾夫瑞收到塔倫提諾的律師函，要求他放棄掛名「編劇」，改成「故事創作」，他直接打電話給塔倫提諾，而塔倫提諾也坦白：「我想要片尾大大寫上『昆汀·塔倫提諾編劇、執導』。」[28] 塔倫提諾可以承認，「金錶」這個章節的骨架確實是艾夫瑞的點子，包含潛逃的拳擊手、鄉巴佬和當鋪老闆等。但是手錶的歷史，劇本的寫作，還有在一天之內就拍完克里斯多夫·華肯的絕佳段落，這全都是靠他自己完成的。艾夫瑞一開始拒絕，因為他覺得《黑色追緝令》裡有些東西是出自他的手筆，但後來因為拍《亡命之徒》的代價太高，為了有錢付房租，他也只好屈服。「從那一刻起，我們的關係就出現了裂痕。」[29]

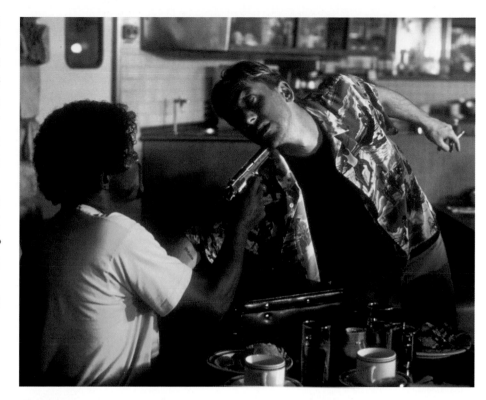

↗ | 朱爾（山繆·傑克森）向搶匪「南瓜」（提姆·羅斯）解釋「正義之怒」的概念。剛收到塔倫提諾的劇本時，傑克森不得不連讀兩遍，確保這個劇本確實和他預想中的一樣好，而它確實很棒。

→ | 孔斯上尉（克里斯多夫·華肯）告訴小布區他的父親有多勇敢，又說起藏在一個隱密地方的手錶。華肯這段偉大的客串演出一天之內就拍完了，事實上，這是在殺青當天拍的。

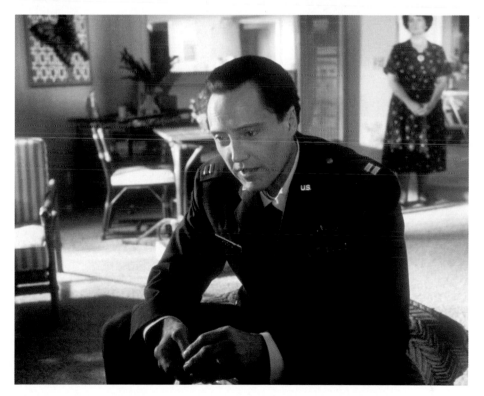

這部電影獲得七項奧斯卡提名，雖然沉浸在獲得好萊塢青睞的喜悅中，但塔倫提諾也心知肚明得獎機會很渺茫。他們還是嘗試和握有投票權的人打好關係，那些人多半是影藝學院出了名的保守、年老成員。除此之外，導演像個秀場藝人一樣到處露臉，現身在一大堆放映和晚宴上、頻頻發表演講或帶隊高呼，卯足全力來展現他的魅力。米拉麥克斯影業在奧斯卡公關活動上花了大概四十萬美元，除此之外，《黑色追緝令》還入圍許多其他主要的電影獎項。在紐約影評人協會（New York Critics Circle）的晚宴上（勞勃·瑞福〔Robert Redford〕的《益智遊戲》〔*Quiz Show*〕險勝，拿下最佳影片），塔倫提諾登台接下他的最佳劇本獎座，得意洋洋地告訴在場影評說，他們的每一篇評論他都讀了。

不過，事實證明塔倫提諾的判斷沒錯。奧斯卡雖然將頗具份量的最佳劇本獎頒給《黑色追緝令》（塔倫提諾和艾夫瑞一起登台領獎，那也是兩人最後一次見面），但大獎都給了受到眾人歡迎的中庸之作《阿甘正傳》（*Forrest Gump*）。正如米拉麥克斯影業創辦人溫斯坦一句很有道理的評論，湯姆·漢克斯可以當上好萊塢市長，而塔倫提諾始終是個局外人。

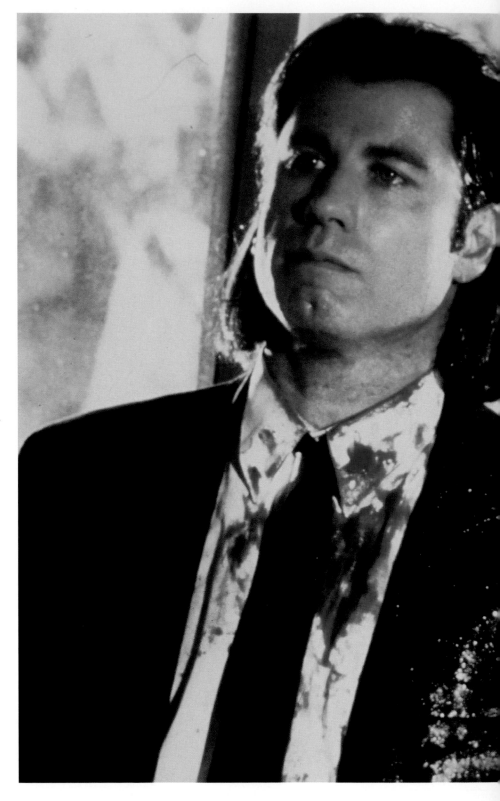

→ 沾滿鮮血和腦漿的文生（約翰·屈伏塔）和朱爾（山繆·傑克森）在吉米的住處準備善後。他們一身黑色西裝是刻意呼應《霸道橫行》，塔倫提諾覺得這種打扮就是這類人的盔甲，但隨著故事進展會發現，在他們酷酷的外表下，也有呆呆的一面。

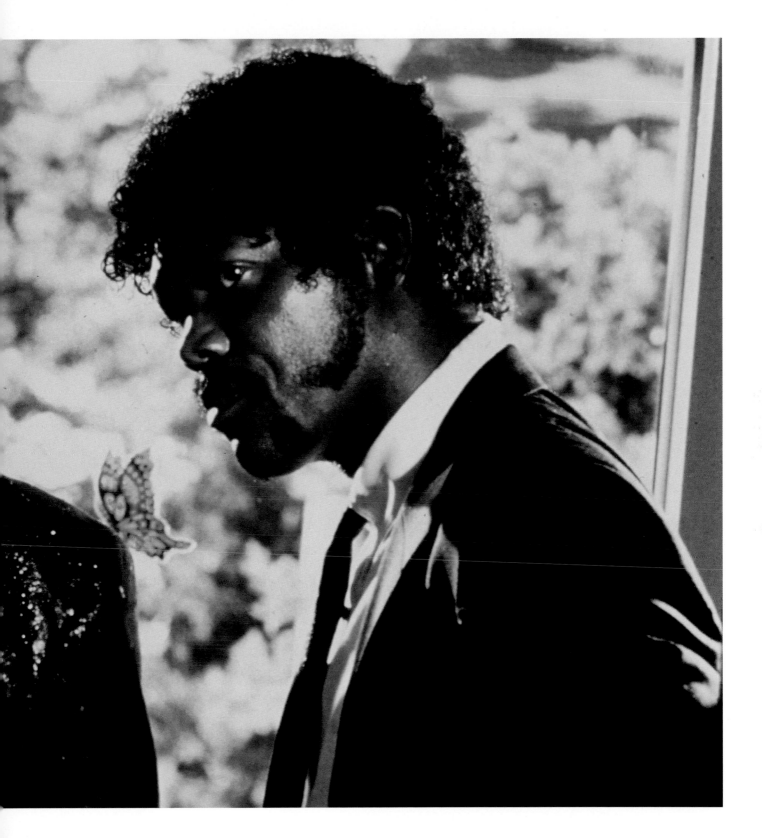

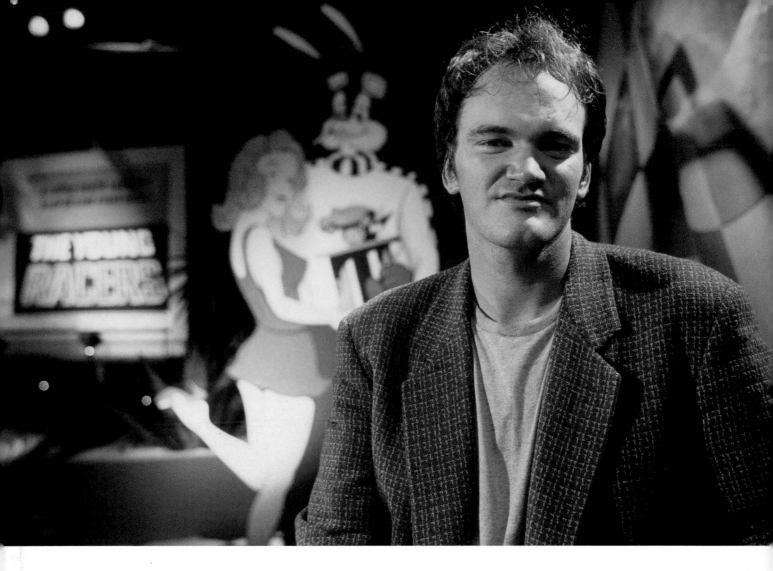

在台上領獎時，塔倫提諾看起來疲憊又暴躁，好像在壓抑自己真正的想法。那並不是他最好的一次演說，因為當時他緊張地背誦著講稿。「這是奇怪的一年」，他說道。「真的很奇怪。」[30] 在他身後，艾夫瑞不安地扭動著身體，等待致詞。

隔天晚上，塔倫提諾邀了幾個錄影帶資料館的老友去看塞吉歐·李昂尼的《荒野大鏢客》(*A Fistful of Dollars*) 重映，接著回到他在比佛利山莊飯店的房間，像以前一樣談天說地。房裡那座金色的獎盃教人難以忽視，他們一一拿起來觀賞，明白一切早已今非昔比。

↑｜一九九四年年輕的塔倫提諾。他說《黑色追緝令》實現了他混和實驗的夢想，把純粹的類型電影風格，與真實人事物的現實主義結合在一起。

→｜塔倫提諾前往倫敦宣傳電影。若說《霸道橫行》讓他名聲大噪，那《黑色追緝令》在全球大獲成功，則是讓他造成轟動。在歐洲跑宣傳時，他被視為比電影卡司更強大的超級明星。

「我想要片尾大大寫上『昆汀·塔倫提諾編劇、執導』。」

——昆汀·塔倫提諾

從前從前，在美國

昆汀・塔倫提諾完整作品年表

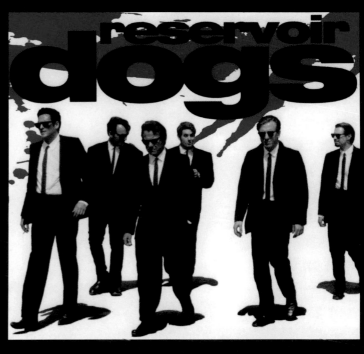

1983

Love Birds in Bondage
——短片
▶導演、編劇、演員（男朋友）

1987

我最好朋友的生日
▶共同導演、共同編劇、製片、演員（克雷倫斯）

1988

黃金女郎（劇集：蘇菲的婚禮第一篇）
▶演員（貓王模仿者）

1991

限時索命
▶助理製片、
共同編劇（未掛名）

昆汀・塔倫提諾在
一九九二年的《霸道
橫行》中飾演棕先生。

1992

霸道橫行
▶導演、編劇、演員（棕先生）

Eddie Presley
▶客串（精神病院護理員）

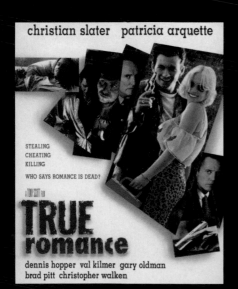

1993

絕命大煞星
▶編劇

亡命之徒
▶監製

少年黃飛鴻之鐵猴子
▶製片（美國版）

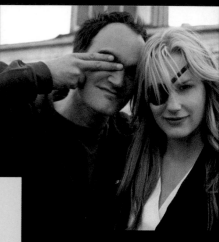

1999

惡夜追殺令2：嗜血狂魔
▶監製

惡夜追殺令3：魔界妖姬
▶監製

二〇〇三年，昆汀‧塔倫提諾與
黛瑞‧漢娜在《追殺比爾》片場。

1997

黑色終結令
▶導演、編劇、客串
（電話答錄機配音）

1998

God said, 'Ha!'
▶監製、客串（他自己）

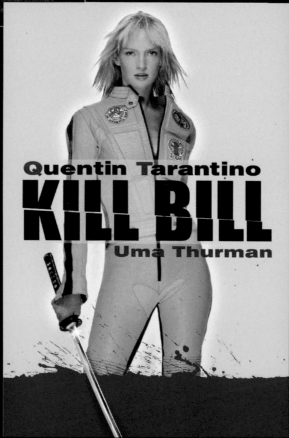

2000

魔鬼接班人
▶演員（Deacon）

2002

雙面女間諜Alias（四集）
▶演員（McKenas Cole）

2003

追殺比爾
▶導演、編劇

1995

淘金夢魘
▶演員（約翰・戴斯特尼）

赤色風暴
▶劇本編修（未掛名）

李歐納・柯恩
Dance Me to the End of Love
──短片
▶編劇、客串（新郎）

瘋狂終結者
（選段：來自好萊塢的男人）
▶導演、編劇、監製、演員（查斯特）

急診室的春天 （劇集：母親）
▶導演

All-American Gril （劇集：Pulp Sitecom）
▶演員（戴斯蒙）

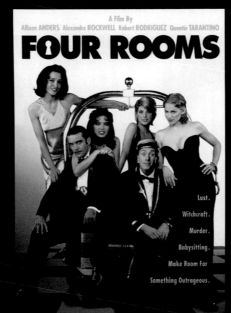

1996

惡夜追殺令
▶編劇、監製、演員（瑞奇）

Girl 6
▶客串（一號導演）

絕地任務
▶劇本編修（未掛名）

戰慄時刻
▶製片、共同編劇、客串（瑞奇）

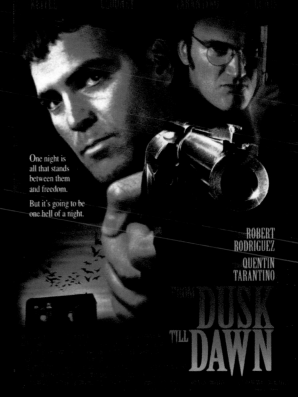

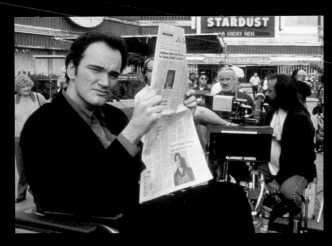

一九九五年《淘金夢魘》片場。

1994

- **閃靈殺手**
 - ▶故事創作
- **被單遊戲**
 - ▶客串（席德）
- **黑色追緝令**
 - ▶導演、編劇、演員（吉米）
- **肥仔**
 - ▶劇本編修（未掛名）
- **危險男女**
 - ▶客串（調酒師）

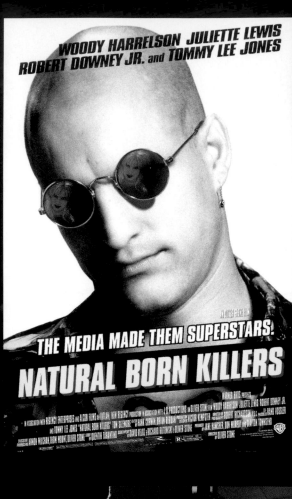

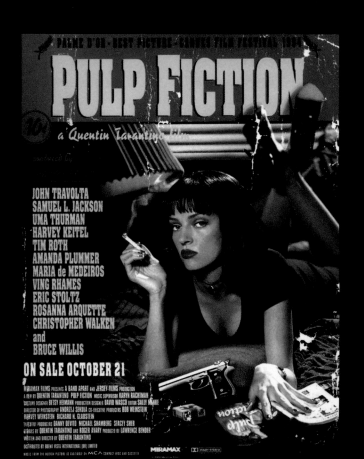

一九九四年，昆汀‧塔倫提諾在倫敦肯辛頓的巴爾酒店宣傳《黑色追緝令》。

2009

惡棍特工
▶導演、編劇、客串（在《祖國的榮耀》裡
第一個被剝頭皮的美國納粹士兵）

軟銀（Softbank）
──日本廣告片
▶演員（叔叔Tara-chan）

2011

追殺比爾：整個血腥事件 （DVD）
▶導演、編劇

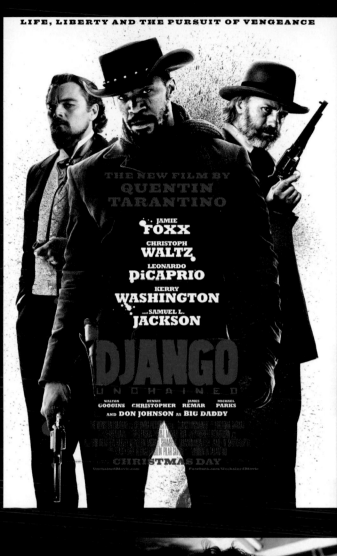

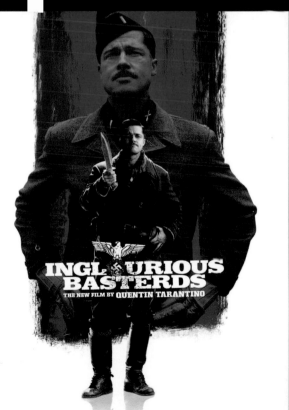

二〇〇九年，導演昆汀‧塔倫
提諾在《惡棍特工》片場。

APRIL 6, 2007

日式牛仔一品鍋
▶演員（Piringo）

地獄騎士
▶監製

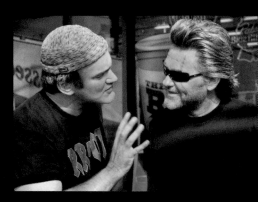

二〇〇七年，昆汀·塔倫提諾與
寇特·羅素在《不死殺陣》片場。

2007

刑房（異星戰場）
▶製片、共同編劇（未掛名）、客串（一號強姦犯）

刑房（不死殺陣）
▶導演、編劇、製片、客串（沃倫）

恐怖旅舍第二站
▶監製

不死殺陣
▶導演、編劇、製片、客串（沃倫）

異星戰場
▶製片、共同編劇（未掛名）、客串（一號強姦犯）

活屍日記
▶客串（新聞播報員配音）

APRIL 6, 2007

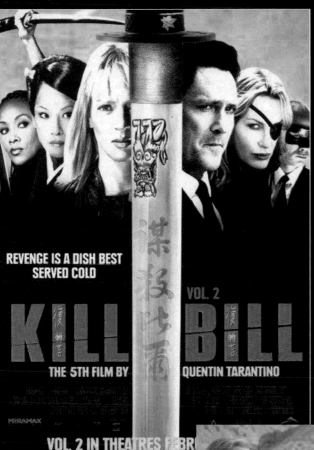

REVENGE IS A DISH BEST SERVED COLD

VOL. 2

KILL BILL

THE 5TH FILM BY QUENTIN TARANTINO

MIRAMAX

VOL. 2 IN THEATRES FEBR

2005

萬惡城市（迪懷特與捷克在車裡一幕）
▶特別客座導演

CSI犯罪現場（劇集：Grave Danger二集）
▶導演、故事創作

草地上的男人
▶監製

恐怖旅舍
▶監製

布偶綠野仙蹤
▶客串（科米蛙的導演）

2006

自由的怒吼
——紀錄片
▶監製

在《追殺比爾2：愛的大逃殺》片場中，大衛·卡拉定（飾演比爾）與昆汀·塔倫提諾交談。

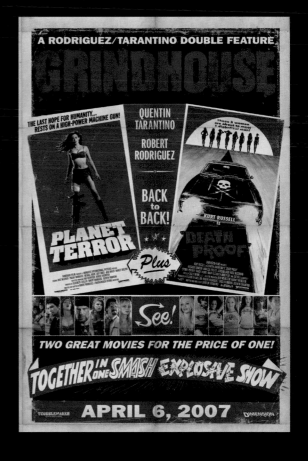

2004

追殺比爾2：愛的大逃殺
▶導演、編劇

終極霹靂煞
▶監製

2012

決殺令
▶導演、編劇、演員
（李昆特迪基礦業員工／大老爹集團的成員）

二〇一二年，導演兼
演員昆汀·塔倫提諾
在《決殺令》片場。

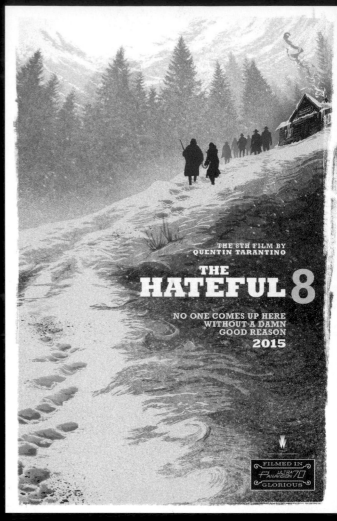

2014

百老匯風流記
▶客串（他自己）

2015

八惡人
▶導演、編劇、客串（旁白）

2019

從前，有個好萊塢
▶導演、製片、編劇

二〇一五年，《八惡人》首映
上的昆汀·塔倫提諾。

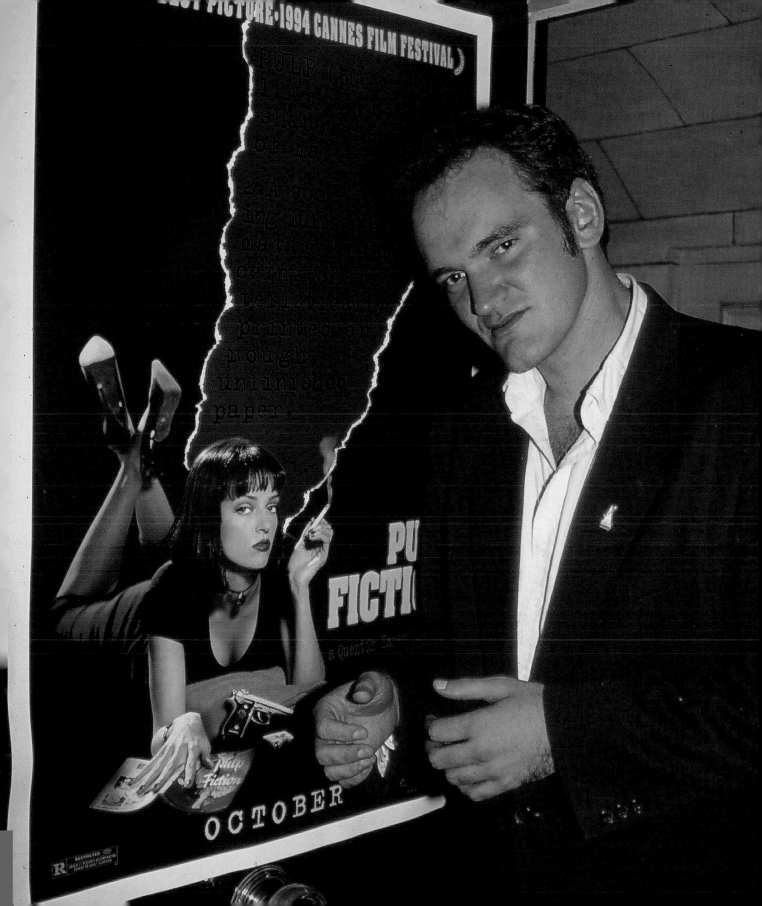

「一切就是那麼理所當然。」

瘋狂終結者／黑色終結令 —— 1995／1997
FOUR ROOMS AND JACKIE BROWN

昆汀·塔倫提諾這個名字成了一個形容詞，比他自己預料得更早。在《黑色追緝令》之後，只要有三分之一的劇情裡出現血淋淋的騙子，他們的竊盜計畫出錯了，那部片就會馬上被歸類成「塔倫提諾風格」。當權派奧斯卡對他的忽視，只會讓他的名聲越來越大。但受歡迎的同時，他在主流大眾眼中仍然是個有點爭議的後起新秀。

「我從來沒有真正搞懂『塔倫提諾風格』到底是指什麼」[1] 他抱怨。他不覺得這個詞是種稱讚，因為太具體了：穿西裝、對白「比別人更潮」[2]，還有向老影集致敬的橋段。媒體誇大其詞講述他的宅男故事，他也開始覺得很不滿。他說，熱愛電影只是他人格其中一個面向而已，就像「噴火龍的其中一顆頭」[3]。他還想拍出更多電影來震撼粉絲和影評，讓大家知道他不只有這些本領。也正是這樣的渴望，把他帶回艾爾默·李納德的小說中，並找到了《黑色終結令》的靈感。

但先降臨的卻是強烈批評。世界就是這樣運作的，如果要被封為下一個《大國民》（Citizen Kane）的奧森·威爾斯（Orson Welles），成為少數能在藝術與商業電影間左右逢源的天選之才，勢必得付出一點代價。最好的辦法就是先好好度過難關，不要步上威爾斯的後塵：被逐出好萊塢這個魔法國度，並把自己的天賦揮霍

殆盡。一連串的壞事都集中在《瘋狂終結者》這部片上。

一九九二年在日舞影展上嶄露頭角的幾位青年導演，對彼此都抱有一股親切感：塔倫提諾、亞歷山大·洛克威爾（《進退兩難》）、愛莉森·安德絲（Allison Anders，《公路休息站》〔Gas Food Lodging〕）、李察·林克雷特（Richard Linklater，《年少輕狂》〔Dazed and Confused〕），還有勞勃·羅里葛茲（《殺手悲歌》）。他們是「九二班」，是獨立電影界大放異彩的一群新星。他們還開始自認為是七〇年代的「電影小子」（Movie Brats），甚至堪比法國新浪潮。每次見面，他們就開始討論要合拍一部多段式電影來紀念九二班，每個人都用自己的獨特風格拍一段。從某個時間點開始，情況變得越來越糟糕，等到林克雷特退出時，《瘋狂終結者》就從原本的五個房間，縮減成四個房間。

↑｜昆汀·塔倫提諾在好友勞勃·羅里葛茲的《英雄不流淚》中客串一角。隨著走紅，他也熱衷於滿足自己內心的演員夢，即使演技的評價兩極。

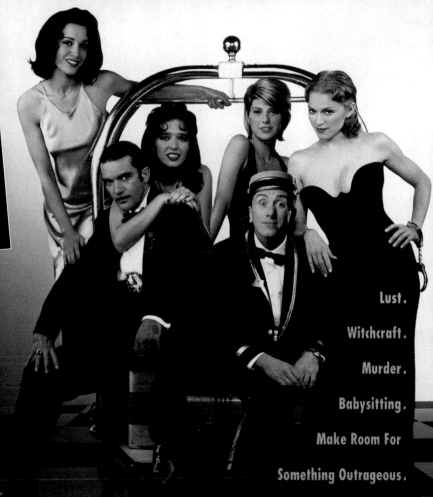

Six players on the trail of a half million in cash.
There's only one question...Who's playing who?

This Christmas, Santa's got a brand new bag.

↑ |《黑色終結令》的海報，王牌卡司一字排開。直接改
編艾爾默‧李納德的《危險關係》（*Rum Punch*）這
個選擇令人相當意外，對塔倫提諾本人也是如此。但
拿到這本書的版權後，他發現自己實在無法放手。

→ |《瘋狂終結者》的海報，這部拼貼電影可說是命運多
舛。雖然出發點很棒，但這群日舞九二班的新秀導演
沒有經過深思熟慮就匆匆動工，證明徒有才氣並不足
以成事。塔倫提諾也不認為他的那一段可以算作他的
「正式」作品。

A Film By
Allison ANDERS Alexandre ROCKWELL Robert RODRIGUEZ Quentin TARANTINO

FOUR ROOMS

Lust.

Witchcraft.

Murder.

Babysitting.

Make Room For

Something Outrageous.

Tim ROTH Antonio BANDERAS Jennifer BEALS Paul CALDERON
Sammi DAVIS Valeria GOLINO MADONNA David PROVAL
Ione SKYE Lili TAYLOR Marisa TOMEI Tamlyn TOMITA

若說《黑色追緝令》是運用多段式電影的概念來切分結構，那《瘋狂終結者》就是直截了當地分段。每位導演各自負責講一個故事，而這些故事全都發生在好萊塢某座豪華飯店裡的不同房間。實際上，他們各自拍一個短片，再由飯店一位名叫泰德的行李接待員串連起來。「但這個行李接待員也沒有那麼重要」[4] 塔倫提諾指出。

▶ 四個裝著故事的房間 ◀

安德絲決定拍一部全女性陣容的短片，內容講述一群美艷的現代女巫，打算用泰德的精液來完成咒語。他們甚至還找瑪丹娜參與演出。有趣的是，當時也大紅大紫的塔倫提諾在紐約辦公室和流行音樂女王碰面，她送他一張新專輯《情慾》(Erotica)，裡面還親筆附注〈宛如處女〉一曲的真正含義：「致昆汀——這首歌是關於愛，跟老二沒關係。」[5]

洛克威爾將他的段落歸類為一部怪異的心理劇，靈感來自晨間肥皂劇（還有一些西恩‧潘和瑪丹娜的八卦傳聞）。走錯房間的泰德捲入一對夫妻的SM鬧劇之中，由洛克威爾的妻子珍妮佛‧貝爾（Jennifer Beals，被綁在椅子上）和大衛‧普羅瓦爾（David Proval，揮舞槍枝）飾演。

羅里葛茲則用一部家庭喜劇來講述不合常理的成人世界。安東尼奧‧班德拉斯（Antonio Banderas）與富田譚玲（Tamlyn Tomita）扮演一對有錢的夫婦來到鎮上，他們塞錢給泰德，請他幫忙盯著幾個人小鬼大的麻煩孩子。《芝加哥太陽時報》(Chicago Sun-Times)影評人羅傑‧埃伯特指出，這段瘋狂插曲是整部片唯一能看的地方：「這是一段大規模的打鬧喜劇，表演和剪輯都是完美的喜劇風格。」

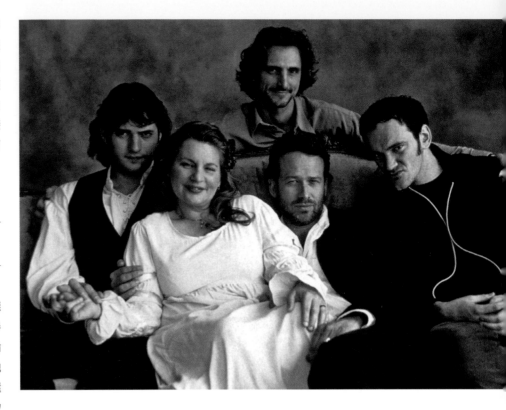

至於塔倫提諾的「那間房」，是最後也是最長的一段，則有自我嘲諷的意味。他那陣子客串了《被單遊戲》、《淘金夢魘》(Destiny Turns on the Radio)和《英雄不流淚》，獲得了一連串的差評，於是在《瘋狂終結者》裡宣洩他的挫折感。他飾演一位名叫查斯特的導演，住在頂樓貴賓套房裡，剛拍完處女作聲名大噪。「你可以從中看出他的脆弱，」[6] 洛克威爾說。查斯特邀請泰德來參加他們的新年狂歡派對，因為看了電視劇《希區考克劇場》(Alfred Hitchcock Presents)的其中一集〈南方人〉(Man from the South，塔倫提諾本人其實沒看過)，由彼得‧羅（Peter Lorre）和史提夫‧麥昆（Steve McQueen）演出，查斯特和狐群狗黨們玩起了點打火機的遊戲，沒點燃的人就要被剁手指。

「查斯特的最後下場，算是幫我分擔了

一些包袱，」塔倫提諾說。「媒體都他媽討厭我。」[7] 他的導演生涯剛剛開始，才執導了兩部片，卻已經有三本傳記出版，有些對他大力讚揚，也有些把他罵到臭頭。親自演出查斯特這個角色，應該算是個驅魔行動。

四位導演在位在日落大道的馬爾蒙莊園飯店聚會一夜，外觀看起來像座巴伐利亞城堡，也是片中的「蒙席大飯店」的原型。這晚，他們勾勒出電影劇情，也討論了用泰德串起整個故事的機制。「就像一場盛大的睡衣派對」洛克威爾回憶道，他們還點了外送餐點，帶了幾部片去。「就像昆汀的夢幻之夜。」[8]

但問題很快就出現了。他們本來是參考

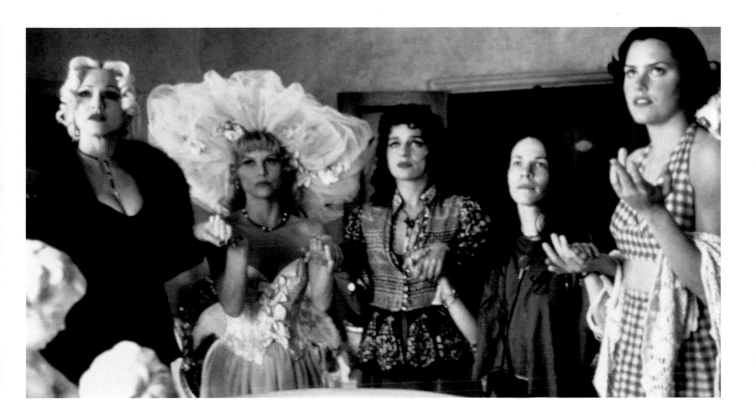

↑｜安德絲在《瘋狂終結者》執導的段落〈缺漏的成分〉（The Missing Ingredient）講述一群女巫的故事，卻遭到嚴重刪減。左起：瑪丹娜、薩米‧戴維斯（Sammi Davis）、薇拉莉‧葛琳諾（Valeria Golino）、利莉‧泰勒（Lili Taylor）及艾妮‧史凱（Ione Skye）。安德絲很高興瑪丹娜願意在片中揶揄自己的形象。

史蒂夫‧布希密的神經兮兮，來塑造行李接待員泰德這個角色。然而布希密卻婉拒演出，說這和他在柯恩兄弟導的《巴頓芬克》（Barton Fink）裡飯店服務生的角色太像了（這是部分原因）。洛克威爾覺得，布希密是不想一次應付四個想法迥異的導演。

他們轉而向提姆‧羅斯求助，他有興趣挑戰肢體喜劇（physical comedy），也想試試能否在四位導演的帶領下，還能維持角色一致（他做到了）。

開拍時，他們或多或少都發覺自己在臨場發揮。羅里葛茲也承認，「拍完之後我們才知道自己拍了什麼。」[9] 塔倫提諾和製片勞倫斯‧班德堅持必須低成本製作。多段式電影通常是有風險的，雖然《瘋狂終結者》只花了米拉麥克斯影業四百萬美金，但資金太少，也使得場景單薄又缺乏變化。

導演們的友誼也遭受了嚴峻的考驗。

進入後製階段的前幾週，塔倫提諾差點要退出。他打電話給安德絲，她說他聽起來「真的快要抓狂了」[10]。安德絲勸他留下，只剩最後幾里路了，總不能現在喊卡。看到初剪版本竟然長達兩個半小時，連米拉麥克斯影業也開始緊張起來，喜劇片實在不該這麼冗長。羅里葛茲的段落很緊湊，只有二十四分鐘，是合理的長度，而米拉麥克斯影業也不打算要求塔倫提諾改動他特有的緩慢步調，於是重新剪輯的責任落在了安德絲和洛克威爾的頭上，導致電影前面兩段毫無特色和張力，結構也徹底失衡。

除了羅里葛茲那一段裡的幾個亮點，整部片放縱、混亂，出於一時興起卻考慮不周，就自大地匆忙拍成電影（即使立意良好）。四個段落風格衝突，笑點平淡無奇，就算提姆‧羅斯演得很賣力，也遠遠沒有達到預期中那種傑利‧路易斯和彼德‧謝勒

（Peter Sellers）的吸睛風格。塔倫提諾的第四段確實有他的個人特色，但角色本該是他的強項，看起來卻全都十分扁平又自負。

不出所料，電影果然負評如潮，許多影評人對於片中的懶惰和傲慢感到震驚。《娛樂週刊》的歐文‧葛雷博曼（Owen Gleiberman）認為整部電影「散發出一種做作惱人的氛圍」，令人十分不快。珍妮‧麥斯林（Janet Maslin）則在《紐約時報》吐槽：「諸位導演生涯中的失敗，多說無益。」她曾在其他文章中盛讚過他們的創造力，但這次慘烈的程度讓她很吃驚。

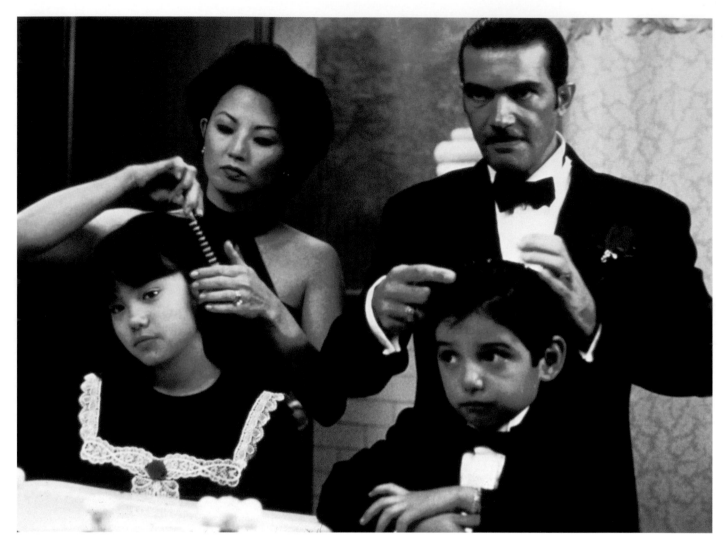

↑ | 勞勃·羅里葛茲執導的段落〈搗蛋鬼〉（*The Misbehavers*）是打鬧喜劇，講述一個瘋狂的家庭故事。從左上方順時針：富田譚玲、安東尼奧·班德拉斯、丹尼·維達茲科（Danny Verduzco）及拉娜·麥基撒克（Lana McKissack）。羅里葛茲是在完成《英雄不流淚》一週後就拍完他負責的段落，可見整個案子有多匆忙。

紐約電影節果斷拒絕放映，觀眾也不買單。上映票房慘烈，美國本土只有四百二十萬。這是塔倫提諾第一次真正嘗到失敗的滋味，而且其他人的知名度也不像他這麼高。《瘋狂終結者》幾乎像是個自我實現的預言——物極必反。他在片中大肆諷刺自己太受矚目，而事實也證明他確實受到太多關注，現在他得自己承擔苦果。媒體見獵心喜，對他大肆嘲諷，塔倫提諾決定冷處理，他想要先休息一年。

「人生苦短，不能這樣一部接著一部拍電影，」他思忖道。「這樣很像為了結婚而結婚。但我想要的是墜入愛河，然後說『就是她了』。」[11]

他後來也承認，那段時間他一點也不想再拍電影了。那是一段重新自我評估和休養的時期。更何況，他是個生性懶惰的人，他經常這樣告訴記者。除非感受到電影那如毒品般洶湧的誘惑，否則他很樂意一直遊手好閒。

在整個職業生涯中，塔倫提諾會時不時地與世隔絕，拔掉電話線，度過一段安靜的時光。當然他也沒有完全回到以前那種邋遢的生活，比如阿諾·史瓦辛格定期邀他吃晚

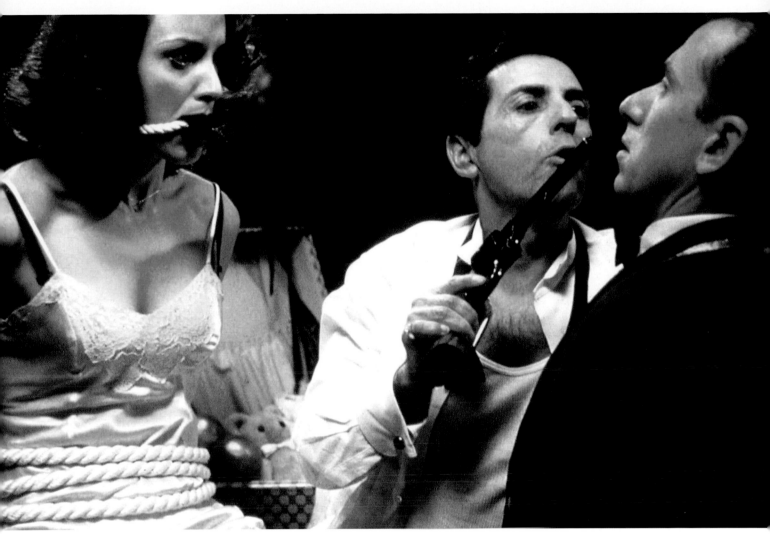

↑ | 亞歷山大·洛克威爾的段落〈搞錯人〉（The Wrong Man），由珍妮佛、貝爾、大衛·普羅瓦爾和提姆·羅斯演出。貝爾是洛克威爾的妻子，全片中除了提姆·羅斯之外，只有她出現在不只一個段落中，另外一段是塔倫提諾的〈來自好萊塢的男人〉（The Man From Hollywood）。

餐，他都會赴約，而且也會「想和華倫·比提多多交流」[12]。

　　成名是一件棘手的事。塔倫提諾參加了《矮子當道》（Get Shorty）的放映活動，這部精采的電影改編自艾爾默·李納德的小說，約翰·屈伏塔本來不確定是否要演出，塔倫提諾要他別鬧了，催他盡快答應。放映開始後，塔倫提諾離開貴賓席，想去和觀眾一起坐在靠近大銀幕的地方，沒想到旁邊的人馬上開始跟他要簽名。「搞什麼，我在看電影耶」他厲聲說。「我跟你一樣是來看片的，能不能放尊重點？」[13]

「友誼遭受了嚴峻的考驗。
『拍完之後，我們才知道自己拍了什麼。』」

——勞勃・羅里葛茲

← | 行李接待員泰德（提姆・羅斯），對導演查斯特提出
的要求感到很震驚。查斯特由塔倫提諾本人演出，他
講了一個當紅導演的故事來嘲諷自己的處境，這位導
演只拍了一部電影，就沉淪在好萊塢的紙醉金迷中。

↑ | 塔倫提諾執導的段落〈來自好萊塢的男人〉，演員陣
容如下，左起：未掛名的布魯斯・威利、塔倫提諾、
保羅・卡爾德隆（Paul Calderón）及珍妮佛・貝爾。
就算這個段落的故事很簡單，但塔倫提諾仍然想盡
辦法用上他標誌性的長鏡頭，還用了一百九十三次
「操」（fuck）這個字眼。

→ | 狄倫．麥德蒙（Dylan Mcdermott）與塔倫提諾參演獨立電影《淘金夢魘》。由於突然暴紅，塔倫提諾拿到更多案子，《黑色追緝令》拿下坎城金棕櫚獎的前兩天，他簽約參演傑克．巴倫（Jack Baran）執導的超現實喜劇。

　　塔倫提諾走紅的方式不太像個導演，反而更接近電影明星，有一部分是他自己造成的。

　　這次休息也是個機會，讓他能為職業生涯的第二階段做好準備。他需要暫時遠離犯罪世界的題材，才不會像他說的，變成一個永遠「只拍犯罪片的人」[14]。「我想拍西部片」[15] 他承認。很快地，就算不當導演，塔倫提諾的假期也忙得不可開交。

　　塔倫提諾的名聲越來越大，雖然賺不了多少錢。他說服米拉麥克斯影業讓他推出自己的品牌「滾雷發行」（取名自威廉．迪凡〔William Devane〕同名的復仇電影《終極雷霆彈》〔Rolling Thunder〕）。這條支線要用來發行東方電影及剝削電影，這些片多半會直接進入 DVD 市場（夠幸運的話）。此外，他還幫忙修改東尼．史考特《赤色風暴》

（Crimson Tide）的劇本，沒有要求掛名，就當作還個人情。「我對自己改的東西非常滿意，」[16] 談及編修這部潛艦大片的劇本時，他如此說道。除了其中幾個段落之外，電影的前四十五分鐘，「只要角色開口說話，句子都是我寫的。」[17] 觀眾以為他的貢獻就只加了幾句關於《銀色衝浪手》（Silver Surfer）或《星際爭霸戰》（Star Trek）的台詞，這讓他氣炸了。

　　但確實有些片塔倫提諾只負責微調，像是在麥可．貝（Michael Bay）的動作大片《絕地任務》（The Rock）中，畫龍點睛地在對白中加上一些行話。或者在單薄的喜劇片《肥仔》（It's Pat）中，神不知鬼不覺地加入一些他的個人觀點，這部片由他在《週六夜現場》的好友茱莉亞．史威尼（Julia Sweeney）演出。他還在影集《急診

室的春天》（ER）執導了一集，名為〈母親〉（Motherhood），這是最血腥的集數之一，故事講述一群女混混在醫院打架，其中一個女孩把另外一個的耳朵割了下來。

　　與此同時，他脫手西好萊塢的舊公寓，買下一座位在好萊塢山莊的新豪宅，可以俯瞰整個環球影業的片廠。他把這間房子稱作「城堡」，大廳擺滿了紀念品，向他最熱愛的電影致敬，還花了一年的時間設計並打造出自己的家庭電影院，裡面有五十個座位，最前排有一張他專屬的紅色絨毛沙發。

　　然而，最重要的是，他因此激發出一些新的創作能量，在最意想不到之處重新找到拍電影的點子，他決定要正式改編別人的作品。他想改編的是犯罪小說家艾爾默．李納德的作品，其實這也不出所料，但如此一來，他還是「只拍犯罪片」，大概吧。

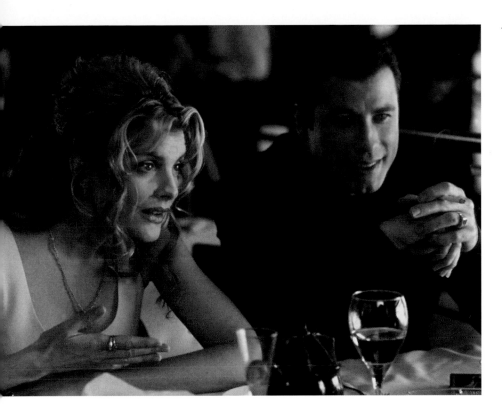

▶ 黑色終結令 ◀

某種程度來說，截至目前，塔倫提諾的所有作品都可以說是改編自李納德小說中的犯罪風格（李納德畢竟是低俗小說大師）。而李納德也是第一位真正和他對話的作家。「他的風格在某種程度上決定了我的風格」[18] 塔倫提諾公開承認。李納德鬆弛、充滿喜感的情節幾乎背離了現實世界。

在《黑色追緝令》的籌備期間，塔倫提諾讀到李納德最新小說《危險關係》的校對樣本，後來被他改編成了《黑色終結令》。「我彷彿從裡面看到了一部電影」[19] 他說，然後衝動地跑去打聽改編版權。李納德的團隊想要確定這會是他的下一部片，但當時他根本不知道自己拍完《黑色追緝令》之後想拍什麼，只好放手。

但由於他在米拉麥克斯影業還是很有影響力，李納德其中三本小說的版權釋出之後，公司出手買卜《好萊塢真爆炸》（Freaky Deaky）、《生死一擊》（Killshot），而就像是命中注定一般，李納德的團隊將《危險關係》的版權也附贈給他們。塔倫提諾首先想要製作《危險關係》，也有一個導演人選。但把書重讀一遍之後，自己來拍的想法還是揮之不去。「我就像被纏住了一樣」[20] 他承認。

他打算重新運用《黑色追緝令》的拍攝方式，但做出一部與前作對比鮮明的電影，沒有那種時髦又戲謔的風格。他的改編電影定名為《黑色終結令》，故事將依照時序進行，從第一件事開始說到最後一件事。塔倫提諾擅長曲折的敘事，所以這可說是一種徹底的顛覆。「我沒有要用《黑色終結令》來超越《黑色追緝令》，我想要的是深入其中，拍出一部更加溫和的角色研究電影。」[21] 如果說他之前的片像一齣歌劇，那《黑色終結令》就是室內劇（chamber play）。他心中已經預設好一個次類型，要把這部片做成「鬼混」的電影。「我把《黑色終結令》拍得像霍華·霍克斯的《赤膽屠龍》（Rio Bravo）那種感覺，這部片我每隔幾年就會重看一次。」[22] 一旦擺脫情節的阻礙，就能享受和角色一起「鬼混」的感覺。

人們開始對這部新片議論紛紛，一些奇怪的說法也開始流傳，有人說塔倫提諾正在嘗試「成熟」的風格。這部片還是會講述他之前作品中的主題，包含義務、責任和光榮的表象（犯罪世界中的那些規則），但電影的節奏和情緒仍然放鬆，人物也有了更多喘息的空間。

「塔倫提諾已經擺脫了他過去熱衷的明星夢」山繆・傑克森解釋道。他接演了《黑色終結令》中詭計多端的私槍販子羅比。「他當初開始寫劇本，是因為他和其他人一樣想成名，之後也如願成為明星導演……他陶醉了一段時間，很享受被追捧的感覺，現在他被成名這把火燒死了。他從中學到了教訓，他長大了。」[23]

雖然對原著很有信心，但書中場景邁阿密塔倫提諾卻是一無所知，於是他把故事搬到自己熟悉的洛杉磯郊區（還改了地名），把自己的世界帶入了李納德的作品中。

電影於一九九七年夏天在南灣地區附近開拍，那是塔倫提諾早年的活動範圍。伸縮式字幕——卡森市；霍桑城——增加了真實城市的拼湊質感；一個和劇中人物一樣不堪一擊的當代洛杉磯。這部電影雖然改編自小說，但依然有熟悉的塔倫提諾元素。大結局裡的黑色大袋子與三具屍體，出現在擠滿逛街人潮的德爾阿默購物中心，這也是塔倫提諾閒暇時經常出沒的地點。

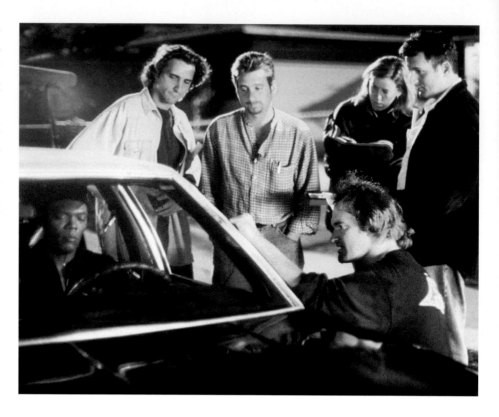

↑ ｜塔倫提諾在《黑色終結令》片場指導山繆・傑克森，左二為製片勞倫斯・班德。小說家艾爾默・李納德對塔倫提諾的影響深遠，最早可以追溯到他十幾歲的那時，在賣場偷了一本《綁架計畫》。

→ ｜路易（勞勃・狄尼洛）與羅比（山繆・傑克森）一起坐在沙發上。狄尼洛選擇演出路易這個內向的走私販子，是因為這不像塔倫提諾的招牌人物形象，他只會不停地咕噥和聳肩。

▶ 把演員揉進角色中 ◀

《黑色終結令》並不像《黑色追緝令》那樣充滿個人風格，就算有，也只是方向比花俏的前作更加明確。全片唯一沒有依照時間順序走的段落，是最後的騙局中交錯的敘事觀點，用不同的配樂來代表。片中也偶有一些創新或致敬的手法，像是分割畫面（split screens）、深焦鏡頭（deep focus）或是巧妙省略主鏡頭（master shot）來隱藏畫面之外的角色。但整體來說，他想要的是更流暢、更隨興的風格，讓演員來主導場面。

選角因而比之前更加重要。與好萊塢當時的主流相反，這次他想找一些熟齡演員演出核心角色。演員要能表現出憔悴又傷痕累累的特質，畢竟兩位主角並非專業罪犯，而是普通人，陷入了低階騙局與警方憤世嫉俗的陰謀中。這些角色的台詞沒有過往那些浮誇的流行文化元素，可說是他拍過最寫實的一部片。李納德認為這部劇本技巧精湛，融合了塔倫提諾自己的特色和原著對白，而且銜接得毫無破綻。

塔倫提諾想要的是「活生生的人」，而不是「電影角色」[24]。原著主角賈姬・伯克是一位生活陷入困境的空姐，暗中從事一些初階犯罪活動，塔倫提諾將她改名為賈姬・布朗，最初想要把她塑造為七〇年代黑人剝削電影中那種長腿的女明星。

潘・葛蕾兒（Pam Grier）的名字在《霸道橫行》被短暫提起。當年在錄影帶資料館工作時，黑人剝削電影就是塔倫提諾的愛好之一，他經常要客人重新考慮手中的選擇，改租《狡猾的布朗》（Foxy Brown）、《科

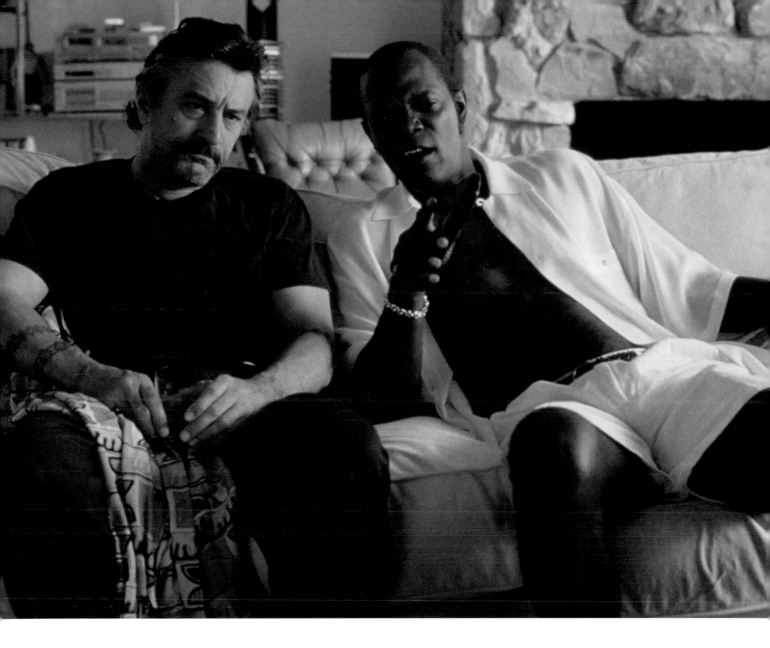

菲》（ Coffy ）或《尖叫吧，博古拉》（ Scream Blacula Scream ）。葛蕾兒曾經試鏡《黑色追緝令》的米亞和茱蒂，但她不太適合，塔倫提諾說之後會再跟她聯絡。她去討論《黑色終結令》時，塔倫提諾的辦公室牆上還貼著她七○年代主演的Ｂ級電影海報。她想，難道是特地因為她來訪而貼上去的嗎？事實上，塔倫提諾本來想特地為了她撤下來。他知道葛蕾兒年紀漸長後已經投身劇場界，並認為她一定有能力演出「真正偉大的角色」[25]。

原著的女主角賈姬其實是個白人，但改成黑人會讓角色「更具有道德深度」[26]，求取生存會更像是一種本能。此外，她還擁有塔倫提諾在母親身上看到的專注和有決心，他說，這是一個女人「靠自己的力量站起來」[27] 的故事。果然，後來這成為康妮最喜歡的電影。

葛蕾兒在這個角色下了很多功夫，她飯店房間的牆壁上，還貼了一張長達十二英尺的劇本筆記，註記著角色在每段劇情轉折中

的狀態，即便拍攝混亂無序，但她始終讓賈姬保持著溫柔而堅定的形象，在過程中尋找重新站起來的契機。

這部電影漂亮的開場（可能是塔倫提諾生涯中最好的），明確展現出賈姬的角色精神。沒有任何台詞，在漫長的跟拍鏡頭中，我們看著葛蕾兒飾演的賈姬，伴隨巴比‧沃麥克（ Bobby Womack ）的〈110街〉（ Across 110th Street ）一曲，婀娜多姿地穿過洛杉磯機場。如果將《黑色追緝令》的氛圍形容為

激昂的衝浪音樂，那麼「老派的靈魂樂就是《黑色終結令》的節奏和感覺，」[28] 塔倫提諾解釋道。這一幕只有內行影迷才看得出精髓，不僅少了導演一貫的冗長風格，也沒有葛蕾兒過往的搔首弄姿。葛蕾兒主演過的多部經典黑人剝削電影，開場都是她在走路，於是塔倫提諾想，「好吧，那我要打造史上最偉大的葛蕾兒開場秀。」[29]

二十年後，大銀幕上的她依舊如同《狡猾的布朗》中那般性感而堅定，一直到長鏡頭的最後，她突然開始奔跑，看起來又疲憊又著急，我們這才發現，原來她只是一個上班快遲到的普通女子。這是極其微妙的變化，從期望慢慢轉變為現實，從《狡猾的布朗》的火辣女郎，變成了《黑色終結令》中憂心忡忡的女人。

「有些包袱，」塔倫提諾說，「也可以變成很棒的包袱。」[30]

▶ 真實人生的映照 ◀

至於馬克斯這個角色，他是被指派要來殺人滅口的犯罪合夥人，塔倫提諾列了一串期望人選名單，其中包含保羅·紐曼（Paul Newman）、七〇年代硬漢約翰·薩克遜（John Saxon）以及金·哈克曼（Gene Hackman），但只有勞勃·佛斯特（Robert Forster）沒有過往光環。塔倫提諾希望馬克斯比較像是一張白紙——一個普通人，沒有輝煌的過往，不需要像葛蕾兒那樣擁有豐富的經歷，來讓她的角色賈姬顯得更有韻味。選用哈克曼的話，他的個人名聲反而會壓過整部電影，佛斯特就比較沒有這樣的定位。

塔倫提諾當然很了解他，看過他演出《冷酷媒體》（Medium Cool）、《春色撩人夜》（Reflections in a Golden Eye），還有只播出一季的影集《班揚》（Banyon）。他

是個鋒芒黯淡的演員，還得做些勵志演講來維持生計。但正是他演講中那種「想到就該去做」的語調激勵了塔倫提諾，「光是勞勃·佛斯特的臉，就自成一個背景故事。」[31] 所有的成功和心碎都在那張臉上。

佛斯特也曾和塔倫提諾往來過。他本來很想演出《霸道橫行》中的白先生，卻不太適合，當時塔倫提諾也答應之後會跟他聯絡。《黑色終結令》開拍前十八個月，他們在佛斯特某天吃早餐的時候巧遇。塔倫提諾叫他去讀《危險關係》，說自己正要把這本書改編成電影。五個月後，佛斯特散步來到同一間餐廳，發現塔倫提諾正坐在他最喜歡的位置上，面前的桌上有一疊劇本。事後塔倫提諾回想起來，覺得那次合作是椿美事，「讓他有機會再嘗試一次，看看他是個多好的演員，」[32] 他不知道世上還有多少像葛蕾兒和佛斯特這樣的演員等待挖掘。

從塔倫提諾過往的作品中，沒有一點跡象可以看得出來，他能拍出賈姬和馬克斯這樣的愛情，兩人緩緩墜入愛河，關係溫柔而深刻。這是真正的愛情故事。他將男女主角描述為「有選擇的人」[33]，彷彿角色已經不在他的掌控中，彷彿片中發生的一切都不是由情節預先決定好的。這就是真實人生。

羅比一角則是塔倫提諾與山繆·傑克森又一次出色的合作，他完全能夠想像傑克森演出這個角色會有多精彩。羅比那位嘮叨的比基尼辣妹女友梅蘭妮，由布莉姬·芳達（Bridget Fonda）演出，而勞勃·狄尼洛則扮演了邋遢的前科犯路易，這是一個令人驚喜的發展。狄尼洛和塔倫提諾在慕尼黑影展上巧遇，熱絡地聊了許多電影。後來勞倫斯·班德寄劇本給他，狄尼洛覺得路易這個角色很有諷刺意味。路易在整個故事裡大多只會咕噥和聳肩，沒有人猜到這位大咖演員竟會在塔倫提諾的片中演出這種類型的角色。

這部電影與大家預期中的完全不一樣。故事進展微妙而緩慢，屍體數量甚至下降到

只有四名受害者。但就算如此，塔倫提諾的人物依然滿口粗俗的街頭黑話，他也因此再度遭受批評。「黑鬼」這個敏感的字眼在《黑色追緝令》中一共出現了二十八次，《黑色終結令》則又漫不經心地再多加了十次，通常是從傑克森飾演的羅比口中冒出來的。黑人導演史派克·李（Spike Lee）本來是塔倫提諾的朋友，這次他大力譴責《黑色終結令》挪用黑人語言。

但塔倫提諾毫不後悔。他只是把年輕時學到的街頭文化運用在電影裡，而且他看的

與此同時，《黑色終結令》大多收穫了正面評價。「這部片最引人注目的是其中的勇敢與甜蜜」《新聞週刊》(*Newsweek*) 影評人大衛‧安森 (David Ansen) 如此寫道。《偏鋒雜誌》(*Slant*) 的的小葛蘭‧希斯 (Glenn Heath Jr.) 則認為，《黑色終結令》是「塔倫提諾關於一段無法實現的愛情，最複雜也最具揭露性的檢驗」。不過，這部電影並未引起轟動，美國僅進帳四千萬美金，看似票房失利，但在適中的一千兩百萬的預算下，還是有盈餘。這部電影後來成為他的代表作之一，情感比第一部作品更加深刻。

事實上，塔倫提諾在幾個採訪中都明確表示，《黑色終結令》跟昆汀宇宙並沒有什麼關連。這是他徜徉在李納德筆下的世界中拍出來的電影。後來史蒂芬‧索德柏也改拍了李納德的另一部小說《戰略高手》(*Out of Sight*)，塔倫提諾還和他達成協議，讓《黑色終結令》中的聯邦調查局探員瑞伊也出現在新的故事裡，這個角色由米高‧基頓 (Michael Keaton) 演出。不過，賈姬開的那輛 Honda Civic，可不是隨便一台類似的款式，而是找來《黑色追緝令》裡布區開的那輛破車。塔倫提諾自己的第一輛車也是台老舊的本田。

黑人剝削電影裡也用了這些詞彙。傑克森則急忙為他的導演說話，認為這只是一種說故事的方式，如果那就是你心目中的故事，就該順其自然地說出來。「羅比就是用羅比的方式在說話而已」，他氣憤地說。「他本來就是那樣啊。」[34]

在倫敦國家影院介紹電影時，塔倫提諾宣稱《黑色終結令》是一部拍給黑人觀眾看的黑色電影：「別讓膚色蒙蔽你，這是一種心理狀態的展現。」

《黑色終結令》於一九九七年聖誕檔上映，距離《黑色追緝令》已經過了三年。雖然塔倫提諾狂潮暫時消退，但《黑色終結令》讓大家看到這位導演始終如一。他拒絕米拉麥克斯影業想把冗長的一百五十四分鐘片長縮短半個小時的要求，他還拒絕接受採訪（厭倦了聽到自己說話），並決定聆聽自己內在的衝動，跑去加入百老匯重演上演的《盲女驚魂記》(*Wait Until Dark*)，擔綱虐待狂的角色，舞台劇的另一位主演是瑪麗莎‧托梅 (Marisa Tomei，曾經客串《瘋狂終結者》)。這次的演出又再度招來兩極化的批評。

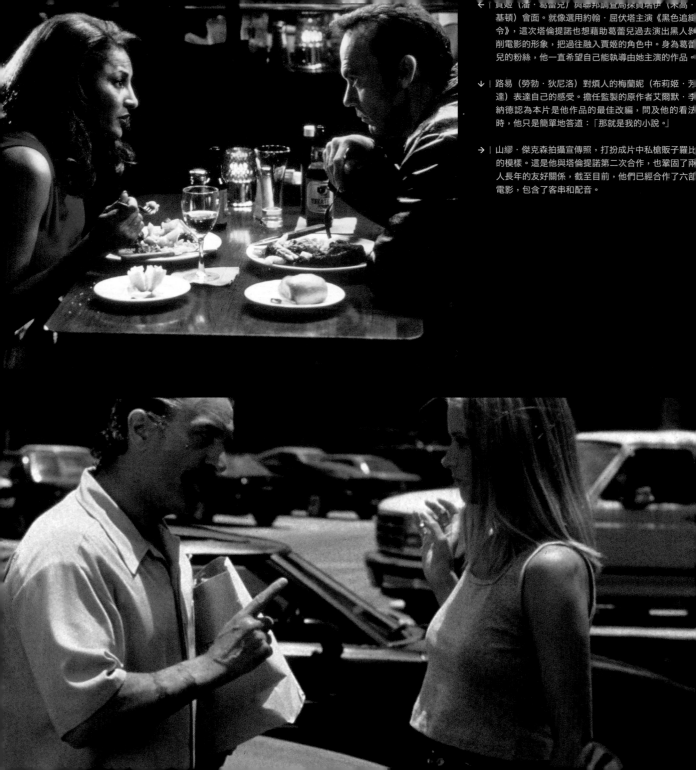

← | 賈姬（潘·葛蕾兒）與聯邦調查局探員瑞伊（米高·基頓）會面。就像選用約翰·屈伏塔主演《黑色追緝令》，這次塔倫提諾也想藉助葛蕾兒過去演出黑人剝削電影的形象，把過往融入賈姬的角色中。身為葛蕾兒的粉絲，他一直希望自己能執導由她主演的作品。

↓ | 路易（勞勃·狄尼洛）對煩人的梅蘭妮（布莉姬·芳達）表達自己的感受。擔任監製的原作者艾爾默·李納德認為本片是他作品的最佳改編，問及他的看法時，他只是簡單地答道：「那就是我的小說。」

→ | 山繆·傑克森拍攝宣傳照，打扮成片中私槍販子羅比的模樣。這是他與塔倫提諾第二次合作，也鞏固了兩人長年的友好關係，截至目前，他們已經合作了六部電影，包含了客串和配音。

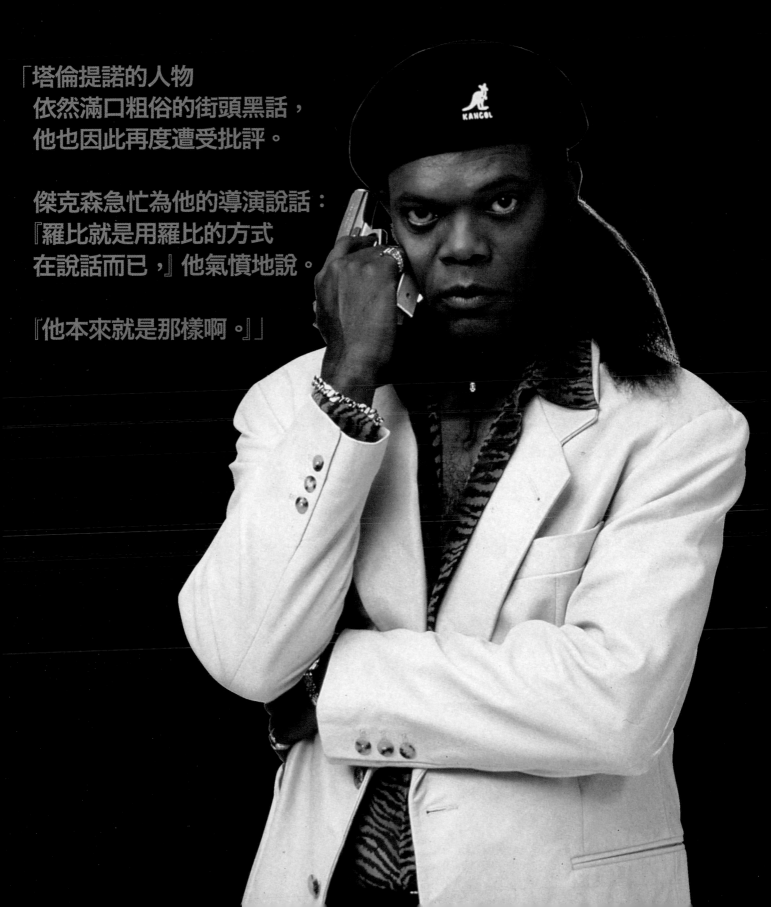

「塔倫提諾的人物
　依然滿口粗俗的街頭黑話，
　他也因此再度遭受批評。

　傑克森急忙為他的導演說話：
　『羅比就是用羅比的方式
　在說話而已，』他氣憤地說。

　『他本來就是那樣啊。』」

又過了六年，塔倫提諾沒有任何一部新片，隨之而來的是各種關於他江郎才盡的傳聞。在他沒有作品的這段時間，獨立電影業界又回到正軌，回到日舞影展最常見的溫文儒雅和苦楚風格，回到充滿茶杯和噘嘴的墨詮艾佛利電影，這種老是被他嘲笑的電影。

　　這段期間，塔倫提諾的同儕要不就是像勞勃‧羅里葛茲一樣向主流靠攏，要不就是消失了。《黑色終結令》仿佛只是塔倫提諾漫長的自我放逐中一段短暫的插曲。難道他已經失去過往那種激昂的熱情了嗎？事實上，塔倫提諾負擔得起等到準備好再出發，他重新找回《霸道橫行》之前多產的精神，而且現在也不需要打工餬口了。正如他說的：「我在過藝術家的生活。」[1]

　　他要準備新的素材庫來打造職業生涯的新篇章，這段時間也只是腥風血雨來臨前的鋪陳段落。他沒拍片的時候，就是在看電影，在腦中堆滿畫面，並且寫作。他習慣用兩枝簽字筆，一紅一黑——「新娘」碧翠絲寫追殺名單也是如此。

　　他想要用最震撼、最瘋狂、最虔誠，也最不寫實的新作來重回大銀幕。昆汀‧塔倫提諾的第四號作品，華麗的宣傳文案是這麼寫的，會比觀眾所知的更「塔倫提諾」。簡

單來說，他要嘗試拍一部動作片，但並非好萊塢的主流風格，而是對日本、韓國和中國影史上大量的武打電影致敬。就像《絕命大煞星》開頭提及的那些電影，男主角克雷倫斯在一間破舊的電影院觀賞千葉真一的雙片聯映。這部新片要是前所未見的鮮血淋漓，並在全球引爆狂潮。

　　塔倫提諾覺得這是很理所當然的發展。「我不會把自己定位成一個美國導演，比如朗‧霍華就會被視為美國電影人。」[2]

　　大家理所當然地認定他是個以洛杉磯為背景的美國導演，但新片裡的一切都與這個印象背道而馳。這部片是塔倫提諾的回歸與重塑。他還說：「有些故事就是只能用日本極道或香港古惑仔的方式來敘述，必要的話，我就會那樣拍。」[3] 而《追殺比爾》就是塔倫提諾其他作品中的角色們最常談論的那種電影。

　　這部片的起源，可以追溯到《黑色追緝

↑｜塔倫提諾與黛瑞‧漢娜，她飾演獨眼殺手「加州山毒蛇」艾兒。在《黑色追緝令》中，塔倫提諾為米亞的角色虛構了一個電視劇試播集，名叫《媚狐突擊隊》(*Fox Force Five*)，「致命毒蛇暗殺組織」的靈感就是來自於此。

→｜鄔瑪‧舒曼演出她最具代表性的角色「新娘」。這部電影雖像一場大銀幕狂歡，充滿致敬元素與荒誕的故事，但舒曼永遠不能對著鏡頭微笑或眨眼，因為塔倫提諾堅信，她的經歷是真實的，她的痛苦也是深刻的

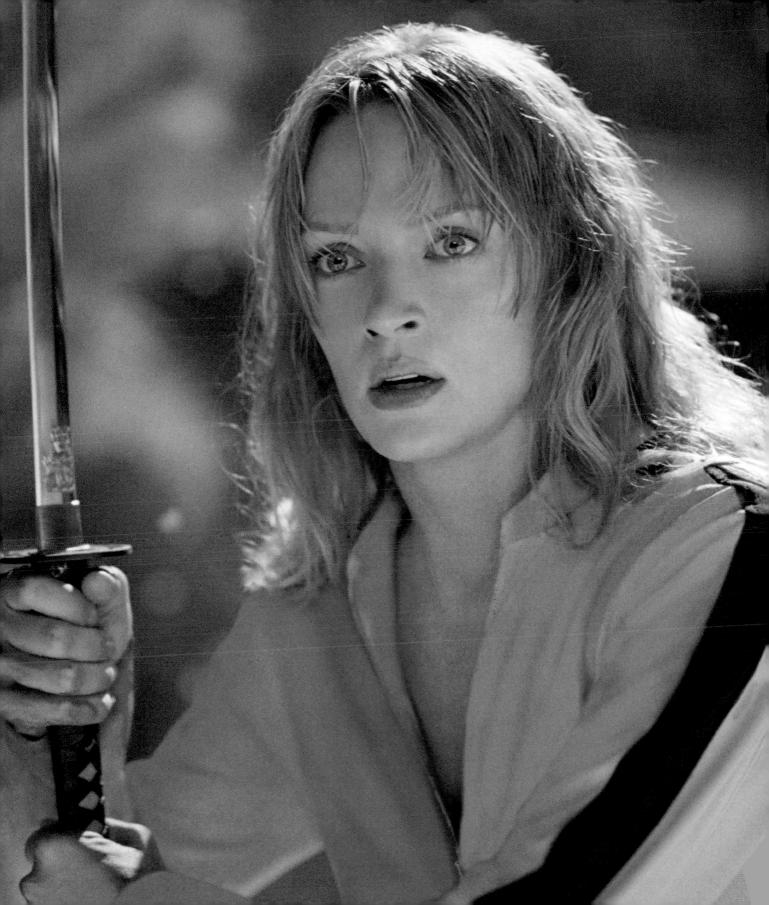

《令》的籌備期，塔倫提諾和鄔瑪‧舒曼的酒吧說笑。兩人一起喝著啤酒，想出了一個精緻的復仇故事，以黑幫為背景，主角則是一群世上最致命的刺客。後來的幾週裡，除了緊鑼密鼓地拍攝《黑色追緝令》，他們還一邊繼續發想復仇的情節，退出江湖的殺手被以前的團隊背叛，於是回來殺光所有人。

▶ 新娘的起源 ◀

　　鄔瑪‧舒曼建議，讓主角在電影開場時就頭部中彈，鏡頭向後拉，觀眾看到她穿著婚紗，感到不寒而慄。於是她成了「新娘」。（角色創造也以「Q & U」標記。）*

　　至於將新娘的正義使命與武打電影類型融合在一起，自然是塔倫提諾的決定。這條屠殺之路上，她踏出的每一步都經過精心安排，最後來到她的師父面前──「致命毒蛇暗殺組織」的首腦，也是她的舊情人。而謎底揭開，他就是比爾，一如片名那樣直白。這部電影雖然是由典型的複雜與瘋狂篇章組合而成，但始終還是朝著最終的命定大結局邁進。

　　當時塔倫提諾把他們這些初步想法寫在幾張紙上，然後扔進抽屜裡就忘了這件事。時光飛逝，《黑色追緝令》和《黑色終結令》在影壇掀起了不同的波瀾。終於，他和舒曼在一場業內派對上重逢，她說起了當年他們一起為復仇女神想出的計畫。像是被眼鏡蛇咬了一口，靈感猛地襲來，塔倫提諾急忙翻出那幾張舊紙，開始寫作……他心想，這真是捲土重來的絕佳機會，讓自己幾乎是過度沉迷在電影之中。

← ↓ → | 世界各地不同版本的《追殺比爾1&2》海報。
有趣的是，《追殺比爾2》的海報上寫著這是塔倫
提諾的第五號作品，其實這是錯的，這兩集都算
是塔倫提諾的第四號作品。

「新娘」這個角色之前沉睡在抽屜裡整整四年，現在完全是為舒曼而寫的。她之於《追殺比爾》，就如同哈維·凱托之於《霸道橫行》。平心而論，她算是共同創作者。也正因如此，當舒曼懷孕時，塔倫提諾願意將拍攝時間延後整整一年，等待她的兒子羅恩出生。他把這部片慎重地交給了米拉麥克斯影業。「如果約瑟夫·馮史登堡（Josef von Sternberg）要拍《摩洛哥》（Morocco）時，瑪琳·黛德麗（Marlene Dietrich）懷孕，他也一樣會等。」[4] 當母親的經驗也有助於舒曼刻畫「新娘」這個角色，她在故事的最後會發現，本以為死去的女兒竟然還活著，並和比爾住在一起。

正如塔倫提諾筆下所有的主角一樣，「新娘」也是他自己的化身。「寫作過程中，我甚至開始變得有點女性化，」[5] 他承認。但他也覺得極為振奮，因為終於真正寫出了屬於自己的「一位女孩和一把槍」（好吧，其實是一把劍）故事。這個角色也隱喻了塔倫提諾自身，他重振旗鼓，並要所有懷疑他的人好看。

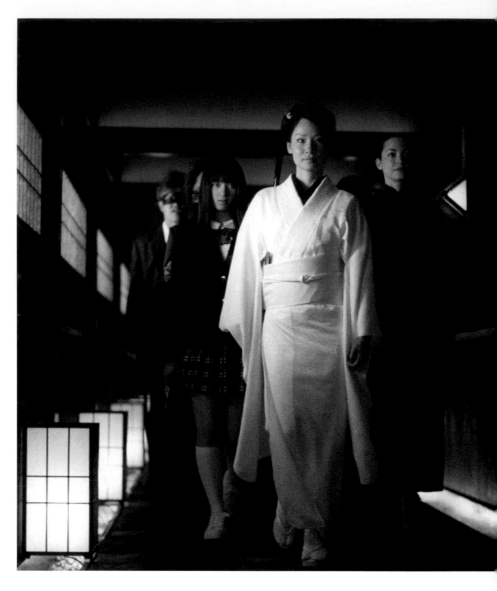

▶ 電影中的電影宇宙 ◀

《追殺比爾》和《霸道橫行》及《黑色追緝令》不同，並不在所謂的昆汀宇宙之中。後二者都奠基於現實世界，而前者則存在於他所謂的「電影中的電影宇宙」[6] 中，是完全脫離現實的（《惡夜追殺令》則共享這個電影宇宙，片中由麥可·帕克斯〔Michael Parks〕飾演的德州騎警厄爾，也出現在《追殺比爾》和《刑房》裡）。在這個電影中的電影宇宙裡，女主角會看向鏡頭，還能駕著福斯的露營車在宛如末日般的沙漠上奔馳，一邊對我們說，她之所以做這些事，是為了「展開狂暴的復仇」[7]。這部片的敘事手法自成一格。

塔倫提諾雖然總被認為是個喜歡冷嘲熱諷的導演，專門推崇冷門的流行文化小玩意兒，重複早已被人遺忘的電影片段，但實際上，他只是一個正港影癡而已。他也沒有那種聰明過頭的冷淡，他宣稱自己不知道諷刺到底是什麼，他所有的創作都是發自肺腑。他固然會顛覆類型，但絕不會背棄類型。電影就是他對真實世界的理解，他看過成千上百部電影，並透過其中無數閃爍的光影來思索這個世界。

《追殺比爾》就像一種「休克療法」，是塔倫提諾的大銀幕版嘉年華。他直接把其他電影融入故事結構中，而不是透過角色的對白來討論。「某方面來說，『新娘』不只是為了她的追殺名單而戰，而是在整個剝削電影的歷史上浴血廝殺，名單上的每個角色都代表著不同的電影類型。」[8]

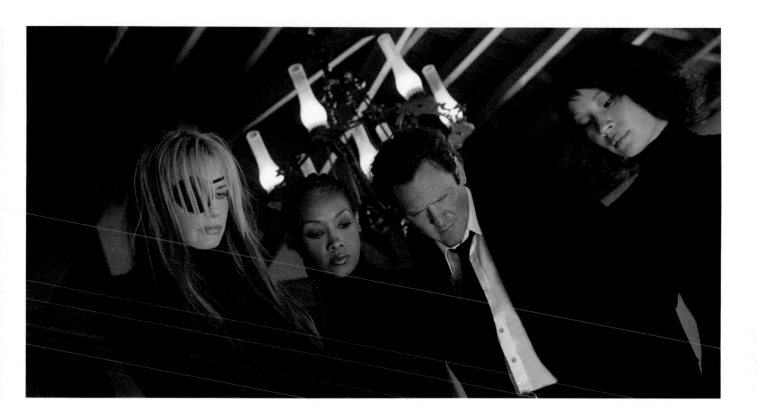

← | 劉玉玲飾演青葉屋的石井御蓮。依照真正的事發時序，御蓮其實是「新娘」第一個殺掉的人，但這場與極道女王及護衛大軍的生死決鬥，被用來當成第一集最終的完美高潮。

↑ | 致命毒蛇暗殺組織背叛新娘的那一幕。左起為「加州山毒蛇」艾兒（戴瑞‧漢娜）、「銅頭蛇」薇妮塔（薇薇卡‧福克斯〔Vivica A. Fox〕）、「響尾蛇」巴德（麥可‧麥德森），以及「百步蛇」石井御蓮（劉玉玲）。

成員四散各地的致命毒蛇暗殺組織，就像打擊犯罪的媚狐突擊隊的「反面」[9]。媚狐突擊隊是《黑色追緝令》中虛構的電視劇試播集，由米亞主演。致命毒蛇暗殺組織的成員以不同的蛇來當作代號，四散在世界各個角落，每一位都有不同的個性和對應的打鬥風格。他們分別由黛瑞‧漢娜、劉玉玲、薇薇卡‧福克斯及麥可‧麥德森演出。

吉祥物山繆‧傑克森則客串婚禮教堂裡的風琴手魯弗斯（還擔任幾場戲的旁白）。

「這部片跨越了所有的類型，」[10] 塔倫提諾大笑表示。這是他的功夫電影，他的武士電影，他的女打仔史詩，他另一部義大利式西部片，他的恐怖片和他的漫畫電影；彷彿龍捲風來襲撕開了錄影帶資料館，錄影帶散落一地。其中甚至還有一段動畫，講述了石井御蓮的黑道背景故事，這個美豔的角色由劉玉玲演出。因為塔倫提諾只會畫火柴人，

所以他寫了很長、很詳細的分鏡腳本給動畫師。負責製作動畫片段的是「Production I.G」，曾製作一九九五年的《攻殼機動隊》（Ghost in the Shell）。「我想從中找些樂子，」[11] 他說。這個理由就足夠了。

▶ 致敬八十部電影 ◀

根據粉絲架設的網站「昆汀‧塔倫提諾資料館」（Quentin Tarantino Archive），光是《追殺比爾》第一集，就致敬了八十部不同的電影，從希區考克的《豔賊》（Marnie），到日本恐怖老片《地獄盜屍者》（Goke, Body Snatcher from Hell）都有，也包含了經典東方動作片《修羅雪姬》（Lady Snowblood）、《刺殺大將軍》（Shogun

Assassin），還有本多豬四郎的怪獸電影《科學怪人的怪獸：山達對蓋拉》（War of the Gargantuas）。六〇年代日本動作男星千葉真一，讓塔倫提諾愛上帥氣的武士，則受邀客串一個稍長的段落，演出一位名叫服部半藏的鑄刀大師。但這個角色可不是他之前在電視劇《影武者》中飾演的十六世紀忍者，而是真正的江戶武士服部半藏，或至少是他的後代。

「電影裡都是日本和中國的元素，我不期待大家能理解」[12] 塔倫提諾瀟灑地說。至於艾兒（獨眼又壞脾氣，黛瑞·漢娜飾演），則取材自瑞典驚悚片《性女暴力日記》（They Call Her One Eye）。「在我看過的所有復仇電影中，這部絕對是最暴力的，」[13] 塔倫提諾指出。

這場致敬遊戲成了一座鏡廳，裡頭的鏡子面對面相互映照。比如御蓮率領的「瘋狂88」全都身穿黑色西裝，不只是在向《霸道橫行》自我致敬，還影射日本的青少年死亡遊戲電影《大逃殺》裡對《霸道橫行》的致敬。他利用了自己收集癖的名聲。這部電影也是向誇張的昆汀·塔倫提諾風格致敬。人們批評他極端暴力，而這部片就是更極端的極端暴力：交響曲式的、搞笑的、自我重複的、風格化的，並以功夫片大廠邵氏電影的瘋狂節奏來剪輯。

▶ 自學拍動作片 ◀

在寫這部電影的劇本時，他每天至少會看一部邵氏的電影，有時甚至看好幾部，浸泡在這種類型的製作風格裡，直到成為第二天性。「我連想都不用想，」他解釋道，「甚至都沒有意識到它。」[14]。借助傳奇武術指導袁和平的動作編排（他也將他的香港武打技巧帶進《駭客任務》系列），塔倫提諾寫出了許多令人瞠目結舌的打鬥場面，像是搭配音樂節拍，把日本武術與中國功夫、刀劍與拳頭混合在一起，並在必要時刻出人意表（福克斯飾演的「銅頭蛇」薇妮塔手裡還拿著穀片盒，下一秒被刺死了）。他還會加入急速變焦的鏡頭和電腦動畫做的假氣流，整部電影都是毫不遮掩的賣弄。

塔倫提諾沾沾自喜地承認，整部《追殺比爾》的概念就是，「要看看我有多厲害⋯⋯」[15]。

「他為了這部片自學怎麼拍動作片，」[16] 鄔瑪·舒曼補充。

舒曼在片中精湛演出冷酷無情的模樣，她始終面無表情，不能對著鏡頭眨眼，也不能露出笑容。擔任新娘這個角色是個嚴格的考驗，必須全程維持冰冷鎮定的肢體語言，

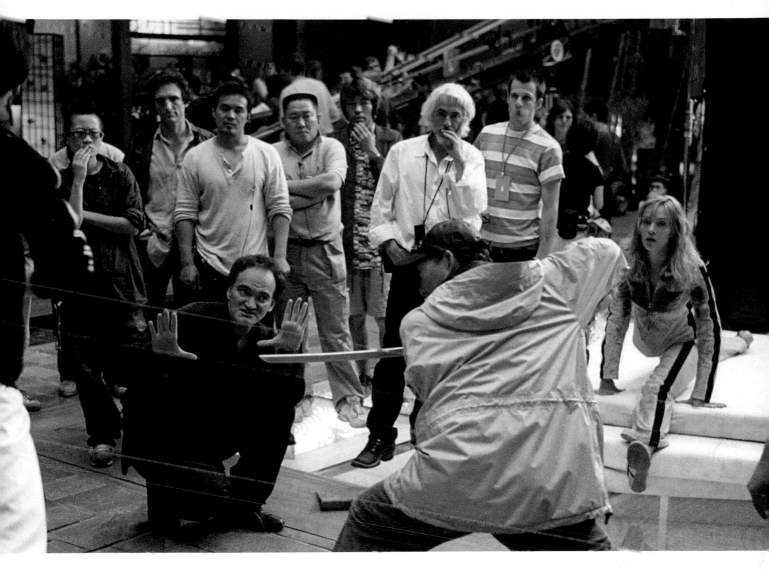

同時傳達極度真實的內心痛苦。在一九九八年的《復仇者》（*The Avengers*）和《蝙蝠俠4：急凍人》（*Batman & Robin*）之後，舒曼亟需重振旗鼓，因此心甘情願地投入塔倫提諾的艱鉅任務中。

第一集在青葉屋長達十四分鐘的決鬥中來到最終高潮（依照時序來看，這應該是追殺任務的第一站）。「新娘」穿的黃色運動服，是李小龍在《死亡遊戲》（*Game of Death*）最具代表性的打扮。她大肆屠殺手持武士刀的幫派成員，為了演出這段戲，舒

曼分別在千葉真一和袁和平的武術教室接受日本武術與功夫訓練，為期數週。

舒曼練就了一身武打本領，甚至還能一下子準備好六組不同的打法，以免塔倫提諾當天在拍攝現場改變主意。「我真的會臨陣變卦」[17] 塔倫提諾笑著說。舒曼一點也不怕，打鬥幾乎變成了她的本能，新動作她只要練習一兩次就能上手，然後馬上就可以開拍。

「那些動作戲根本談不上安全，保險公司連半個動作都不會同意我做，」舒曼半開玩笑地回憶道。「那絕對、保證會違法。」[18]

↑｜昆汀・塔倫提諾為精彩的青葉屋之戰設計新動作，整場戲花了八週編排和拍攝。塔倫提諾完全沉浸在其中，更自學如何執導這麼大規模的動作場面。照片右側可以看到舒曼愉快地練習劈腿動作。

這個段落花了長達八週拍攝，比原定時間多出六週。塔倫提諾想要的是影史留名，他彷彿已經聽見走道旁傳來倒抽一口氣的聲音。整場經典屠殺大戲裡，沒有任何一秒鐘的電腦動畫，所有效果都是真實的，就像七〇年代的電影一樣。這意味著要找來大量滅火器、裝滿血漿的保險套、不尋常的吊鋼絲系統、等待血跡噴濺的人造雪地。塔倫提諾甚至還設計了三種深淺不一的血紅色，包含日本動漫紅、香港功夫紅和美國剝削紅，分別在致敬不同電影類型時使用，更精心安排挖眼球和割頭時的可怕音效。

整部電影中，他似乎把擅長寫複雜對話的才華，全都用在了錯綜複雜的打鬥上。人物都以暴力來交談。

▶ 明智的拆分策略 ◀

這部電影的製片是勞倫斯·班德，背後則是唯命是從的米拉麥克斯影業，他們很高興塔倫提諾終於回來當導演。(後來隨著拍攝超時、預算超支，米拉麥克斯影業開始有點生氣，本來有一場新娘和比爾在月下衝突的戲碼，也因為太昂貴而被刪除。)這部血腥的傳奇巨作共拍攝一百五十五天，耗資三千萬美金。事實上，塔倫提諾把劇本寫得太長，畫面也拍得過多，導致最終決定把電影分成兩集，一年上映一部。

米拉麥克斯影業在製作初期就提出了拆分的想法(因為拍攝腳本長達兩百二十二頁)。他們覺得屆時的剪輯一定會是一場大災難，塔倫提諾也勢必得放棄一些珍貴的片段，這些段落可能無助於推動劇情，卻對整體概念至關重要。就連塔倫提諾也不得不承認，他實在「沒膽」[19]拍一部長達四小時的電影。事後證明，拆分是一個明智的策略。

不僅票房潛力翻倍，還讓故事擁有兩種截然不同卻互相補足的敘事方式。

第一集的刀下亡魂不計其數，而在相對冰冷的第二集中，只有三個人在鏡頭前斷氣，雖然其中兩個被挖眼，另一個臉部遭到蛇咬，還有婚禮派對大屠殺(鏡頭小心翼翼地避開了)。第一集是場不顧道德後果的死亡狂舞，搭配冷門的時髦音樂(塔倫提諾在一家日本唱片行發現了女子樂團「The 5.6.7.8.' s」，還邀請她們在青葉屋客串演出)。後來電影大賣，他只覺得很好笑。「觀眾和導演就是受虐與施虐的關係，觀眾很愛被虐，這很刺激！但是每次狂歡完之後，就得回過頭來給出一些狗屁解釋。」[20]

不管你喜不喜歡第一集，最後一定都會去看第二集。塔倫提諾正展現實力。他用《黑色終結令》來展現成熟，接著又倒回《追殺比爾1》宣洩熱血，裡頭既有瘋狂的創新，又包含精心安排的類型傳統，像蓋積木屋一樣工整，兩種手法相互矛盾，卻並存在電影中。

→ ｜鄔瑪·舒曼演出「新娘」一角，她的鮮黃色運動服參考了李小龍在《死亡遊戲》中的服裝。舒曼必須事先訓練好幾個月，每天都從早上九點練習到下午五點。她笑著說，能在嚴苛的訓練中活下來，就已經是「萬幸」了。

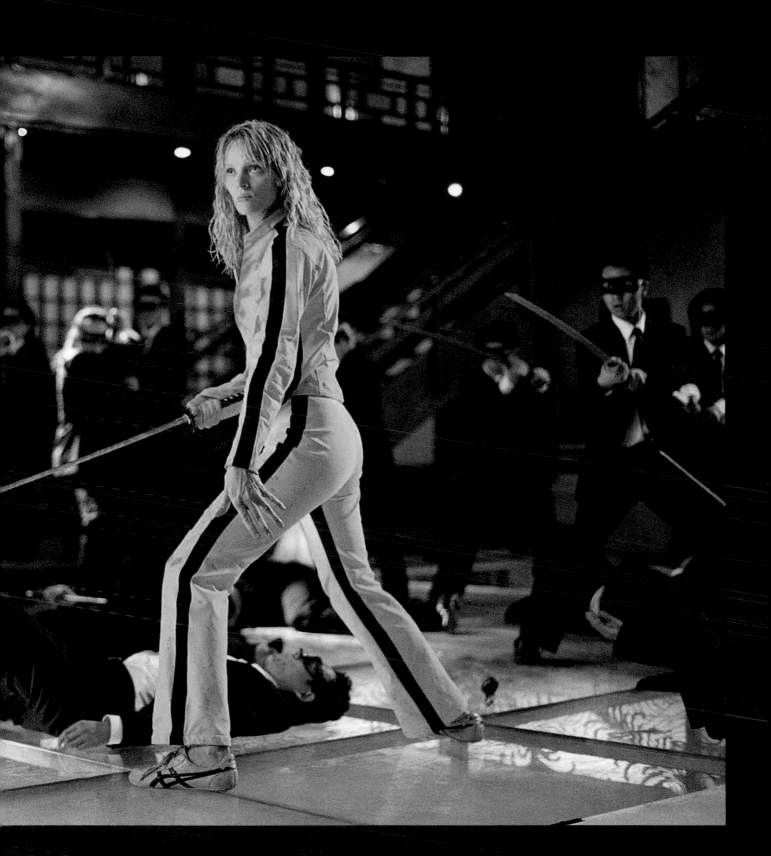

KILL BILL: VOLUMES 1 AND 2 | 追殺比爾 1&2

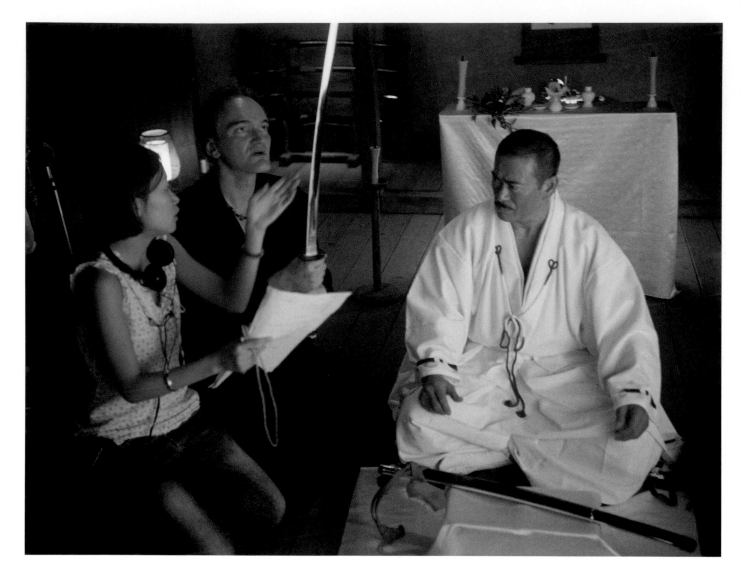

第一集的票房還可以，北美進帳七千萬美金，全球則有一億八千一百萬。雖然不算是沒人看，但在高預算的情況下，還是比《黑色追緝令》的二億一千三百萬美金少了很多，幾乎都是正面評價。

大家都說，當年的狂人回來了，再度義無反顧地打破常規。影評都看得出來。「《追殺比爾1》是一場自我放縱，過度誇張、直白和荒謬，」《邁阿密先驅報》（Miami Herald）的瑞恩・羅德里奎（Rene Rodriguez）寫道，他正試著用塔倫提諾風格來反轉，「但

同時又極度精彩，是大銀幕上的瘋狂大爆發。」他們看得出來，正是塔倫提諾的熱情控制住了這些不協調的場景。正如《紐約時報》的A・O・史考特（A.O. Scott）所說：「他熱情和真誠賦予這些雜亂無章、參差不齊的畫面一種怪誕而狂熱的完整性。」

當然，有些人覺得這部片太超過了，有些人認為很沒深度。它真的有什麼含義嗎？《黑色追緝令》的核心至少還可以說，是命運交錯和道德困境。《偏鋒雜誌》的艾德・岡薩雷斯（Ed Gonzalez）忍不住批評，「這部

片只有一堆空洞的垃圾，充斥愚蠢的廢話、動漫式的暴力和令人反感的打鬥。」

意義就在《追殺比爾2》裡。

↑ ｜ 塔倫提諾欣賞服部半藏的道具刀。將他的偶像千葉真一塑造成鑄刀大師，是在向千葉的八〇年代電視劇《影武者》致敬。

↗ ｜ 塔倫提諾為他的女主角解說場景。鄔瑪・舒曼後來非常善於學習武打動作，就算導演經常在拍攝當天改變原本精心排練過的打鬥戲碼，她也能立刻應變。

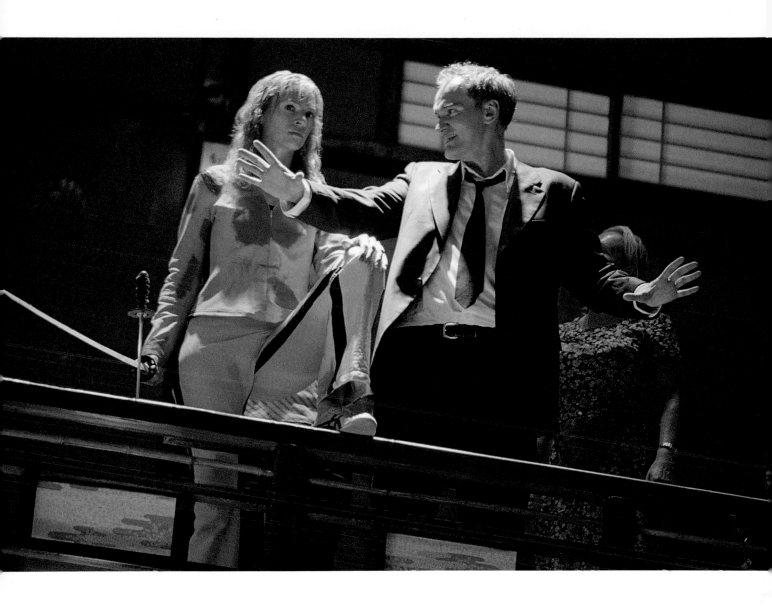

「塔倫提諾寫出了許多令人瞠目結舌的打鬥場面，
　像是搭配音樂節拍，
　把日本武術與中國功夫混合在一起。」

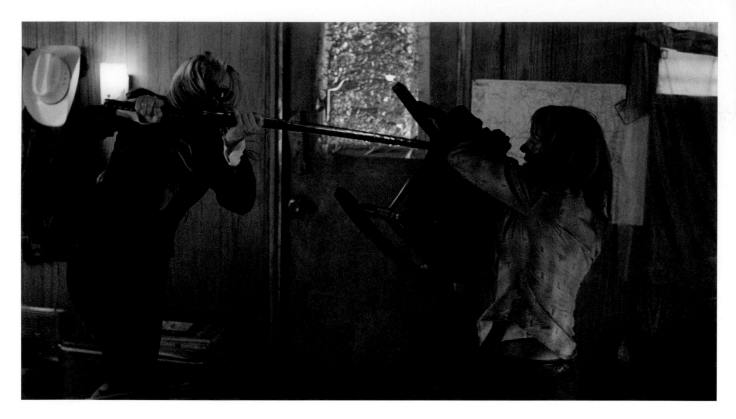

▶ 上下半場的強烈反差 ◀

《追殺比爾》的第一集場面浩大、憤怒，極其誇張與嬉鬧，帶觀眾了解這個世界的神話，第二集則是關於角色。「第二集才會讓人共鳴，」[21] 塔倫提諾證實。在這一集中，我們將瞭解新娘的故事，她和比爾的關係，以及在雙松教堂發生的事，第一集中所有眼花撩亂的鬧劇，都會在第二集裡找到情感上的答案。

正如塔倫提諾的安排，這是分成上下各半場的遊戲。「如果你還記得千葉真一最後講的那一小段話：『復仇不是一條直路，而是一座森林，容易迷失其中，忘卻從何而來』。嗯，第一集比較像直線⋯⋯第二集則是森林，關於人的那些東西進來了。」[22]

第二集的背景大多在巴斯托邊陲，在乾枯的加州沙漠中，我們看到「響尾蛇」巴德

（麥可‧麥德森），現在跑到一家偏僻的上空酒吧當保鑣，店名叫做「我的老天」。我們也是這時才知道，「新娘」名叫碧翠絲。在其中一段戲裡，她在一間墨西哥妓院找到比爾的恩師（由麥可‧帕克斯演出，這是他在片中的第二個角色，本來屬意里卡多‧蒙特爾班〔Ricardo Montalbán〕，不過他婉拒參演）。塔倫提諾在一間真實的妓院拍攝，和一群墨西哥妓女一起完成這幕。生活漸漸滲進電影裡。

第二集並沒有完全捨棄之前趣味的武打氛圍。「新娘」被活埋在棺材裡，回憶起之前接受白眉道人好幾個月的訓練，這個段落像八〇年代香港功夫片一樣誇張，幾乎到了有點滑稽的地步，畫面也調成了淡色，彷彿因重複撥放而褪色的底片（塔倫提諾後來放棄自己幫白眉道人配音的想法）。

↑｜在第一集青葉屋的史詩大戰之後，塔倫提諾希望第二集的打鬥是截然不同的。「加州山毒蛇」艾兒（黛瑞‧漢娜）與「新娘」（鄔瑪‧舒曼）在「響尾蛇」巴德的狹窄露營車中打鬥，是一場卑鄙下流的「女人互毆」，部分靈感來自《蠢蛋搞怪秀》（Jackass）。

→｜在第二集的新娘回憶中，白眉道人（劉家輝飾演，這也是他繼第一集的「瘋狂88」幫派頭目之後，扮演的第二個角色）讓她使出看家本領。他的主要戲份出現在新娘的回憶中。塔倫提諾一度想親自幫白眉道人配音，但他沒時間這麼做。

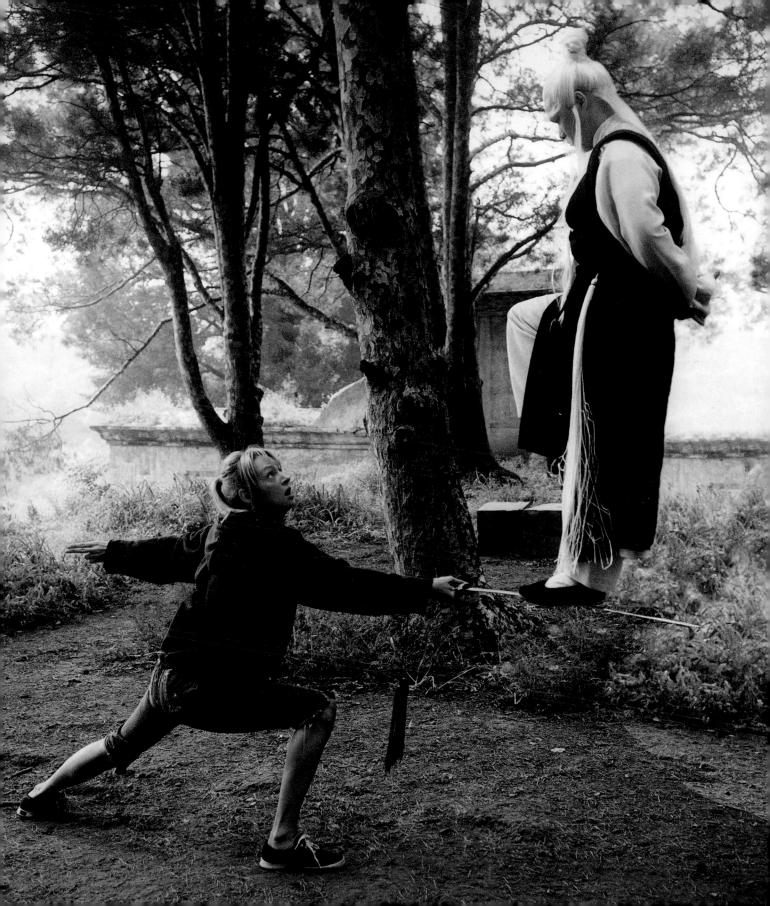

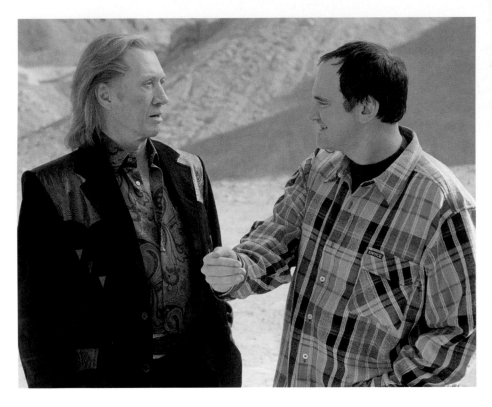

→ | 大衛·卡拉定（飾演比爾）正與塔倫提諾交談。一旦決定把這部超長的劇本拆成兩集，第二集就要跟瘋狂的第一集有明顯的差異。第二集有情感、過去的祕密，還有新娘復仇的後果。

電影《蠢蛋搞怪秀》也擠進了塔倫提諾的參考清單內。他刻意將「加州山毒蛇」艾兒和「新娘」之間的對打，安排在巴德那輛破爛的露營車裡，最後整台車都打爛了。整場戲最精彩的笑點落在，車裡根本沒有足夠的空間讓她們拔出武士刀，第一集流暢的動作變成第二集裡的笑點。但塔倫提諾認為這場戲等同第一集的青葉屋之戰，兩者的規模當然不同，但情緒是相似的。他把這段稱為「殘酷的女人互毆」[23]。艾兒是比爾的新歡，新娘則是他的前任，甚至可以說是他的真愛。

第二集大多是實景拍攝，沐浴在夕陽的餘暉下，顯得更加神祕。「最好的形容方式是，第一集是我受到西方影響的東方電影，也沒有其他更好的說法了。而第二集則是我受到東方電影影響的義大利式西部片。」[24]

▶ 打造比爾 ◀

塔倫提諾剛開始構思比爾這個角色時，覺得比爾看起來就是華倫·比提，但後來他把這位「致命毒蛇暗殺組織」首腦設計成完全不同類型的人。比爾會帶著一把武士刀走進賭場，而同樣配刀的賭場保鑣則會將他攔下，請他把刀留在前檯。華倫·比提讀劇本的時候非常困惑。

「等一下、等等，昆汀。每個人都帶著一把武士刀？」

「對，每個人都有一把武士刀，」塔倫提諾回答。「這部電影的世界就是這樣。」

「喔！所以故事不是發生在真實世界嗎？」比提說。[25]

塔倫提諾告訴他，在這個「電影中的電影宇宙」裡，大家都帶著武士刀。塑造角色時，因為以比提為藍本，所以比爾更像是詹姆斯·龐德，只不過這個龐德是個反派。「比爾這個角色很有意思，他就是殺手界的皮條客，」[26] 塔倫提諾激動地說。但比提最後卻臨陣退縮了（據說是因為對片中的暴力程度越來越不安）。塔倫提諾只好重新塑造和修改角色，為比爾加上另外一種層次的特質，這次的藍本就是大衛·卡拉定。卡拉定最知名的代表作是七〇年代的電視劇《功夫》，劇中他周遊列國，四處打擊犯罪（另一道年輕塔倫提諾的電視主食）。他為比爾帶來一種「更加神祕的特色」[27]，塔倫提諾說。

卡拉定已經過氣一段時間，接下這個角色是因為想試著重振職業生涯。他為比爾這大名鼎鼎的惡棍，帶來了意想不到、哲學性的平衡，讓觀眾差點愛上這個角色。這部電影用最塔倫提諾的武器來作結，也就是對話。比爾是片中唯一在對白中探討流行文化的角色，他在片尾思索超人的存在主義內涵。

他說，超人與其他所有的超級英雄都不一樣，因為脫下了超人裝之後，他還是擁有超能力，克拉克·肯特只是他的偽裝而已（這是另一個塔倫提諾在錄影帶資料館工作時發表的見解）。比爾想讓眼前的敵人相信，新娘和碧翠絲也是一體兩面，她永遠無法逃離她的身份。這樣做的同時，他也表達出自己的冷血：「克拉克·肯特是超人對所

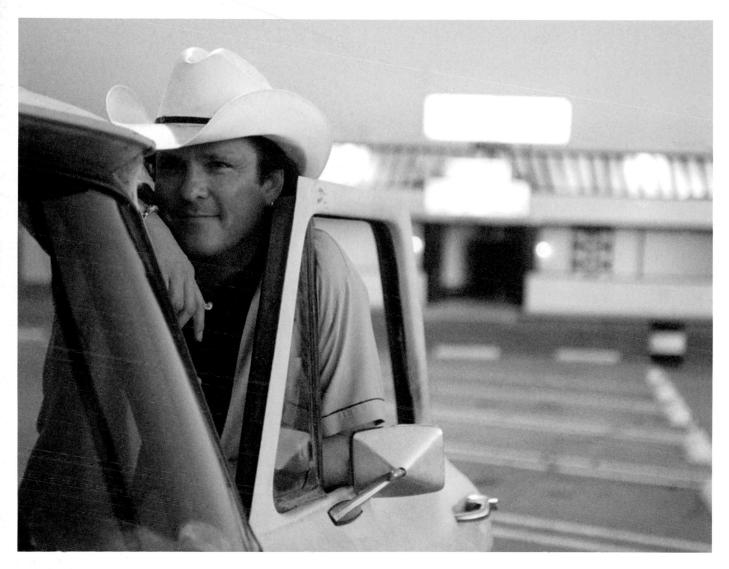

有人類的批判……」[28]

　　塔倫提諾一開始在試寫劇本時，曾經想過要寫成像《鏢客》(Dollars)那樣的三部曲，每部的故事時間相隔十年。後來電影意外拆分成兩集，在宣傳過程中，他提到可能會有第三集，多年後妮琪（「銅頭蛇」薇妮塔的小女兒）長大成人，在接受一番訓練之後，準備找「新娘」復仇。

　　和第一集的大量動作場面相比，第二集不僅節奏改變，人物也有了深刻的情感，上映後廣受好評，甚至重塑了觀眾對第一集的看法。正如《華盛頓郵報》的邁克爾·奧沙利文（Michael O'Sullivan）所言，這是一個「黑暗、苦澀的愛情故事，第一集我們只能略窺一斑，終於在這一集中看到所有細緻的來龍去脈。」第二集在美國收穫了六千六百萬美金的票房，全球則有一億五千兩百萬，兩集都表現得夠好，再次證明了塔倫提諾是個隨心所欲，同時也能取悅廣大觀眾的導演。只是我們也不免有種感覺，他正在努力，甚至有點太過努力，去寫一個過去渾然天成的角色：昆汀·塔倫提諾。

↑｜麥可·麥德森在第二集飾演的「響尾蛇」巴德。對麥德森而言，加入《追殺比爾》的陣容，象徵他在錯過《黑色追緝令》之後，又回到了昆汀宇宙中。他本來要在《黑色追緝令》中重新扮演《霸道橫行》的「金先生」維克，檔期卻被凱文·科斯納的《執法悍將》卡住。

刑房 —————————————————————————— 2007

GRINDHOUSE

這一切都是勢在必行。塔倫提諾和勞勃‧羅里葛茲把他們歡樂、瘋狂的午夜幻想搬到大銀幕上，聯手打造出自己的低成本恐怖類型電影。雙片聯映的廉價恐怖片，向他們最愛的那些墮落的剝削電影致敬。

在《瘋狂終結者》之後，大家開始指責塔倫提諾狂妄自大，這是他第一次真正嘗到失敗的滋味。

雖然日舞九二班已經鳥獸散，但塔倫提諾和羅里葛茲始終高度欣賞對方。德州奧斯汀成了塔倫提諾的「第二個家」[1]，而每次羅里葛茲去洛杉機出差時，塔倫提諾也都會邀請他到他的私人電影院去聚一聚。（後來他們也是在那裡為演員們舉辦低成本恐怖片研習營。）

羅里葛茲一直希望能和塔倫提諾再次合作，於是提出了一個在他腦中醞釀已久的想法。在以3D形式執導《小鬼大間諜3》（Spy Kids）並收穫佳績之後，他一直在思考那些逐漸逝去的觀影體驗，並且非常渴望復興往年低成本恐怖片的雙片聯映。他最初的設想是親自製作兩部片，用低預算拍攝，上映時間也隔開。他想把經典僵屍電影改編成《異星戰場》（Planet Terror），另一部則還未規劃。但後來的某一天，他就忘記了這件事，跑去拍他極度風格化的黑色賣座大片《萬惡城市》。

塔倫提諾確信，以「刑房」（Grindhouse）來代稱低成本恐怖片，最早是由重量級媒體《綜藝雜誌》提出來的。電影史學者則指出，這是名詞源自於一九二〇年代戲院推出的「砍價策略」，他們會在冷門時段提供票價折扣。不過，普遍認為「刑房」專指六〇、七〇年代的廉價電影院，從德州奧斯汀到佛羅里達州的彭薩科拉，都有它們的蹤影。

這類電影院專門為毫不挑剔的觀眾播放各式各樣「刑房」類型的電影，有時是雙片聯映，有時則是三片聯播，題材從恐怖、幫派到裸女都有，也看得到魯斯‧梅耶（Russ Meyer）最知名的大胸女郎電影，還有毒癮片、飆車片、殘酷紀錄片（Mondo film）、吃人片、流行武士片、女性坐牢片等，全都是為了下流而下流的電影。

「人生掌控在你們自己手裡，」[2] 羅里葛茲開玩笑地說。

↑｜塔倫提諾和勞勃‧羅里葛茲這對影癡兄弟出席二〇一〇年威尼斯影展。就算《瘋狂終結者》失利，兩人也一直希望能再次合作。他們都十分熱愛低成本恐怖片風格，也因此激發出驚人的可能性。

↑ | 在拍攝風格化的黑色電影《萬惡城市》之前，羅里葛茲就已經有各式各樣創作恐怖片的點子。羅里葛茲曾為《追殺比爾2》配樂做出貢獻，而塔倫提諾則執導了《萬惡城市》的一個段落，來當作回報。

↑ | 「刑房」電影的傳統，就是要製作各式各樣雙片聯映的海報。事實上這些海報能有效增加「刑房」電影的延伸體驗，但還是沒能吸引到廣大觀眾。

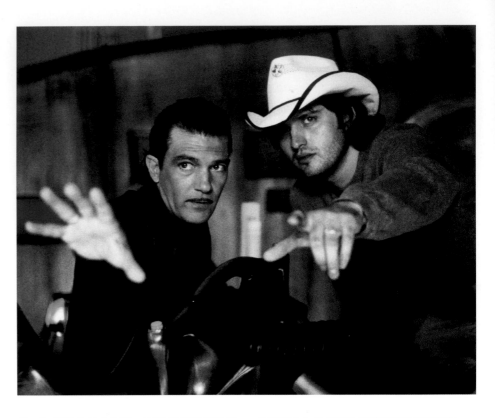

→ | 安東尼奧・班德拉斯和勞勃・羅里葛茲在《小鬼大間諜2》的片場。羅里葛茲和昆汀・塔倫提諾的導演生涯發展差不多，他後來也在德州奧斯汀成立了自己的工作室。不論好壞，他的產值遠比老友還高。

可以保證塔倫提諾能看出超出人類正常計算範圍的類型電影，就像彩虹裡要是還有其他顏色，他也能把每一個找出來。他蒐集了很多「刑房」電影的十六釐米及三十五釐米膠捲，甚至連預告片都有。他會把最好的（或最壞的）作品留下來，等羅里葛茲來加州時看。

▶ 昆汀私人電影院的延伸 ◀

因此，羅里葛茲向兄弟提議，他們應該把之前聯映恐怖片的想法付諸實行，做成「真正的昆汀電影之夜，並且擴大規模，在三千家戲院播映」[3]。這是一個極其大膽的挑戰，把《追殺比爾1》的所有元素都拿來用，放進本土、粗俗的美國背景中，拍成兩部新片。就像是羅里葛茲和塔倫提諾邀請粉絲們到私人影廳和他們一起看這些電影。「不到五分鐘，我們就有完整的構想了」[4] 羅里葛茲說。

刑房電影和塔倫提諾年輕時經常造訪的破爛戲院都已消失在時代洪流中，而他把這個計畫當作是一種對過去的頌歌。

兩人都非常興奮，準備要打造一整個系列的刑房電影，他們可以一直回頭找，嘗試看哪種類型合適。以恐怖片打頭陣最為合理，尤其是羅里葛茲手上已經有三十多頁寫好的殭屍片劇本。

他們會討論劇本、交換筆記，制定新計畫。但羅里葛茲也坦承，更多時候是塔倫提諾建議他修改劇本，而不是反過來。作為共同製作人，兩人在選角上也會彼此商量，他們在羅里葛茲位於奧斯汀的工作室附近拍攝，幾乎共用整個劇組。當然，塔倫提諾還跑去德州和加州的高速公路上取景。

▶ 異星戰場 ◀

與此同時，《異星戰場》已經從原本直白的噁爛殭屍噴汁電影，突變成一部恐怖生化史詩，利用刑房電影手法來影射當時的伊拉克戰爭新聞，講述關於軍事基地洩漏毒氣的故事。有毒的化學物質造成全城感染，曝露在氣體中的人全都變成了噁心的食人殭屍。羅里葛茲想要拍出早期的約翰・卡本特（John Carpenter，《夜霧殺機》〔The Fog〕與《突變第三型》〔The Thing〕的導演）風格，

他甚至會在片場播放電影配樂來製造氣氛。

《異星戰場》的卡司陣容由蘿絲・麥高文（Rose McGowan）領軍，她飾演女主角雪莉，一條腿被殭屍咬斷（她用機關槍來當成義肢，這也是電影標誌性的圖像）。羅里葛茲又找了許多影星助陣，包含喬許・布洛林（Josh Brolin）、佛萊迪・羅利葛茲（Freddy Rodriguez）、麥可・賓恩（Michael Biehn）及傑夫・法漢（Jeff Fahey），布魯斯・威利也有短暫出場。兩位導演大量挪用自己舊作中的元素，將《刑房》的兩部片放入《惡夜追殺令》及《追殺比爾》的世界觀中（與《黑色追緝令》的昆汀宇宙不同），麥可・帕克斯在兩部片中繼續扮演警長厄爾，而他的兒子詹姆・帕克斯（James Parks）演出艾德格一角。瑪莉・薛頓（Marley Shelton）則飾演警長之女，是一位美麗但易怒的醫生，名叫達珂塔，她對病人的態度令人不安。

《異星戰場》首先開拍，羅里葛茲像以

往一樣身兼多職，既是編劇、導演，也是製片、攝影、剪接和視覺特效總監。開拍期間，塔倫提諾也在片場玩得很盡興。他幫忙指導演員，並用他一如既往的熱情來炒熱片場氣氛，還被哄著拿起第二台攝影機，一邊期待著接下來親自拍攝他的《不死殺陣》（Death Proof）。

預讀劇本時，塔倫提諾幫忙讀了一號強姦犯的台詞，最後劇組鼓吹他演出這個角色。他自認已經「失去對表演的熱誠」[5]，但就順勢而為吧。與《惡夜追殺令》裡精神變態的瑞奇相呼應，這次的角色被污染的痕跡更重，最後還蛋蛋融化（是真的），觀眾一看到就大笑不止。

羅里葛茲以高畫質拍攝這部片，後製時再加上噪點、刷淡畫面顏色，並刻意讓音效模糊不清。他認為這部片應該要像「科學怪人」重現，因此復刻出老膠捲的畫質，彷彿在經年累月的播放中磨損。「刑房」電影確實很少有保存完整的膠捲，塔倫提諾收藏的多數底片大多都破舊不堪，就像那些播放B級電影的戲院一樣。「這也是體驗的一部分，」[6]塔倫提諾說。在看《異星戰場》和《不死殺陣》時要像回到陳舊的電影院中，空氣中瀰漫著腐敗的爆米花氣味，還有破舊的絨布椅和花紋俗豔的地板。甚至片中有幾個重要的動作片段（或駭人的性愛場面）不見，製造出底片遺失的效果（以字卡填補），讓劇情斷斷續續的，觀眾只好自行腦補。

《異星戰場》的定位就是一部血肉模糊的電影，如果太嚴肅看待，可能會批評畫面實在太過血腥，並因此譴責參與其中的塔倫提諾。這部片所遇到的難題是，片子看起來粗俗、自爽，彷彿是個只為滿足自己而拍的笑話。我們期望看到塔倫提諾繼續發揮《追殺比爾》的那股熱誠，《異星戰場》卻流露出一股冷漠感，和《追殺比爾》正好相反：這完全是一場惡作劇。

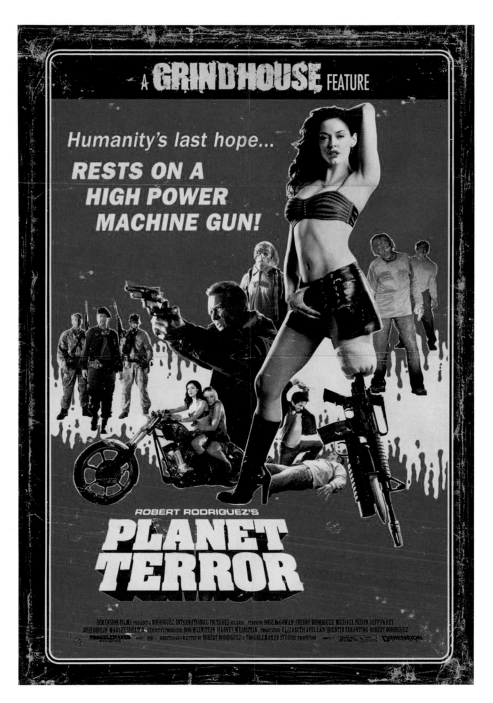

↑｜《異星戰場》的另一張海報，這是《刑房》的第一部，由羅里葛茲執導。這部噁爛噴汁的殭屍電影，在精神與質感上都更接近真正的「刑房」類型電影。

→ | 拍攝時用的斷肢。《不死殺陣》中的特效都是以傳統製作實物來完成的。對塔倫提諾來說,這是一部砍殺電影(slasher film),只不過兇手沒有用刀或斧頭,而是開車殺人。

在《異星戰場》和《不死殺陣》聯映的中場休息時間,還安插了一系列預告片,其實這些預告的電影根本不存在(至少在當時不存在),全是導演的友人們為了好玩而拍攝的。比如,英國導演艾德格·萊特(Edgar Wright)拍了《不要!》(Don't!)的預告,看起來是個超誇張的鬼屋故事,而且聽不到一點英國口音(避免美國刑房觀眾感到困惑)。音樂狂人羅伯·「殭屍」(Rob Zombie)則貢獻了《親衛隊女狼人》(Werewolf Women of the SS,尼可拉斯·凱吉〔Nicolas Cage〕演出「傅滿州」一角)。艾利·羅斯(Eli Roth,《不死殺陣》的卡司之一)拍了《感恩節》(Thanksgiving,菜單裡可不是火雞大餐)。羅里葛茲樂此不疲,又追加一支墨西哥式剝削驚悚片預告,名為《絕煞刀鋒》(Machete),找來丹尼·特瑞歐(Danny Trejo)演出(他覺得特瑞歐就是墨西哥版的查理士·布朗遜〔Charles Bronson〕),後來也在二〇一〇年真的把《絕煞刀鋒》拍出來了)。其中一些場次還播出《攜槍流浪漢》(Hobo with a Shotgun)的預告,這是羅里葛茲舉辦的電影提案競賽其中一部得獎作品,由不知名的加拿大團隊製作(這個發臭的正義流浪漢故事在二〇一〇年拍成長片,由魯格·豪爾〔Rutger Hauer〕主演)。

▶ 砍殺電影 ◀

由於《刑房》系列以恐怖片為主軸,塔倫提諾必須好好考慮究竟要拍哪一種類型的恐怖片。他不久前才又把手裡的「砍殺電影」[7]全部看了一遍——這可不是無聊的誇飾法,他經常這樣做,看遍所有類型的片子——做決定並不難。「砍殺電影是合理的恐怖片次類型……」他堅稱,並說他一定要拍出「屬於自己的荒謬版」[8]砍殺電影,就像他用《霸道橫行》來重新定義劫盜電影那樣。他之所以喜歡砍殺電影,是因為這種類型本身具有一定的限制:每部片基本上都是一樣的,但這也讓它們成為一個能承載各種隱喻的完美容器,只不過遵循著相同的架構而已。

一開始,他想把種族衝突融入這部砍殺電影裡,他的早期作品經常觸及這個主題(也是《決殺令》的核心)。故事裡,一群歷史系女學生前去參觀老南部的農地,結果被一個老黑奴的鬼魂設局姦殺,這個鬼魂叫做絞肉機喬迪,因為曾打敗過魔鬼而受到詛咒

（想當然會由山繆·傑克森演出）。「你怎麼能不站在黑奴這邊呢？」[9] 塔倫提諾樂歪了。但接著，他又開始覺得這樣太老套。

後來他和一位特技替身演員聊天，對方告訴他，如果要拍一場車禍「倖存」[10] 的戲，片酬大約是一萬美金，就算是正面對撞，車上的演員也會確保自己毫髮無傷。

「如果讓主角開車呢？」他不禁想著。「如果他是開車跟蹤一群結伴出遊的女孩呢？」[11] 於是，他決定要寫一個特技演員的故事（他的事業每況愈下），主角有一輛防

撞擊汽車，專門製造「事故」來屠殺女性，藉此獲得性快感，性快感正是這種次類型電影必備的主題。「他就是要強姦和謀殺，」[12] 塔倫提諾總結道。

他讓一部砍殺電影披上電影史的外衣：一場漫長、曲折的精彩汽車追逐戰寶庫。

「《霸道橫行》之後，這是我第一次一有靈感，就坐下來就寫個不停，」[13] 塔倫提諾說。這種衝動的本能讓他十分興奮，從一張白紙到完整劇本只花了四個月的時間。他破壞了砍殺電影的規則，創造一部女性賦權元

素和汽車剝削電影元素幾乎同樣多的片，而且不會虛偽、低劣或乏味。

↑｜勞勃·羅里葛茲在奧斯汀片廠和周邊拍攝他的刑房史詩。雖然使用當時最先進的數位攝影機拍攝，但他在後製加上了許多效果，讓畫面看起來因膠卷放映太多次而出現刮傷、扭曲。

↑｜《不死殺陣》裡兩群女孩的其中一群。照片正中央身穿紅色 T 恤的是艾利・羅斯，他也是一位導演，不僅客串了這部片，還拍攝了一支名為《感恩節》的偽預告片。後來，他又演出《惡棍特工》的其中一角。左邊的自動點唱機是塔倫提諾自己的收藏品。

片中有兩群女孩，第一群包含席妮・波蒂爾（Sydney Poitier）、凡妮莎・費麗托（Vanessa Ferlito）、喬登・蕾德（Jordan Ladd）和馬茜・哈里爾（Marcy Harriell），第二群則有柔伊・貝爾（Zoë Bell）、翠茜・索姆斯（Tracie Thoms）、蘿賽李奧・道森（Rosario Dawson）及瑪麗—伊莉莎白・文斯蒂德（Mary-Elizabeth Winstead）；而蘿絲・麥高文也從《異星戰場》穿越過來成為第一位受害者，和前一部片中的形象完全不同。女孩們就都像現實生活中一樣，輕鬆地

談天說地。《不死殺陣》裡的台詞非常多，就算跟塔倫提諾的其他作品比起來也算是非常多話。只見女孩們嘰嘰喳喳地說個不停，一開始在家裡聊天（波蒂爾躺在沙發上，上方掛著碧姬・芭杜〔Brigitte Bardot〕的巨幅照片），接著到沃倫酒吧裡聊，酒保（塔倫提諾另一次真心的客串）為她們端上好幾杯夏翠絲酒。至於自動點唱機，則是從塔倫提諾洛杉磯的家裡運過來的。

過去五年間，塔倫提諾常跟好幾群的姊妹淘混在一起，是裡頭唯一的男性。他覺得

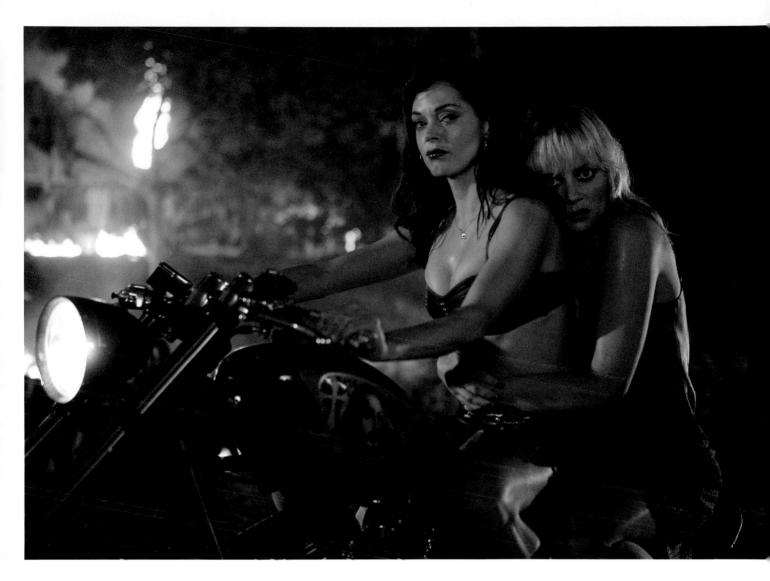

女生這樣成群結伴的感覺很棒，不像男人總是愛相互競爭。「終於找到機會把她們說過的趣事寫進台詞裡，」他承認。「有幾個角色也是以特定幾個女孩為原型。」[14] 他不想讓這些女孩說起話來像之前的角色一樣老派，也不打算讓她們講一堆過時的流行文化典故。他希望她們更加真實，會爭妍鬥豔、咒罵男人，並自信地展現自我。不過，她們卻沒能像他過去作品中的角色一樣擁有獨特的性格。

▶ 不按牌理出牌 ◀

費麗托飾演的「蝴蝶」，是顛覆砍殺電影慣例的經典角色。塔倫提諾說，這部片中的一切都在表示她將會是「活下來的那一個」[15]：她是同儕間的怪咖，能察覺到替身演員邁克的不對勁，還看到了他的車。接著，塔倫提諾卻讓劇情急轉直下，她在一場恐怖的正面撞擊中死去（這是他拍過的最殘酷的場面之一，先是正常播放一次，接著倒

帶，用慢動作畫面展現每個女孩是怎麼痛苦慘死的）。就算我們早已有心理準備，畢竟這是「刑房」電影，但目睹的當下還是極其駭人，並且更難預料導演的下一步，《異星戰場》裡的那股惡趣味，在《不死殺陣》中已經煙消雲散。

↑｜雪莉（蘿絲·麥高文）和達珂塔醫生（瑪莉·薛頓）坐在重機上拍攝《異星戰場》宣傳照。麥高文是唯一一位在兩部電影中扮演同一個角色的演員。

忠於昆汀式的精神，《不死殺陣》故事背景雖是現代，但他把這部片當成他會在七〇年代製作的電影，當時的驚悚片還不算太成熟，比如《蜜糖綁架者》（The Candy Snatchers，一名受虐的自閉症男孩目睹少女被綁架），或者《梅肯縣邊界》（Macon County Line，警長追捕殺害他妻子的遊民）。沒多久後，羅里葛茲聽說塔倫提諾準備邀請寇特・羅素（Kurt Russell）來擔任特技演員邁克一角，簡直興奮極了。塔倫提諾本來一度考慮要找米基・洛克（Mickey Rourke），他很喜歡洛克在《萬惡城市》中的演出（私下交情也很好）。但羅素畢竟是

約翰・卡本特的御用撲克臉男主角，主演過《突變第三型》和《紐約大逃亡》（Escape from New York）等作品。「就像他藏在我眼皮底下」塔倫提諾回憶道。「我只覺得，『老天，沒什麼好想的，我就是要他來演』！」[16]

塔倫提諾也看重羅素的演藝經歷，他從童星出道，職業生涯並不順遂。「寇特還有一個很棒的地方，就是他能反映出特技演員邁克的經歷。他是一個專業演員，待在這個行業裡很久了，他演過許多電視劇，像是《灌木牧場》（The High Chaparral）和《追跡者》（Harry O），他跟他媽的每個人都一起工作過，我說真的。所以他會知道邁克的

生活會是什麼樣子。」[17]

甚至，羅素本身就很熟悉片中那兩台殺人車款，一輛是一九七〇年代的雪佛蘭Nova，另一輛則是一九六九年的道奇Charger。所有元素到位後（前一個小時就會先惹惱刑房電影全盛時期的老觀眾），《不死殺陣》準備跟上《追殺比爾》的腳步，成為一部動作電影。

讓真正的特效演員扮演自己（假設附近剛好有電影拍攝工作），藉助索姆斯與貝爾（在《追殺比爾》擔任鄔瑪・舒曼的動作替身）的身份，塔倫提諾得以用最真實的方式來拍攝（不需要特效）。貝爾把自己綁在七

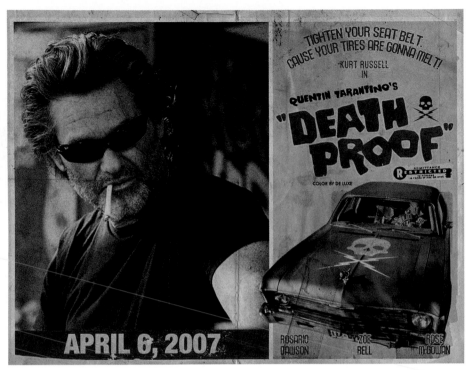

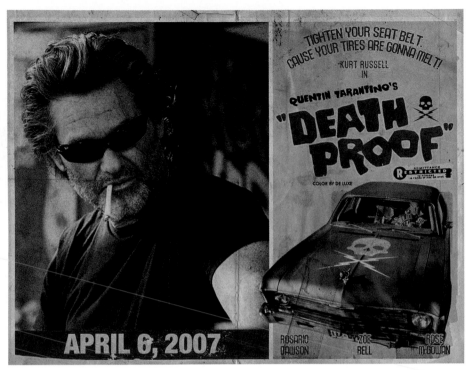

←｜汽車屠殺場面。塔倫提諾一直想拍一部經典飆速電影，也想嘗試砍殺片，於是用《不死殺陣》來將兩種電影類型結合起來。

↑｜寇特·羅素主演《不死殺陣》的另一版海報。某方面來說，塔倫提諾其實是在打破自己的規則，用毫不做作的手法向砍殺電影致敬，這部片其實更像是「塔倫提諾的電影」，而不是「刑房電影」。

○年代的道奇 Challenger（經典飆速電影《消失點》〔 Vanishing Point 〕使用的車款）引擎蓋上玩起特技，最後被邁克從後方開車連番追撞。

▶ 影評質疑，觀眾不買單 ◀

《刑房》系列於二〇〇七年三月二十六日首映，影評紛紛表達了他們對這系列的疑慮。《芝加哥太陽報》（ Chicago Sun-Times ）的羅傑·埃伯特一直是塔倫提諾的擁護者，

這次卻認為《刑房》「不會成為這兩位導演的經典作品」。跟《追殺比爾1》（甚至剝削元素都比它們更多）不同，不清楚這兩部片是要當成刑房風格電影，還是在搞笑模仿刑房風格而已。

兩位導演的本意確實是想讓觀眾參加這種電影的慶典，但這預設了觀眾跟他們對電影的愛好要在同一個波段上。電影中充滿了自我陶醉，很少考慮到觀眾的看法。《異星戰場》除了恐怖的噴汁場面之外，顯得極其空泛。《不死殺陣》看起來稍微好一點，但三小時十一分鐘的片長，使得這部致力復古的刑房電影，很快就失

去了古怪的吸引力。甚至有人認為，塔倫提諾和羅里葛茲拍這些譁眾取寵的電影，是對自身才能的不負責任。「就某種程度來說，對俗氣的東西進行充滿愛意的再創作，跟原作也沒有什麼不同」《紐約客》雜誌影評人大衛·鄧比（ David Denby ）諷刺地寫道。「就算是後現代主義的噴血場面，也一樣是濕答答、黏糊糊和整片鮮紅的吧。」

一些忠實粉絲盡責地參與這場盛會，在影廳裡隨著劇情起伏拍手叫好（很需要觀眾參與）。但塔倫提諾懊惱地承認，也只有一個星期五晚上反應熱烈而已。他以為自己熱

愛的東西會引發廣大共鳴，這次卻落空了。他們的午夜嘉年華大夢初醒，美國票房總共只有兩千五百萬美金（預算六千七百萬——矛盾的是，看上去廉價的所有東西都並不便宜）。得重新思考國際發行策略。

米拉麥克斯影業的計畫是，在沒有「刑房」電影傳統的國家，兩部片分開上映，也不會進行雙片聯映，而會播出比較長、比較中庸的版本（刪除所有膠捲丟失或損毀的特效）。他們還把兩部片做成了三部，分別是長版的《異星戰場》和《不死殺陣》，以及混合版的《刑房》。因為本土票房失利，這三部片在不同的海外區域也有不同的銷售方式，甚至在某些地方只發行DVD，被挪揄了許久。

塔倫提諾不完全反對調整計畫。《不死殺陣》擺脫了噱頭的束縛，可以輕鬆地恢復成正港的昆汀式電影，他也承認自己其實根本不想為了雙片聯映的形式而刪減篇幅，簡直要費盡心思才能符合片長限制，甚至不得不「破壞敘事結構」[18]，感覺完全不對勁。海外的完整版本新增了二十七分鐘（包括「丟失」的大腿舞片段），並被標示為塔倫提諾的第五號作品，一如他的四部前作，是一部機智、角色驅動的類型改編作，和愚蠢胡鬧的《異星戰場》完全不同，諷刺路線並不適合塔倫提諾。

他甚至選擇讓這個版本在坎城首映，聽見那些身穿晚禮服與燕尾服的觀眾們在影廳裡放聲尖叫，他高興極了。

← | 塔倫提諾和寇特·羅素討論他所飾演的特技演員兼殺人魔邁克。仔細看會發現，塔倫提諾穿著訂做的「刑房」T恤，上面印有羅里葛茲和他的名字縮寫「RR/QT」，字體則是搖滾樂團AC/DC風格。

↑ | 佛萊迪·羅利葛茲飾演《異星戰場》的男主角，名叫雷，正設法逃出失火的醫院。羅里葛茲用《刑房》向他崇拜的恐怖片導演約翰·卡本特致敬，而《不死殺陣》找來卡本特的御用男主角寇特·羅素演出，也再次顯示了他們對卡本特的熱愛。

YOU MIGHT FEEL A LITTLE PRICK.

ROBERT RODRIGUEZ'S
PLANET TERROR
APRIL 6, 2007

← | 在這兩部高概念（high-concept）聯映片敗陣之前，羅里葛茲和塔倫提諾本來認為《刑房》是一個有潛力的長期計畫，他們可以每隔幾年就回來拍一個新的次類型。

→ | 塔倫提諾的宣傳照，他在《不死殺陣》中客串演出酒保沃倫，正將夏翠絲酒倒入一個靴子形狀的玻璃杯中。這兩部片在海外拆分上映後，塔倫提諾就非常高興地讓《不死殺陣》加長版在坎城影展首映。

> 「當你的評價遭到質疑時，
> 就算你拍出三部好片，
> 也無法抹煞一部平庸、老套、
> 沉悶而疲軟的爛片。」
>
> ──昆汀·塔倫提諾

「《刑房》讓我上了一課，以後我盡量不會再犯類似的錯誤。我和勞勃·羅里葛茲都很習慣以自己的方式，走在各種奇怪的道路上，觀眾也都會跟著走。所以我們開始以為，他們會追隨我們到任何地方。《刑房》證明了事實並非如此，但還是值得一試。不過如果我們早一點知道大家其實沒這麼感興趣，結果應該會更好。」[19] 現在回頭看，塔倫提諾認為《不死殺陣》是他最沒有聲量的作品（這有點不公平）。當然，

這是相對來說。「如果這就是最糟的狀況，那我可以接受，」[20] 他回憶道。但越來越多人開始認為，他根本不是點石成金的電影金童，而這也證明了大家希望他的職業生涯不要淪於平庸。他希望自己能履行拍十部片的承諾之後退休。他害怕他的才華會逐漸消失，最後的幾部片會讓影評搖頭嘆氣。「當你的評價遭到質疑時，就算你拍出三部好片，也無法抹煞一部平庸、老套、沉悶而疲軟的爛片。」[21]

他開始暗示，拍完十部電影之後，他就要結束自己的導演生涯。

「我不打算到老了還在拍片，」他坦承。「我真的不想當個老導演。我希望很久以後，當那些還沒出生的年輕影迷看到我的作品時，會像我十四歲那年發現霍華·霍克斯一樣震撼。」[22]

如果是這樣，那麼他的職業生涯已經走到半路了。

早在錄影帶資料館的日子裡，這幫人每次聊到最喜歡的二戰男性出任務電影（men-on-a-mission movies）──這是經典的電影次類型，包括《決死突擊隊》（The Dirty Dozen）、《六壯士》（The Guns of Navarone）等名作；這兩部之外，昆汀·塔倫提諾必然會特別強調，還有一大堆被忽視的好片──他們都會以「火箭列車大爆炸電影」（Inglorious Bastards movies）一詞籠統概括。

　　這個詞是向義大利導演恩佐·卡斯特拉里（Enzo Castellari）的《火箭列車大爆炸》（Inglorious Bastards）* 致敬，在他們眼中，這是其中一部偉大的作品。由黑人剝削電影的代表明星佛瑞德·威廉森（Fred Williamson）主演，這部一九七八年上映的義大利式戰爭片（macaroni combat，次類型中的次類型）＊講述一票意外逃過軍法制裁的軍人，以非比尋常的方式替戰爭貢獻一份心力。

　　繼《黑色終結令》之後，在懷舊之情的驅使下，塔倫提諾買了卡斯特拉里這部片的版權，想借用這個故事，以某種方式改寫，看看故事人物能帶他到哪裡。他常公開表示，在自己的待拍電影列表上，男性出任務的電影是優先從事的項目。擺弄類型一直都是他創造力的基石，但《黑色終結令》和《追殺比爾》隔了六年之久，多少正是因為他忍不住一直在寫「一群傢伙出任務的事」[1]。最後寫成一部超龐大的小說，而不是一部電影，情況很像多年前的《大道》：五百多頁長，內容足以拍成三部片。

　　他坦承自己靈感大爆發，不斷想出新點子、新角色和翻轉常規的新變化，並開始擔心電影是否不足以容納他的視野。拍完《追殺比爾》（這部勉強塞進兩部電影的作品）後，他開始考慮將劇本拍成迷你影集。

　　「我原本打算依照原著，講一群美國軍人上軍事法庭審判、被處決之前，於押解過程中幸運逃脫的故事。這會是我繼《黑色追緝令》後第一個原創劇本。」[2]

* ──《火箭列車大爆炸》是台灣當年上映的片名，英文片名 The Inglorious Bastards 意思為「無恥的混蛋」，《惡棍特工》的英文片名 Inglourious Basterds 出自於此，但拼字稍有出入。

＊ ──俗稱通心麵戰爭片，泛指一九六○年代中期起，由義大利人製片、執導的戰爭電影。取名方式呼應義大利西部片（俗稱義大利麵西部片，指一九六○年代中期起，由義大利人製片、執導，在歐洲拍攝以美國西部為背景的電影）。

BO SVENSON FRED WILLIAMSON
THE INGLORIOUS
BASTARDS

ANOTHER WORLD

↑｜《火箭列車大爆炸》的海報。這是一部男性出任務的義大利式戰爭片，塔倫提諾一度考慮以自己的風格重拍，只是最後走出了專屬於他自己，迂迴、拼字錯誤的《惡棍特工》路線。

← | 前頁：塔倫提諾撰寫他的二戰長篇鉅製時，曾想過自己或許能演艾多·雷恩這個角色。雷恩有一半的阿帕契血統，是惡棍特工的頭頭。不過，一旦設想了布萊德·彼特來演雷恩，這個角色就非他莫屬，不可能有其他人選。

→ | 惡棍特工三人組——山姆·萊文 (Samm Levine)、提爾·史威格 (Til Schweiger)、伊萊·羅斯。塔倫提諾想強調，這幫報復心強烈的小隊不只是猶太人，而是能為所欲為的猶太人——有整個美國替他們撐腰。

▶ 猶太人的復仇劇 ◀

後來因緣際會，他與身為法國導演的朋友盧·貝松 (Luc Besson) 共進晚餐，談到各自的未來規劃。聽到塔倫提諾可能潛逃到電視圈，盧·貝松嚇傻了。盧·貝松向他抱怨，他是少數幾位會讓自己想看電影的導演。這番話說到昆汀的心坎裡——電影殿堂的神聖性不容侵犯，於是他起心動念，開始思考把手稿縮成一部電影的方法。

重新爬梳創作的中心思想後，另一個點子逐漸成形。他表示：「我有了一群美籍猶太人復仇的想法。」[3] 並跟猶太朋友講了這個點子：一群變節的猶太軍人深入敵營，主動出擊對抗納粹。他在試水溫，看能進行到什麼樣的程度。結果朋友都舉雙手贊成——我們也要參一腳，怎麼報名？

接著出現的，便是塔倫提諾其中一部最大膽、最刺激的電影。這部電影確定了一件事：他不只是九〇年代初如龐克一般的熱潮中，有名無實的領袖而已。推出《追殺比爾》與《刑房》後，有人開始懷疑，塔倫提諾是否變得只會重複消費自己的名氣，無法更上一層樓。然而，《惡棍特工》甚至超出米拉麥克斯影業最樂觀的預估，創下全球三億兩千一百萬美元的票房，成為他最賣座的電影。

塔倫提諾曾暗示，自己或許哪天會重拾最初的構想，回頭拍自《惡棍特工》衍生出來、重新命名為《殺手烏鴉》(Killer Crow)

的劇本。順帶一提，《惡棍特工》的英文刻意拼錯，要嘛就是（因為塔倫提諾糟糕的拼寫能力，而這個拼法好笑到他覺得應該保留，）一種與原作有所區隔的方式；要嘛就是像《霸道橫行》片名的意涵，是一種他不願意解釋的藝術表現手法。難道你會問畢卡索為什麼以某種特定的方式用筆嗎？

現在目標明確，故事人物也開始讓他想到該由哪些演員來演。他明白，每個角色都得找到最完美的人選。

塔倫提諾一度盤算自己來演惡棍特工的頭頭，中尉艾多·雷恩 (Aldo Raine，他擁有原住民血統，出身鄉下的背景便是拿自己開玩笑)。但隨著劇本發展下去，他得承認，艾多長得比較像布萊德·彼特。其實，艾多根本就一臉布萊德·彼特的樣子。他之前曾和布萊德·彼特見過面、表達對彼此的欽佩之情及合作意願（當然，布萊德·彼特已淺嚐塔倫提諾的世界觀，在《絕命大煞星》

裡飾演成天癱在沙發上的嗑藥浪子），但仍須等待天時地利人和。當塔倫提諾只能想到布萊德·彼特來演，便知道自己麻煩大了。

▶ 一夜敲定布萊德·彼特 ◀

排演開始前，塔倫提諾有一個月的時間敲定男主角，而他很肯定，這位據說極為挑剔的超級巨星，一定老早在行事曆上排好三部片等著演出。他埋怨：「所以我原本覺得一定會被拒絕。」[4] 結果卻出乎意料，布萊德·彼特喜歡保留一點彈性，正就是為了這種意想不到的機會。

布萊德·彼特重申：「到頭來，電影是導演的表現媒介。」[5] 而像塔倫提諾這種導演很稀有。

之後的某天晚上，兩人在布萊德·彼特

The Greatest High Adventure Ever Filmed!

COLUMBIA PICTURES presents

GREGORY PECK | DAVID NIVEN | ANTHONY QUINN

in CARL FOREMAN'S

THE GUNS OF NAVARONE

co-starring
STANLEY BAKER · ANTHONY QUAYLE · IRENE PAPAS · GIA SCALA and JAMES DARREN

Written & Produced by CARL FOREMAN | Based on the novel by ALISTAIR MacLEAN | Music Composed & Conducted by DIMITRI TIOMKIN | Directed by J. LEE THOMPSON | A HIGHROAD PRESENTATION | COLOR and CINEMASCOPE

↑｜傑李‧湯普遜 (J. Lee Thompson) 一九六一年執導的成名作《六壯士》，被視為男性出任務電影這個次類型的代表。這部片描繪了一幫人，彼此差異甚大卻各個身懷絕技，他們深入敵營，執行風險極高的任務。

*──有些美國原住民有剝敵人頭皮的習俗。

法國的莊園喝酒、分享彼此的故事。不管布萊德‧彼特能否確切指出他何時答應演出，隔天一早醒來，他就成了艾多‧雷恩。

雷恩這個角色的出現，其實早於《惡棍特工》。甚至早在《霸道橫行》之前，就在塔倫提諾的想像中徘徊。等到他寫二戰史詩故事時，手邊早已有雷恩完整的背景故事（他筆下很多主要的角色都是同樣的情況）。「艾多曾在美國南方對抗種族主義，」塔倫提諾解釋，「打二戰之前，他在對抗三 K 黨。」[6] 艾多擁有一半的阿帕契原住民血統，塔倫提諾藉此連結上了美國原住民的種族滅絕。「艾多是印地安人後裔這件事，」他重申，「是我整體構想中很重要的一部分。」[7] 艾多和他的手下曾血淋淋地割下敵人的頭皮*，塔倫提諾直接拍出這個駭人的過程。

不過，艾多帶領的這幫人都是由復仇心切的猶太人組成。和《追殺比爾》一樣，這部塔倫提諾的新片一部分講的是喧鬧、刺激、狂暴的復仇行動；《刑房》那粗魯狂放的感覺也還沒消失。這部片同樣少不了典型的昆汀式主題：專業精神、忠誠、背叛、種族和暴力的代價。

有布萊德‧彼特主演是一大賣點，不過《惡棍特工》更算是由幾位戲份差不多的主要角色一同撐起的電影，角色各自的故事支線在五個章節裡巧妙交錯。讓布萊德‧彼特驚豔的是，這部片很類似《黑色追緝令》，感覺更像一部小說，藉由特定幾個場景（通常是角色坐在桌邊對戲）緊湊地串在一起，但又沒有小說大篇幅、公式化的背景交代。根據塔倫提諾的描述，這個冒險動作故事要到最後兩個章節才迅速展開行動，而靠著直覺劃分的前三章（前兩章幾乎維持十年前寫的內容）則用來介紹三位截然不同的主角：雷恩與他那幫剝納粹頭皮的狂熱夥伴；逃跑成功的猶太人蘇珊娜（Shosanna）和她位於巴黎的電影院；對自身的機智狡黠由衷佩服的猶太終結者漢斯‧藍達 (Hans Landa) 中校。

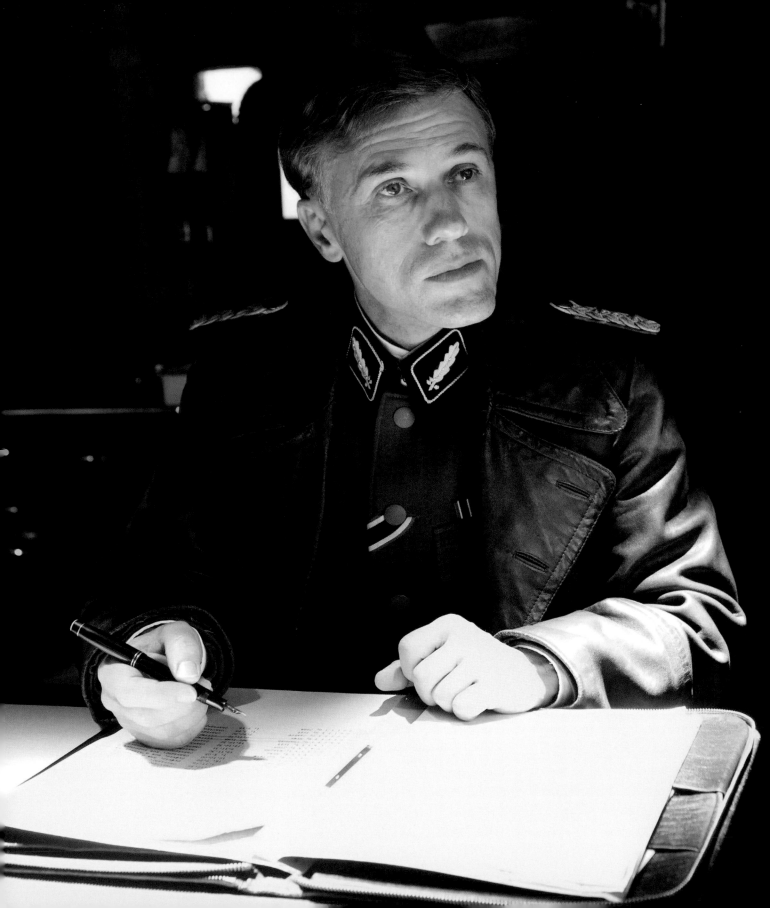

← | 要找到合適的演員，完美飾演狡猾、雄辯、奸詐的藍達中校，是這部片不可或缺的一部分。克里斯多夫·沃茲走進門之前，塔倫提諾差點要放棄拍攝整部片。

→ | 在《惡棍特工》德國拍片現場的塔倫提諾。這位導演決心不要將他的作品困在令人窒息的歷史片框架中，不想拍得像之前的戰爭片、納粹大屠殺電影一樣。他受到戰時政宣電影的風格影響，那些電影刻意拍成刺激的冒險故事。

► 尋找藍達 ◄

找到完美的藍達，甚至比找到恰如其分的雷恩還更要緊。塔倫提諾知道，在他創造的角色中，藍達是其中一位最棒的角色。除了脫胎自好萊塢電影裡溫文儒雅的納粹角色（喬治·桑德斯〔George Sanders〕和克勞德·雷恩斯〔Claude Rains〕飾演的納粹形象是代表），藍達也和《黑色追緝令》裡的朱爾一樣擁有典型的昆汀式特質，喜歡拐彎抹角地長篇大論，把時間花在講究每個音節，好像在細細咀嚼其中的滋味。塔倫提諾將藍達寫成了精通多國語言的天才、冷血又自以為是的傢伙；而飾演藍達的演員也得是個語言天才，好講出那些台詞。但幾乎找遍德國所有演員來試鏡，藍達遲遲沒有現身。如果還是找不到，塔倫提諾甘願放棄整部片。

接著，意外的好運讓克里斯多夫·沃茲（Christoph Waltz）走進塔倫提諾的生命裡。

沃茲在維也納出生，從德國劇場界一路往上爬，之後在德國影視圈有穩定的發展，但在英語電影中尚未有大放異彩的表現。而塔倫提諾、藍達、《惡棍特工》這三個組合，之後便替沃茲贏來一座奧斯卡最佳男配角獎，以及進軍好萊塢的門票。之後他的演藝事業蒸蒸日上。塔倫提諾堅持，一切都是為了故事角色。正是故事角色迫使他改造演員的職涯，而在這次的情況下，則是打造一段全新的職涯。試鏡時，沃茲以那吸引力十足、充滿節奏感的表演方式，優雅輕盈地演了兩場戲（他就像充滿貴族氣息的克里斯多夫·華肯）。塔倫提諾開心得不得了。等沃茲一離開，他轉向班德，咧嘴露出那古怪不對稱的笑容，說道：「我們有電影可拍啦！」[8] 兩人擊掌歡慶。

塔倫提諾為所有演員上了電影課，帶他們領略二戰電影的細節與精髓。梅蘭妮·羅宏（Mélanie Laurent）飾演蘇珊娜（這是繼《黑色終結令》的賈姬·布朗後，塔倫提諾最樸素的角色）。對羅宏來說，這不僅代表有一串電影她應該找來看，也代表塔倫提諾認為有特定幾部是蘇珊娜最愛的電影。片中，蘇珊娜的巴黎電影院將替一部新拍好的德國政宣電影舉辦首映會，進而有機會重擊納粹，因為希特勒及納粹的大人物都會出席。這部虛構的政宣電影《祖國的榮耀》（Nation's Pride）由塔倫提諾的導演朋友伊萊·羅斯執導，拍成一部首尾完整的短片；伊萊·羅斯也傳神飾演《惡棍特工》裡揮舞棒球棍的特工唐尼·唐諾維茲（Donny Donowitz）。

藉由混合真實的歷史人物（片中也短暫出現了羅德·泰勒〔Rod Taylor〕飾演的英

↑ │ 由法國演員梅蘭妮·羅宏飾演、成功逃脫納粹追捕的
猶太少女蘇珊娜，背景襯著可鄙的卐字。她臉上兩道
還沒推開的腮紅，暗示著美國原住民出戰前塗在臉上
或身上的塗料，塔倫提諾藉此悄悄連結了二戰與美國
原住民的大屠殺。布萊德·彼特飾演的雷恩也具有阿
帕契人的血統。

國首相邱吉爾）和虛構的故事角色（還有熟
悉的山繆·傑克森旁白），塔倫提諾又再次
越界，熱切打破既有的框架（話說回來，所
有戰爭電影多少不都如此？）。

如果布萊德·彼特對跳上這班失控的列
車有什麼疑慮的話，比起這部片的倉促拍
攝，他更擔憂電影結尾的調性。真的要改變
歷史走向嗎？這麼做能全身而退嗎？他能想
像會有多大的反彈。

▶ 殺死希特勒的平行世界 ◀

塔倫提諾解釋，開始創作故事時，角色
也啟程上路；作者跟著角色一路往前走時，
沿路一定會遇到許多障礙。「對這部作品來
說，」他表示，「其中一個大路障就是歷史本
身。」[9] 布萊德·彼特很放心，知道導演有
做足二戰相關的功課，不管是電影層面的
（這當然），還是史實層面的（他對二戰的細
節小事知之甚詳）。所以如果他的電影輕率

地處理史實,那也是極度充滿自覺的行為。儘管如此,對於電影最後在燃燒的電影院中殺掉希特勒(及納粹高官)的安排,塔倫提諾也和其他人一樣驚訝。

他承認:「這並不是這部電影最初的構想。」[10] 但這是跨過路障的唯一辦法。當時他寫了一整天,一如往常用手寫,並從他的唱片收藏中,翻找能激發靈感的音樂(主要是他的音樂之神顏尼歐·莫利克奈〔Ennio Morricone〕的作品),同時思考著史實帶來的各種麻煩。「最後我抓了枝筆,找了張

紙,寫下:『就他媽的把他幹掉。』我把這張紙放在床頭櫃上,好第二天起床就看得到,等我睡一覺以後,看看這還是不是個好主意。我看著這張紙,來回踱步了一會兒,跟自己說:『沒錯,這個是好主意。』」[11]

他自然早就知道電影界的先例:有部一九四二年的政宣驚悚片叫《懸賞希特勒——死活不論》(Hitler–Dead or Alive),一位有錢人提供一百萬美元要希特勒的命,三名罪犯便想了個計畫要宰掉這位元首。「這是一部古怪的電影,起初很嚴肅,後來

很搞笑。這幫歹徒抓到希特勒,接著開始痛毆他時,實在大快人心。」[12]

↑ | 唐尼·唐諾維茲中士(伊萊·羅斯)和中尉艾多·雷恩(布萊德·彼特)正要剝一位納粹軍人的頭皮。《惡棍特工》是個強而有力的宣示,表明塔倫提諾隨著年紀增長,變得更加大膽。他以前在割耳朵的橋段轉開鏡頭,這次則血淋淋地拍出剝頭皮的過程。

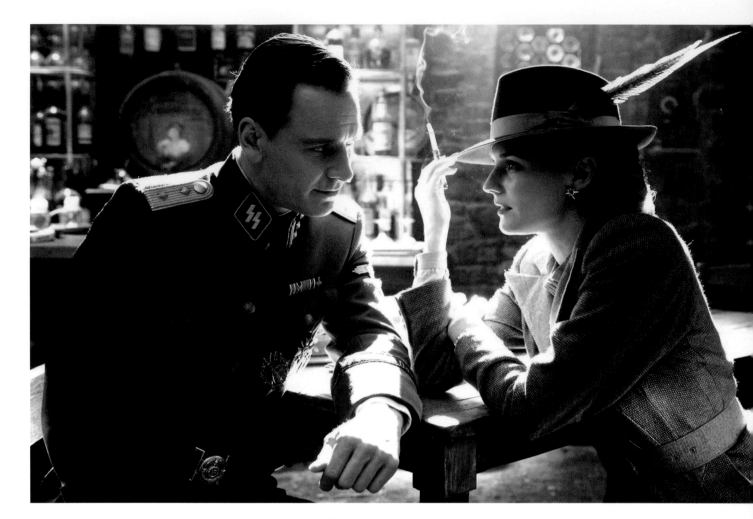

為了拍出自己對追殺希特勒這個次次類型的詮釋，而不是呈現他過去所知、一般男性出任務電影的主流元素，他埋首研究一九四〇年代的政宣電影，這些電影多由移民美國的電影巨匠執導，例如弗列茲·朗（Fritz Lang）的《追捕》（*Man Hunt*）、朱爾斯·達辛（Jules Dassin）的《法蘭西小姐》（*Reunion in France*）、尚·雷諾瓦（Jean Renoir）的《吾土吾民》（*This Land Is Mine*）。讓他驚訝的是，這些電影製作的當下，二戰還在打，世界還籠罩在納粹的陰影之中。「但這些電影充滿娛樂性，很有趣，詼諧又幽默……這些片可以是刺激的冒險故事。」[13]

這是一種形式的反抗。

▶ 用電影匡正歷史錯誤 ◀

此外，《惡棍特工》不只是一部描繪希特勒之死的電影，結尾那場大快人心的大屠殺發生在電影院裡（很難得有電影呈現了膠卷如何穿過放映機的路徑），而膠卷則是致死的手段（蘇珊娜利用極度易燃的膠卷將電影院燒掉）。可以這麼說，電影在匡正歷史的錯誤。這是塔倫提諾之前就約略提及的主題：《追殺比爾》中，唯有新娘搬演武打片的老規矩，才能撥亂反正；《不死殺陣》裡，需要特技演員小組——真正的電影特技演員在飾演特技演員——才能終結殺手的暴行。

我們也會在《惡棍特工》裡看到艾奇·希考斯（Archie Hicox），他戰前是個影評，之後成為臥底的英國特務，有著方正突出的下巴，熟悉德國電影。（希考斯由出色的麥可·法斯賓達飾演，他接替原本的人選賽門·佩吉〔Simon Pegg〕。）

隨著拍攝持續進行，布萊德·彼特不僅愛上了角色及劇組不合常理的自負，也著迷於這部片宣洩情緒、釋放情感的淨化力量。《惡棍特工》幾乎就是其中一部故事發生在平行宇宙、時間運行偏離常軌的科幻電影。

繼《追殺比爾》與《不死殺陣》，氣勢浩大、具備特定時代背景的《惡棍特工》，強而有力地肯定了塔倫提諾的能耐遠超過洛杉磯的城市限制。如果《黑色追緝令》傳達的是歐洲觀點的美國文化，那麼《惡棍特工》便表現了美國觀點的歐洲（片中有段極妙的時刻：應該要是臥底的雷恩以美國南方口音講義大利文「日安」；此外，布萊德·彼特整部片都散發著一股雀躍的喜感）。這部片在二〇〇八年下半年開拍，步調明快。他們在巴黎及德國薩克森自由邦（Saxony）鬱鬱蔥蔥、風光明媚的鄉間出外景，並在柏林的巴貝斯柏格片廠（Studio Babelsberg）進行拍攝。巴貝斯柏格片廠曾是納粹宣傳部長戈培爾（Goebbels）指揮納粹政宣機器的地方。

刻意且堅決要混搭不同類型，塔倫提諾也悄悄將《惡棍特工》拍成了另一部義大利式西部片。電影開場時的壯麗美景在他之前的作品中從來沒出現過。他表示：「我記得，拍完《黑色終結令》後開始做這部片時，我對這部片的其中一個想像，就是讓這部片成為我的《黃昏三鏢客》。」[14] 他提過，塞吉歐·李昂尼這部美國南北戰爭的經典作品有著諷刺與悲劇的絕妙平衡，是他最愛的電影。

↑｜塔倫提諾原本很擔心，一票猶太裔美國人在納粹占領的巴黎進行復仇行動，這樣的想法會不會太過分。但問了自己的猶太朋友後，得到他們異口同聲的贊同。他們非常想看到這個故事問世。

→ │ 電影第一章〈很久很久以前…在納粹占領的法國〉
裡，蘇珊娜（梅蘭妮·羅宏）逃離藍達中校的魔掌。
雖然塔倫提諾拍的是戰爭電影，但他也使用義大利式
西部片的手法，混合了壯觀的景色和超近的特寫。

李昂尼在過世前不久，才正要開拍二戰史達林格勒戰役的故事；而塔倫提諾也在《惡棍特工》的第一章標題，致敬這位義大利大師充滿歌劇淵源的美感，將章名取名為〈很久很久以前…在納粹占領的法國〉（*Once Upon a Time in Nazi-Occupied France...*）*15 。藍達在這一章登場，追捕躲藏在法國農舍地板下的猶太家庭。他的鼻子幾乎會因為聞到他們的氣息而激動地顫抖。這一段也有著童話故事的基調：驚恐害怕的蘇珊娜為了活命倉皇奔逃時，掉了一隻鞋。如果電影無法用來實現人的願望，那麼電影還能做什麼？

儘管如此，繼《刑房》那令人沮喪的想太多，以及《追殺比爾》那瘋狂的鋪張放肆之後，塔倫提諾這次不讓自己有任何機會，以任何形式放縱自己。他將坎城影展當作最後期限，決心要在一年內完成這部片，為了趕上明年春季這場電影盛會。如果只能拍一天，那就只拍一天吧。他想再測試一下自己，重拾早期作品的急迫性。這部片大多照著故事的順序拍攝，戲劇張力也逐漸升高，就像掐著喉嚨的手越掐越緊，而倉促的拍攝進度和改寫歷史的孤注一擲，似乎也即將失控。

▶ 靠對白而非戰鬥交鋒 ◀

塔倫提諾並不想拍戰爭場面——「我覺得那種垃圾很無聊」[16]——這樣公式化的戰爭電影套路使他厭煩。他要處理的是人與人之間的摩擦，「發生在房間裡的事」[17]。他想在電影的場景裡，盡可能拉伸他所謂的

「橡皮筋」[18]，在不斷掉的情況下盡量拉長。至少在第五章〈巨臉復仇記〉（*Revenge of the Giant Face*）之前，角色之間的交鋒靠的不是槍火彈藥，而是靠語言、靠對白。

「我之所以能把我的材料執導得比其他任何人還要好，這（對白）是其中一個原

因」塔倫提諾表示，「因為我對自己的材料有信心，這是其他人沒有的。」[19]

電影第四章〈電影院行動〉（*Operation Kino*）的場景安排在一間名叫路易斯安（La Louisiane）的地下室酒吧，這個段落展現了高超的導演技巧，是他最傑出的成就之一。

的主題之一。塔倫提諾不僅藉由說話輕柔快活、精通多國語言的藍達處理這個議題，他也意識到，要在戰場上成功掩飾身份，或單純掌握敵人的指令，語言至關重要、攸關存亡。因此，他決定要照國籍選角（德國演員演德國人，以此類推——例外的只有加拿大人麥克·邁爾斯〔Mike Myers〕飾演英國將軍，以及身為愛爾蘭人的法斯賓達飾演英國影評希考斯）。每個演員都說他們的母語，看著塔倫提諾的對話以字幕呈現，實在非常有趣。

完成這部片時，離自己訂下的期限沒剩幾小時（他在首映之後其實又回頭做了些調整加強，剪了新的版本）；《惡棍特工》在二〇〇九年的坎城影展首映，評價褒貶不一。電影的調性確實讓有些影評感到不安，但讓討厭這部片的人更惱火的，似乎是塔倫提諾的自大，他竟然如此傲慢、膽敢拍出這種故事。肯尼斯·圖蘭在《洛杉磯時報》裡抱怨：「他的電影之路走到現在，坦白說，感覺他的性格強過他的電影。」塔倫提諾因為做自己而慘遭否定。不過，這仍是讓其他人驚嘆的特質：「塔倫提諾以他僅有的權力——身為導演所具備的無上支配權——改寫歷史」彼得·崔維斯（Peter Travers）在《滾石》（Rolling Stone）雜誌裡這麼肯定他的表現。菲利普·法蘭奇在《觀察家報》（The Observer）也表示：「這個想法如此迷人又瘋狂。」

等到二〇〇九年夏天，《惡棍特工》在美國上映時，這些爭論有了結果。《惡棍特工》獲得八座奧斯卡獎提名，包括最佳影片、最佳原創劇本，還有沃茲拿下的最佳男配角。塔倫提諾可以挑戰不可能。因此，接下來他將注意力轉移到西部片，處理奴隸制度。

在這場情勢緊繃、讓人提心吊膽超過三十分鐘的橋段裡，一群酒醉喧鬧的德國軍人差點揭穿希考斯的身份，破壞兩位惡棍特工、希考斯與布莉姬·范·海慕絲瑪克（Bridget von Hammersmark）的密會。由出色的黛安·克魯格（Diane Kruger）飾演的海慕絲瑪克是個德國電影明星，後來成為同盟國的特務，她有辦法讓惡棍特工出席即將到來的首映會。在這場戲裡，身份敗露與否，最終都牽涉到發音和手勢。

這裡重拾《黑色追緝令》裡對語言的巧妙探索，程度更甚以往。這也是現在最重要

*——李昂尼的《狂沙十萬里》（Once Upon a Time in the West）、《四海兄弟》（Once Upon a Time in America）原文片名都是以 Once Upon a Time 起頭。

「結尾那場大快人心的
大屠殺發生在電影院
裡，而膠卷則是致死
的手段。」

→ | 蘇珊娜（梅蘭妮・羅宏）俯視這些納粹高官和上流社
會貴賓的聚會。這些人將被困在她的巴黎電影院裡。
塔倫提諾不僅要在電影裡改寫歷史，他也正是要用電
影（院）促成希特勒的垮台和死亡。

決殺令 ——————————————————— 2012

DJANGO UNCHAINED

昆汀‧塔倫提諾為了跑《惡棍特工》的巡迴宣傳，來到日本這一站時，繆思女神來拜訪他了。不管確切的靈感來源到底是什麼——無論是上帝、宇宙、電影史的集體潛意識在他耳邊呢喃——他能確定，是一堆義大利式西部片的原聲帶讓他想到下一部片的開場。那些原聲帶是他在東京唱片行買的，其中很多是沒什麼名氣的義大利式西部片的配樂。

結合武士片元素的義大利式西部片在日本很受歡迎。塔倫提諾趁放假時聽了這些原聲帶，一部電影的開場畫面也逐漸在他的腦海中成形。難得沒帶到自己的筆記本，他便利用飯店的紙筆，在靈感消失前匆匆把想法記下來。

外景。深夜。一八五八年——德州的某處。寒冷的森林裡，薄霧中出現一排銬著腳鐐的奴隸。他們遇上了一位偽裝成牙醫的德國賞金獵人。這位魅力十足的男子和塔倫提諾筆下任何一位話癆一樣，都很喜歡自己的聲音、喜歡講話；他此時正在找某位奴隸，一位名叫決哥（Django）的奴隸。

塔倫提諾早就打算要拍西部片。在他以鍾愛的義大利式西部片的各種套路滲透其他電影類型時，西部片這個類型不斷召喚他。最後說服他直接拍一部西部片的，是他在閒暇之餘撰寫、針對塞吉奧‧考布西（Sergio Corbucci）的影評書。塞吉奧‧考布西是小有名氣的義大利式西部片導演，執導了一九六六年的電影《荒野一匹狼》（Django）*。塔倫提諾寫的影評，聚焦在電影的潛文本*。他表示，分析潛文本很棒的地方在於，只要能「講出一番道理」[1]就好，不用管考布西所想的是否真和自己分析的一樣。

塔倫提諾認為，不管是安東尼‧曼（Anthony Mann）、山姆‧畢京柏（Sam Peckinpah）或塞吉歐‧李昂尼，傑出的西部片導演對西部都有各自的刻畫與詮釋，而考布西鏡頭下的西部最殘暴又最超現實。塔倫提諾認為之所以如此，在於這位義大利導演其實是在處理二戰時荼毒他祖國的法西斯主義。這讓塔倫提諾想到：以後影評會怎麼寫昆汀‧塔倫提諾的西部？他決定要找出答案。

「奴隸獲得自由成為賞金獵人」這樣的點子縈繞塔倫提諾心頭有八年之久。這位化身成賞金獵人的復仇天使專門追蹤通緝犯，這

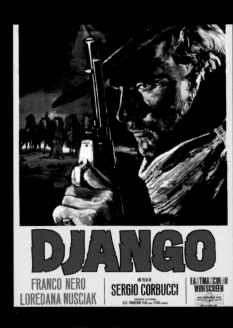

↑｜塔倫提諾之所以拍了他第一部真正的西部片，是因為受到義大利式西部片大師塞吉奧‧考布西的作品啟發，特別是他一九六六年狂暴的作品《荒野一匹狼》。在這部電影裡，技藝精湛的神槍手向一票南方混蛋報仇。

* ——《決殺令》的主角決哥（Django）這個名字，就是來自《荒野一匹狼》的原文片名，也是《荒野一匹狼》主角的名字（台灣多譯作姜戈）。

⁂ ——subtext，電影表相之下的含義、主題等。

↖ ｜《決殺令》一系列的宣傳海報確實反映了早年義大利式西部片的排版與設計，但由於這部片主要場景在密西西比州，塔倫提諾偏好稱這部片為「南方片」。

些法外之徒往往逃到美國深南部種植棉花的莊園裡，明目張膽地成為監督奴隸的工頭。研究顯示，懸賞的罪犯常常會躲在偏遠的南方莊園裡。塔倫提諾喜歡將他的第七號電影稱作「南方片」。

這時，他的首選演員——克里斯多夫‧沃茲是完成這部片的最後一塊拼圖。他以這位奧地利的表演天才為原型，塑造了金‧史華茲（King Schultz）醫生這位賞金獵人，他在片中成為決哥的摯友兼導師。史華茲是個德國的移民、很會說故事，不過這次具備了堅毅不屈的道德勇氣（他其實是昆汀宇宙中罕見的正派人物）。史華茲與決哥兩人是我們的嚮導，帶領我們深入塔倫提諾土生土長的美國，朝著最黑暗的核心前進。

「我想走進美國歷史上最晦暗的時期，」他說，「這真的就是這個國家最大的罪惡。我們還沒化解這個罪孽，我們甚至還無法處理這件事。」[2] 這就好像他在深入挖掘自身創作主題的根源：支撐美國夢的種族、犯罪與社會分化議題。

「我們大家理智上都『知道』奴隸制度的殘酷和不人道，」塔倫提諾表示，「但只要認真研究過，這就不再只是知識，不再只是歷史紀錄——而是切身的感受。這會讓你非常憤怒，很想做點什麼……我就明講了，不管這部電影裡發生的事情有多糟，現實中發生過的爛事更可怕。」[3]

這時，塔倫提諾快五十歲了，而他仍一如既往地強硬不屈。他已經較能接受，自己比較像是古怪的好萊塢過客，而不是道地的好萊塢影人。「我多少還是覺得，我一直想證明自己是這裡的一份子。」[4] 他承認。好幾年來，持續有引人注目的大片想找他合作，例如《捍衛戰警》（Speed）和《MIB星際戰警》（Men in Black），這些電影好似都在誘惑他順從體制。值得注意的是，他曾計畫重拍《皇家夜總會》（Casino Royale），

讓皮爾斯‧布洛斯南（Pierce Brosnan）回鍋飾演龐德，並將故事的時間背景帶回一九六〇年代，以一種不那麼鋪張華麗、近乎黑色電影的手法呈現*。製片都嚇得落荒而逃。

他太自成一格，無法遵循好萊塢的思維模式。電影公司幾乎都不想拍西部片或黑奴題材的電影，更別說帶有後現代色彩、融合這兩者的電影了。然而，這卻是他想拍的東西。

▶ 歷史復仇童話 ◀

史華茲讓決哥成為自由民，起初是為了請決哥幫忙指認幾個通緝犯。兩人接著成為搭檔，橫跨泥濘飛濺、氣候惡劣的十九世紀美國（場景真實還原），賺取更多賞金。之後決哥向史華茲提到，自己鐵了心要解救仍是奴隸但下落不明的妻子布希達‧馮夏夫（凱莉‧華盛頓〔Kerry Washington〕飾）。他們

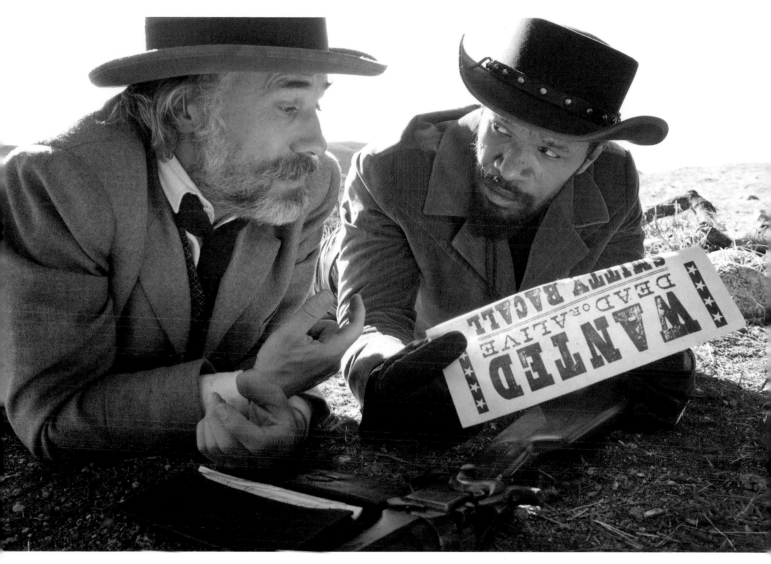

後來查明布希達的去向：她被賣到名為糖果園（Candyland）的大莊園，由巧舌如簧的惡霸凱文·康迪（Calvin Candie）經營。身為兩人中出主意的那一位，史華茲想了個計畫，能引起康迪對他們的興趣，進而堂而皇之進到莊園裡，帶布希達逃出來。當然，根據昆汀宇宙的規則，計畫都是構想來出差錯的。只有遇上災難，故事角色才能展現自我。

這是塔倫提諾敘事最流暢的作品：沒有分章節、沒有交錯的時間線、沒有賣弄聰明的旁白（不過有些倒敘片段和很有看頭的說

明文字），從頭到尾一口氣說完一個故事。和納粹占領的法國不同，他認為這段歷史應該直接了當地呈現（這是相對的差異）。

《決殺令》多少能溯源到構思《惡棍特工》時的書寫創作，及其還沒拍成電影的衍生故事《殺手烏鴉》。《殺手烏鴉》講的是一幫報復心強烈的黑人士兵，出獄後射殺那些罪有應得的白人士兵（《黑色追緝令》與《黑色終結令》中也都直接觸碰到種族相關的道德議題）；加上這個作品，就變成了歷史復仇電影三部曲，這三部都是極為暴力的童話故事。

↖ ｜ 塔倫提諾明確以克里斯多夫·沃茲的形象來塑造以賞金獵人為業的牙醫金·史華生。然而，沃茲騎馬時出了意外，墜馬導致髖骨脫臼，使得史華茲一開始的幾個場景必須重寫，改成讓他駕駛一輛篷車。

↑ ｜ 史華茲（克里斯多夫·沃茲）和他的搭檔決哥（傑米·福克斯）檢視他們下個賞金目標的通緝令。針對歷史事件——這次處理的是奴隸制度——有著充滿野性的血債血償復仇觀，《決殺令》幾乎可說是《惡棍特工》的姊妹作。

*——《皇家夜總會》原是伊恩·佛萊明（Ian Fleming）於一九五三年出版的小說，一九五四、一九六七年分別被改編成影集與電影。二〇〇四年，皮爾斯·布洛斯南宣布卸任龐德一角後，塔倫提諾便表達重拍意願，但提案被電影公司否決。二〇〇六年，新任龐德的《007夜總會：皇家夜總會》問世。

「奴隸敘事（slave narrative）以電影呈現時，」塔倫提諾表示，「通常都是以主流觀點建構出來、嚴肅的大歷史，都保持一定的距離。我想突破這樣的觀點，這樣受玻璃展示櫃保護的歷史敘述。我想朝展示櫃丟石頭、徹底粉碎它，然後帶你走進去。」5

在《決殺令》後半段，打從決哥和史華茲前往糖果園的路上起，塔倫提諾便開始利用剝削電影裡駭人的殘暴行徑，來刻畫奴隸制度的恐怖。他從刻畫同一個時代的電影中汲取元素，這些電影都與他自身的品味相近。李察·費力雪（Richard Fleischer）執導的《曼丁果》（Mandingo）*就是個例子，片中出現了奴隸接受訓練，赤手空拳互相搏擊的橋段。塔倫提諾則以極其殘暴方式，清楚描繪他所謂的「曼丁果格鬥」（mandingo fighting），以及一位逃跑的奴隸如何被康迪的一群惡犬咬死。

以塔倫提諾的話來形容，這些電影更貼近時代的真實，體現了當時「活著很廉價。活著如塵土。活著只值五分錢。」*6

塔倫提諾覺得，自己沒有義務要符合他譏諷為「二十一世紀政治正確」7的東西。爭議要來就來吧，他唯一的責任，是將現代觀眾送回美國內戰前的南方密西西比州，讓觀眾直接面對那個時代的現實。他表明：「我認為，美國是少數尚未被迫正視自身過往罪孽的國家之一。」8 可以這麼說，塔倫提諾的所有作品都是以電影類型這面哈哈鏡，反映出美國的真實。《決殺令》無疑仍是塔倫提諾首部西部片。不管這部片背後有什麼樣的涵義，他總是有辦法端出一部娛樂性極高的作品。

說到底，這部電影講的是一位前奴隸奮起，成為神話般的西部英雄的故事。他前往地獄（也就是密西西比州），拯救落入壞人手中的妻子。這是很典型的題材，對塔倫提諾的創作來說也是全新的冒險。

← 史華茲（克里斯多夫·沃茲）和決哥（傑米·福克斯）這對奇特的持槍搭檔呼應了《黑色追緝令》裡暴力的職業殺手二人組朱爾和文生。決哥亮麗的綠色夾克和時髦的馬鞍之後也出現在塔倫提諾下部片《八惡人》中的裝備裡。

↑ 凱莉·華盛頓飾演的布希達。她是決哥的妻了，在康迪的莊園當奴隸。結合了史華茲的德國背景，布希達這個名字暗示了近乎格林童話般的特質：英雄奮力拯救被囚禁在城堡裡的少女。這樣神話般的風格間接反映在這部電影的類型上。

* —— 也譯作《曼丁哥》、《曼丁哥家族》。Mandingo 一詞來自 Mandinka，指的是西非某一民族及其文化（曼丁戈／曼丁哥人），並衍生指稱強而有力的黑人男性。《決殺令》用同樣的字來指稱白人主人下注賭博，讓奴隸近身格鬥、致死方休的比賽。目前並無足夠證據顯示當時普遍有類似的競技比賽。

✳ —— 塔倫提諾表示，這是義大利式西部片的精神：活著不值錢，但死亡卻有利可圖。也因此他將片中死活不論的通緝犯賞金設計得非常高昂，而一般奴隸買賣卻極為低廉。

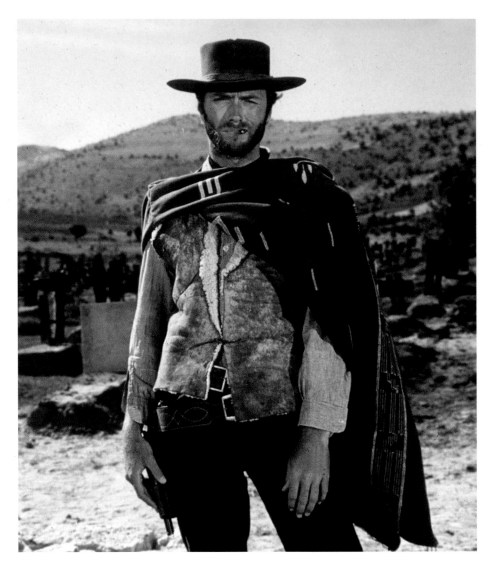

→ | 克林·伊斯威特在塞吉歐·李昂尼的《黃昏三鏢客》中飾演的傳奇人物「無名氏」(Man with No Name)，不過這個角色在片中其實被稱為「金毛仔」(Blondie)。塔倫提諾最近很肯定，《黃昏三鏢客》仍是他最喜歡的作品。

▶ 選角好運不再 ◀

你可以理解，他為什麼起初會想像威爾·史密斯(Will Smith)來演決哥。這是個大好機會，能顛覆並豐富全球名氣最大的黑人巨星原有的形象與戲路，而且兩人也幾乎要合作了。他們在紐約花了好幾個小時討論，當時威爾·史密斯在那裡拍攝《MIB星際戰警3》(這是塔倫提諾原本可能協助撰寫劇本的系列電影)。「我們過了一遍劇本，仔細討論了一番，」塔倫提諾回憶道，「我聊得很開心——他很聰明又很酷。我覺得整個過程有一半是為了讓我們有理由約出來，花時間碰面。當時我才剛寫完劇本。能和講起話來毫無顧忌的人聊天真的很棒。」[9]

威爾·史密斯坦承，自己對劇本有些意見，尤其擔心其中的暴力元素。這是拿他的形象冒極大的風險。他的粉絲能跟隨他深入如此黑暗的地帶嗎？因為沒有時間修改劇本，塔倫提諾也清楚自己等不了，而且還打算見見伊卓瑞斯·艾巴(Idris Elba)、克里斯·塔克(Chris Tucker)、泰倫斯·霍華(Terrence Howard)及麥可·肯尼斯·威廉斯(M.K. Williams)。這位導演離開時，威爾·史密斯跟他說：「我再想想，如果你沒找到人，我們再來談。」[10]

「但我接著就找到人了。」[11] 塔倫提諾坦承。

當傑米·福克斯(Jamie Foxx)走進來，塔倫提諾便知道他找到決哥了。完全是鄔瑪·舒曼和布萊德·彼特的情況重演——只要塔倫提諾的腦海裡有他們，就不可能有其他選項。傑米·福克斯真的就是走進塔倫提諾的家門，到好萊塢山莊的豪宅找他商量。這位導演就在福克斯進門的瞬間，感受到他身上那神奇的性格，他具備某種「克林·伊斯威特的特質」。[12]

傑米·福克斯生長於一九七〇年代的德州。他高中是美式足球隊的明星球員，但這個身份也無法保護他免於當地種族主義的傷害。這段成長背景讓他極為自豪，這份自豪也增強了他的渴望，想體現片中針對美國那令人作嘔的種族主義的批判。確實，在只有沃茲和他在的第一天排練時，他表現得有點太逞兇鬥狠。塔倫提諾得把他拉到一旁，重申決哥這個角色如何轉變。

「當時的情況是，傑米這個強悍的黑人男子，想表現得像個強悍的黑人男子。」[13] 塔倫提諾回憶道，並表明他對演員的信心。塔倫提諾向傑米·福克斯解釋，如果決哥一

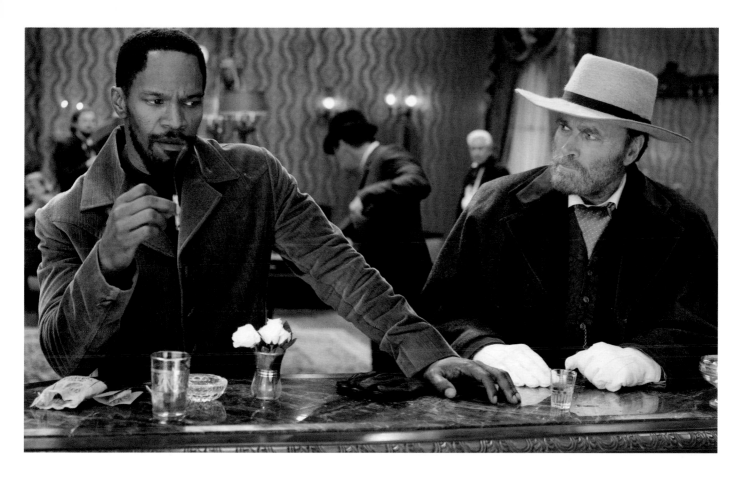

開始就是個「了不起的英雄人物」[14]，故事就不用講了。決哥是要變成那樣的英雄人物。在那場冷颼颼的開場橋段裡，我們首次見到決哥，他當時已經從密西西比州徒步走到德州。塔倫提諾強調，決哥這時應該早已筋疲力盡，幾乎快要崩潰了。「他不是吉姆·布朗*，他不是超級英雄。」[15] 這是罩上一層現實的類型電影。

李奧納多·狄卡皮歐（Leonardo DiCaprio）則運用好萊塢重量級明星的影響力，有辦法將塔倫提諾最新的劇本弄到手，即便他原本並不在導演的選角名單上。他之前突然表示有興趣飾演《惡棍特工》裡的藍達。他甚至能說一口流利的德文，但仍無法像克里斯多·沃茲一樣，能鏗鏘有力地處理每個音節。不過他帶給《決殺令》的，是甜

膩柔順的南方口音，以及銳利似鐮刀般的奸笑。塔倫提諾在劇本裡並未設定凱文·康迪的年紀，不過把康迪想得再年長一點。他心中有個飾演康迪的人選，不過從未透露對方的身份。問題是，塔倫提諾對那個演員的印象停留在二十年前，現在要演就太老了。

就選角層面而言，《決殺令》是塔倫提諾最不明確的作品。他不再受到好運眷顧了。最好的打算持續落空，劇本只得倉促改寫。他原本希望凱文·科斯納飾演反派配角艾斯·伍迪（Ace Woody），但檔期喬不攏只好作罷。

針對這位康迪的得力助手、負責訓練曼丁果格鬥員的艾斯·伍迪，塔倫提諾選角的第二個想法是再次與寇特·羅素合作。然而，因為拍片進度延遲，羅素只得退出劇

↑｜傑米·福克斯飾演的決哥遇上佛朗哥·尼羅飾演的奴隸主人亞美利戈·維斯普奇（Amerigo Vessepi）。當然，因為尼羅在塞吉奧·考布西的《荒野一匹狼》中飾演名叫 Django（決哥／姜戈）的反英雄主角，所以才有提到名字的正確發音這個圈內人才懂的笑話。

*——Jim Brown，美式足球球員、演員，飾演《決死突擊隊》裡深入納粹敵營、執行祕密暗殺任務的其中一位黑人士兵。

組，塔倫提諾於是便拿掉伍迪這個角色，並把大部分的台詞都給了比利·克萊許（Billy Crash，瓦頓·戈金斯〔Walton Goggins〕飾演）。薩夏·拜倫·柯恩（Sacha Baron Cohen）也被找來飾演史考提（Scotty），他在一場牌局裡把布希達輸給了康迪，但這個倒敘的段落最後也被捨棄。塔倫提諾自己則在片中客串演出法蘭基（Frankie），他是個礦場員工，操著一口澳洲腔。這個角色起初是找澳洲演員安東尼·拉帕里亞（Anthony LaPaglia）來演，而且也覺得保留他的口音是個好主意，代表了身處美國大熔爐的另一位移民。但後來因為拍攝進度延遲，拉帕里亞離開劇組，塔倫提諾便親自上陣，並保留了口音。此外，為了向考布西致敬，主演《荒野一匹狼》的佛朗哥·尼羅（Franco Nero）也客串了一角，與傑米·福克斯對戲。

▶ 第一個讓昆汀討厭的反派 ◀

　　李奧納多·狄卡皮歐有興趣飾演卑劣的康迪，實在是意外的好運。雖然狄卡皮歐這時已經三十八歲了，但塔倫提諾認為，將康迪這位反派塑造成小霸王的主意非常好。糖果園在酷熱的密西西比河三角洲綿延六十五英里，自成一個王國，階級分明，下有黑人奴隸，上有白人員工，所有人都想在墮落的統治者身邊爭得一席之地。「莊園制度就只是臨時湊合的歐洲貴族體系，」[16] 塔倫提諾這麼覺得。當時那些南方人保留歐洲貴族體系中他們喜歡的部分，並自創一大堆東西。至於康迪，塔倫提諾把他理解成「猖狂的小皇帝」[17]，羅馬帝國的暴君卡里古拉（Caligula）。這位重享樂的紈絝子弟厭倦了棉花事業，耽溺在極為暴力的特殊嗜好裡。塔倫提諾創造的反派中，康迪是第一個讓他討厭的反派。

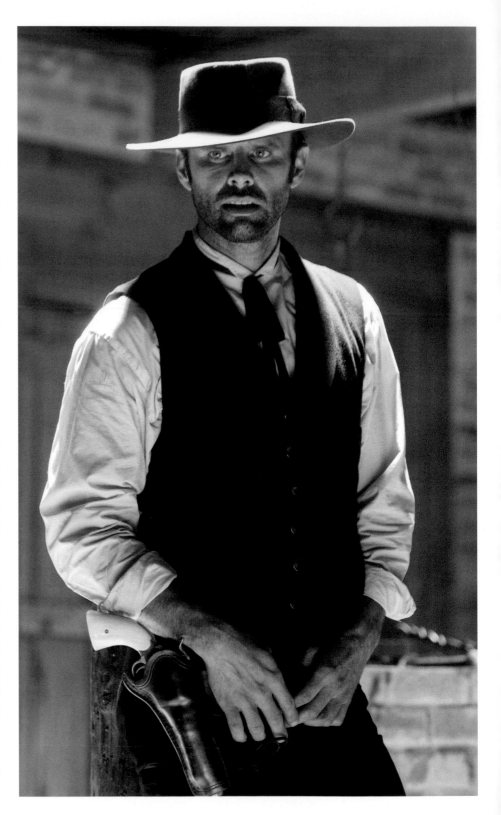

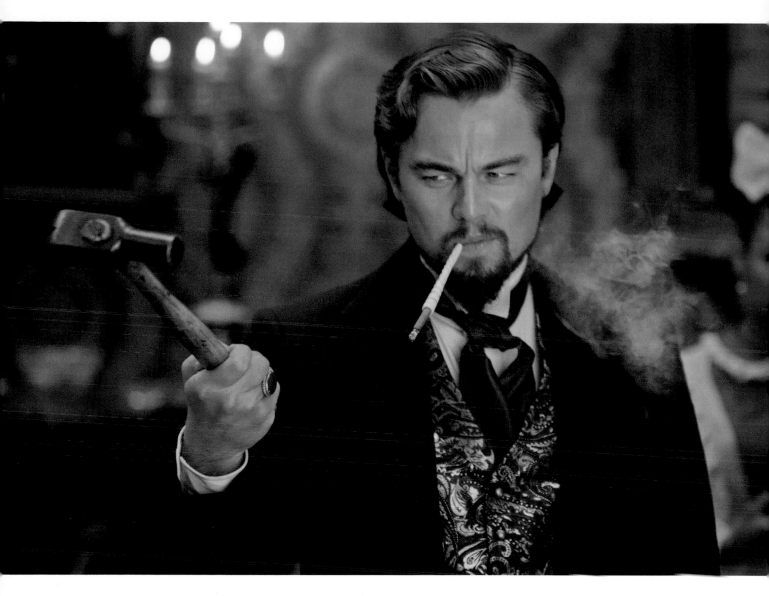

↖ | 阿拉巴馬州出生的瓦頓·戈金斯飾演康迪的爪牙比利·克萊許。塔倫提諾在口碑極好、屬於現代西部片類型 (neo-Western) 的影集《火線警探》(Justified) 中，注意到戈金斯和他那口齒伶俐的角色，之後也將他吸引人的南方風采帶到《八惡人》裡。

↑ | 李奧納多·狄卡皮歐飾演的凱文·康迪。他在拍攝期間受傷了，當時手中握著的鐵鎚槌頭脫離槌柄飛了出去，砸中他的頭。這個道具之後替換成橡膠材質。

*──Uncle Tom，出自美國小說《湯姆叔叔的小屋》(Uncle Tom's Cabin，也譯作《黑奴籲天錄》)，後用來形容對白人逆來順受、唯唯諾諾的黑人。

最挑釁的角色幾乎必然就屬山繆·傑克森飾演的史提芬了。史提芬是康迪的管家，是個城府深、近乎湯姆叔叔*般卑躬屈膝的奴隸，性情殘忍，對主人唯命是從。山繆·傑克森原以為決哥是寫給他的角色。距離他上次演出導演朋友作品中的重要角色，已經是三部片之前的事了。一開始，塔倫提諾的確想過，以幾個場景交代決哥的來歷，並將故事重心擺在南北戰爭之後 (這是《八惡人》的時代設定)，讓傑克森演變老的主角。但後來放棄了這個版本。隨著故事不斷演變，山繆·傑克森大概比這個角色年長了十五歲，不適合演，對此他欣然接受。甚至請他改飾演邪惡的史提芬，他也樂觀其成。

拿劇本給他看的塔倫提諾問他，能不能接受演這個角色？

「我能不能接受演出世界上有史以來最卑鄙的黑人王八蛋？」他反問，「當然能，一點問題也沒有。」[18]

他早已著手將鬢角染灰、替史提芬添個有特色的瘸腿。有了這個角色，便造就了電影中夥伴關係的巧妙對照：史華茲和決哥這對值得敬重的拍檔，對比康迪和史提芬扭曲變質的主從關係。

拍攝期從二〇一一年最後幾個月持續到二〇一二年，劇組在路易斯安那州紐奧良市附近的艾德加市（Edgard）找到常青莊園（Evergreen Plantation），當作糖果園的外景。常青莊園是美國南方保存最好的一座莊園之一，裡面完整保存了二十二棟的奴隸小屋；昂然挺立的柏樹及一條壯觀的橡樹大道也替這個莊園增色不少。這片景緻每一處都像《黑色終結令》裡南灣的購物中心和酒吧一樣，極為真實。在當地拍片時，塔倫提諾租了家電影院，為演員和劇組人員播放雙片聯映的西部片。

對塔倫提諾來說，《決殺令》標誌了新時代的開始。撇開《刑房》不談，這是他首次拍電影時，身旁沒有冷靜的勞倫斯‧班德。兩人並沒有鬧翻，只是各自剛好都想試點新東西。話雖如此，兩人至今也還沒有新計畫要合作，他們的法外之徒製作公司也進入休眠狀態。這也是塔倫提諾第一部沒給莎莉‧曼克（Sally Menke）剪接的電影。這位優秀的剪接師在洛杉磯的格里斐斯公園（Griffith Park）遛狗時，因為高溫酷暑意外身亡。

→｜康迪（李奧納多‧狄卡皮歐）和他討人厭的奴隸頭頭史提芬（山繆‧傑克森）之間詭異反常的關係，是設計來對比史華茲（克里斯多夫‧沃茲）和決哥（傑米‧福克斯）的關係，作為相反、負面的對照組。

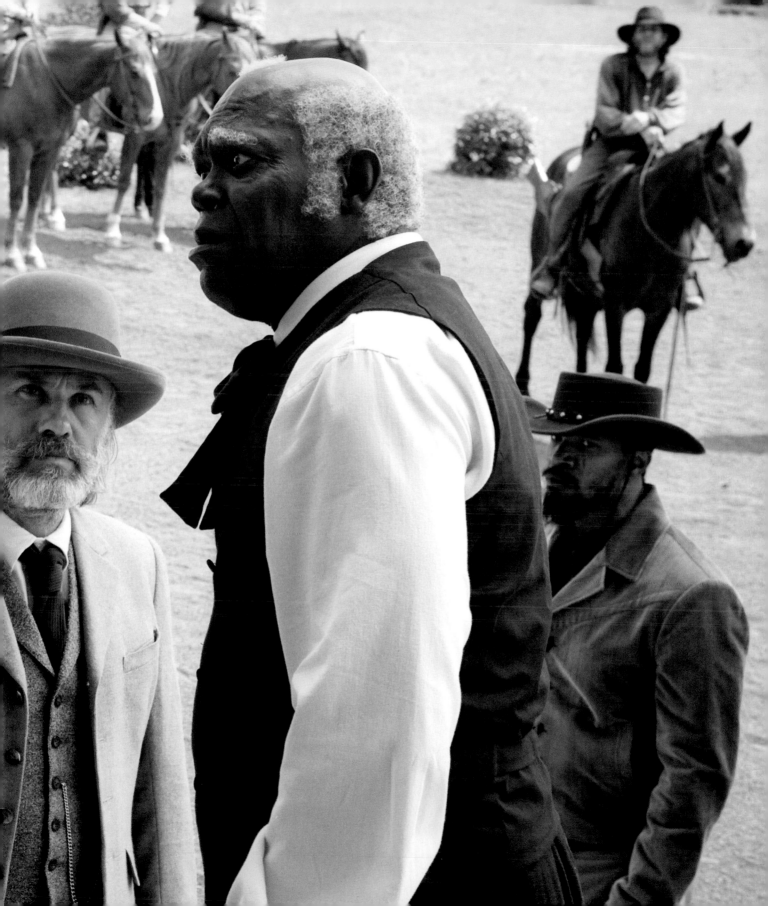

為了要描繪史華茲和決哥充滿象徵意涵的旅程（和《追殺比爾1》一樣充滿不同電影的元素，但也像《追殺比爾2》一般粗野），他們也在加州和懷俄明州拍外景。這段旅程中，兩人照著史華茲的清單擊斃懸賞的通緝犯，並朝著「黑暗之心」[19] 前進，一路上決哥也為即將執行的救援任務做好準備。和《惡棍特工》一樣，《決殺令》是個以電影呈現、有意匡正昔日過錯的復仇童話。不過，塔倫提諾在此也想處理另一個過錯，一個在他看來是電影自身犯下的過錯：美國導演葛里菲斯（D.W. Griffith）在《國家的誕生》（The Birth of a Nation）中，賦予三K黨正面形象這件事。

《決殺令》有個搞笑橋段描繪了三K黨前身的烏合之眾。一群人坐在馬背上，爭論是否該戴上臨時做出來的頭套進攻，因為頭套會遮蔽視線。塔倫提諾不但刻意嘲諷葛里菲斯，也挪揄了約翰·福特（John Ford），因為他就在《國家的誕生》裡飾演了三K黨員。電影潛文本的研究使塔倫提諾很討厭約翰·福特如何「讓白人優越的想法持續存在」[20] 這件事。

決哥最後和糖果園所有人對決時，電影以鋪張新潮的槍戰，充分帶我們回到義大利式西部片裡。塔倫提諾保證，決哥射出去的每發子彈都能造成最大的身體傷害。相較於看似全然發生在另一個平行宇宙的《惡棍特工》，塔倫提諾在《決殺令》更進一步，游移在抑鬱沮喪的現實與刺激熱血的電影類型之間，游移在藝術與暴亂的浮誇之間。

▶ 善惡分明仍惹爭議 ◀

有些影評很欣賞相反的力量這麼相互交會、融合。羅比·柯林（Robbie Collin）在《電訊報》（The Telegraph）裡盛讚：「有種奇特又精彩的魔力在此發揮作用；這是藝術

與垃圾巧妙結合的煉金術,黑暗陰鬱又興高采烈。」菲利普·法蘭奇在《觀察家報》則稱讚塔倫提諾「具備嫻熟的駕馭能力,善用義大利式西部片達到自己的目的。」

不過,史派克·李再度表達批判,他認為塔倫提諾並不尊重奴隸,因此他永遠不會看這部電影。尼克·平克頓(Nick Pinkerton)則在雜誌《視與聽》中譴責:「到頭來,《決殺令》表現出來的恐怖駭人,並不是來自奴隸制度,而是來自一位電影人想拍歷史悲劇片,但卻受制於自身狂妄傲慢的性格。」電影裡,有位手無寸鐵的白人女性在走廊出入口被獵槍轟得飛出去,這一幕是特別設計來引人發笑的。

無論如何,這部片在誇張的粗俗、晦暗沮喪、刺激冒險之間的平衡與拿捏,確實有傳達給觀眾。《決殺令》成為他最賣座的電影,全球票房高達四億兩千五百萬美元。就像在尚未寫出來、分析他電影的著作裡寫下一段說明,塔倫提諾解釋了為什麼這部片裡互相衝突的元素對他來說行得通:「我以充滿神話色彩、以歌劇規格般的方式強調〔這個時代〕,至於暴力與死亡的駭人,則以黑到發亮的黑色幽默呈現。這些全都是義大利式西部片的一部分,而我用這個來拍一段歷史,這段歷史非常怪誕、殘酷、超現實,或從某個角度看,充滿不合理的喜劇特質。這些元素彼此密切相關,相輔相成。」[21] 簡單來說,這次是塔倫提諾的大解放。

難得這一次,他電影裡的道德判斷如此黑白分明。說來諷刺,有些人反而不買帳。理直氣壯、涇渭分明的良善似乎不太適合塔倫提諾。克里斯多福·班菲(Christopher Benfey)在文學雜誌《紐約書評》(The New York Review of Books)表達了他的失望:「那些醜陋的、含糊曖昧的、不上不下的,完全沒有容身之處。」不過別擔心,塔倫提諾的下一部片將徹底拋開所有道德操守,絕對非常「可惡」。

「塔倫提諾游移在抑鬱沮喪的現實與刺激熱血的電影類型之間,游移在藝術與暴亂的浮誇之間。」

← | 拍攝期間,飾演康迪的李奧納多·狄卡皮歐正在視察他的王國。塔倫提諾原本沒有明確將康迪寫得很年輕,但後來覺得,將他塑造成錢多到百無聊賴的任性小霸王這個想法非常好。

↑ | 塔倫提諾客串演出礦場員工,身穿戲服的他正在取鏡。從某方面來說,《決殺令》確實格局宏大,不過也是他的電影裡,道德判斷最強烈的作品。

「這幾乎就像我從沒拍過時代劇。」

八惡人 / 從前，有個好萊塢 —— 2016 / 2019

THE HATEFUL EIGHT AND ONCE UPON A TIME IN HOLLYWOOD

「我拍這部片是為了救膠卷。」昆汀・塔倫提諾宣稱，「另一個原因就是我可以這麼做。」[1] 這就是他為何以多年前的七〇釐米膠卷規格來拍他第八部作品的理由，為此 Panavision 攝影機公司必須挖出陳舊的鏡頭組，它們上一次派上用場已經是用來拍一九六六年的《喀土穆》（*Khartoum*）。

儘管塔倫提諾的友人與同業都擁護數位攝影機的○性，他卻擁抱老派的拍片規格。相較於未來，過去對他的想像力有更大的影響。

他所做的不僅於此。在他的要求之下，溫斯坦影業（The Weinstein Company，溫斯坦兄弟終於離開了米拉麥克斯影業）為新片舉辦了盛大巡演，在特定的一些電影院放映原始的七〇釐米規格拷貝（因其寬度為一般三十五釐米膠卷的兩倍寬，所以在尋常銀幕上放映時，畫面上下緣會有黑邊）。他自豪地大聲說：「我想要呈現過去的那種熱鬧與娛樂大秀氣氛。」[2]

即便現代觀眾樂於用筆電與手機在串流平台上看電影（以及他的電影），但《八惡人》強烈重申電影感的重要性。電影被縮到香菸盒大小的螢幕上，讓他很沮喪。所以聽說他對黑膠唱片很狂熱，一點也不讓人意外。他譏諷說：「詩意不需要科技。」[3] 這部

七〇釐米豪華鉅片其實主要場景就只在一個破爛房子裡，開場第一章那些令人屏息的壯觀風景是唯一例外，這樣的安排也帶著一種詩意的對比。而這又是一部西部片。

《八惡人》是故意設計來困惑觀眾。千萬別讓古代背景給騙了，塔倫提諾嘲弄說：「我其實在創造有點類似阿嘉莎・克莉絲蒂（Agatha Christie）的作品。」[4]

本片籌拍過程一開始並不太順利。其劇本被外流到網路上，對於這個仰賴一連串複雜偽裝與逆轉的故事來說，這情形簡直糟透了。塔倫提諾對此事件很生氣，因此曾公開宣稱他要把《八惡人》改成小說。

在美國電影導演公會舉辦的現場對談中，他告訴克里斯多夫・諾蘭（Christopher Nolan）他是以不同的方式來寫這個劇本。「我慢慢面對這個題材，看看自己有什麼感覺。」[5] 他寫了三個版本，每一個的結局都不同。他坦承他對劇本外流事件的回應方式很

↑｜二〇一五年《八惡人》首映會上的昆汀・塔倫提諾。他言出必行，儘管在業界二十五年了，他的作品仍沒有任何妥協的痕跡。他的創作生命也遠比流行風潮更為持久，在各種層次上來說，他現在已經是大師級電影作者。

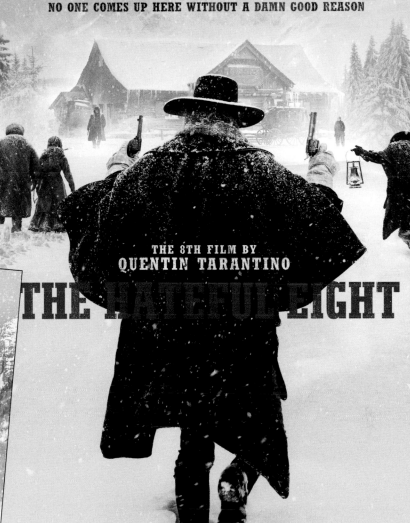

↗ | 塔倫提諾從沒將《八惡人》視為西部片。
就他看來,被大雪圍困的環境與各式各樣
可疑的陌生人,都是傳統推理故事的典型
元素。雖然這些角色曾犯下什麼案子並未
被很清楚地交待。

→ | 在新片的西部片典型元素方面，昆汀・塔倫提諾並沒參考他喜愛的義大利式西部片，而是採用了一九六〇年代電視影集如《牧場風雲》(Bonanza) 的簡潔敘事模式，圖中為主演此影集的傑克・勞德 (Jack Lord) 與蘇珊・奧利佛 (Susan Oliver)。

糟，但這是因為那只是劇本第一版。「在寫作過程中，這個事件對我來說真的是一大打擊。」[6]

他的影評人好友艾維斯・米契爾 (Elvis Mitchell) 說服他參加洛杉磯郡美術館年度的「現場朗讀」(Live Read) 系列活動，在舞台上朗讀整部電影劇本。這件事讓他重振精神。他還能失去什麼？任何能用 Google 的人都可以看到這個故事。此外，自從《霸道橫行》之後，他就沒在這類的劇場情境中工作了。他第八部電影的靈感來自他的處女作。塔倫提諾的創作生涯回到原點。提姆・羅斯也再度因為腹部中彈而失血致死。

▶ 末世下的倖存者互毆 ◀

在懷俄明州山區有個遺世獨立的小木屋，它雖被稱為「米妮縫紉用品行」，其實不過是前往虛構的紅岩鎮 (Red Rock) 驛馬車路程中的一個酒館，而一群怪異人士就被困在裡面。時代雖是南北戰爭之後，但戰爭具體上過去了多少年並未交代清楚。或許是戰後六、八或十年，但空氣中的硝煙仍然迴繞不去。木屋中的這些怪人大致上分成南北兩個陣營，立場最鮮明的是前北軍軍官／解放黑奴馬奎斯・華倫 (Marquis Warren) 中校，與南軍老將軍山福德・史密瑟斯 (Sandford Smithers)，後者是南方邦聯頑

固份子，也是根深蒂固的種族主義者。引發後續血拼事件的觸媒是惡名昭彰的賞金獵人約翰・魯斯 (John Ruth)，他與他逮捕的犯人黛西・朵梅姑 (Daisy Domergue) 兩人手腕銬在一起，黛西是某個殺人幫派的一份子，等到大雪一停，就會被送去紅岩鎮處以絞刑。

「我最後拍出來的電影，嚴肅檢視了南北戰爭與戰後倖存者。」[7] 塔倫提諾如此說明。他想創造的氛圍幾乎像世界末日後，這些倖存者一起被困在冰凍荒原裡，相互責怪

彼此毀滅了自己的人生。「但毀滅世界的其實是南北戰爭。」[8] 塔倫提諾指出。《霸道橫行》中，困在倉庫裡的角色們輪流占上風，本片也有類似的情境，而塔倫提諾也受到約翰・卡本特《突變第三型》中冰天雪地中疑神疑鬼氛圍的影響，恰好此片也是由寇特・羅素主演。影評們也提到尤金・歐尼爾的知名劇作《送冰人來了》(The Iceman Cometh)，該劇角色為紐約格林威治村酒館裡的一群客人。塔倫提諾也提及他受到小時候愛看的三部西部劇集（互不相關）影響：

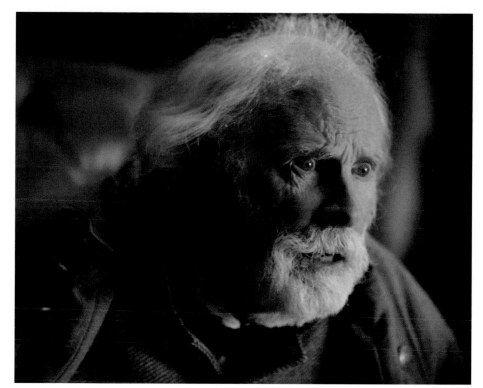

↑ | 一九七○年代巨星布魯斯‧鄧恩（Bruce Dern）飾演南方邦聯頑固份子史密瑟斯將軍。鄧恩是另一個把恰如其分的影史記憶帶進本片的演員。他帶來的是西部電視劇歷史如《荒野大鏢客》與《篷車英雄傳》（Wagon Train），而塔倫提諾在片場可以一字不漏背出許多西部電視劇對白。

↑ | 寇特‧羅素飾演令人敬畏的賞金獵人約翰‧魯斯。他詮釋角色時細膩（或沒那麼細膩）地模仿約翰‧韋恩（John Wayne）是完全刻意的，他甚至還說出《搜索者》（The Searchers）裡的台詞「終有那一天」。

《牧場風雲》、《灌木牧場》與《維吉尼亞州人》（The Virginian）。

《八惡人》如其片名所示，是塔倫提諾所能想像出來最黑暗的一群角色，其中唯一的白人女性是獰笑的黛西，她也是其中精神病態最嚴重的。她被長時間毆打，然後電影直接呈現她被吊死的畫面。塔倫提諾曾擔心自己是否不經意寫出貶抑女性的內容。所以第二版劇本就完全採取黛西的視角來寫，然後他驚恐地發現他很樂於「從最高的木樑吊死她」。[9]

戲劇張力必須像心跳一樣持續不斷。暴力可能在任何時刻爆發。塔倫提諾再度把自己的電影視為小說，似乎完全不受任何品味上的限制。他說：「小說要怎麼寫都可以，這是電影所不被允許的。」[10] 如果只因為她是女性，就給她與其他七個角色不同的待遇，這就會減弱故事的力道。塔倫提諾主動承認，魯斯第一次打黛西的時刻，「就是刻意要震撼觀眾。」[11]

二○一四年四月十九號，現場讀劇在洛杉磯的王牌飯店（Ace Hotel）舉行，寇特‧羅素飾演約翰‧魯斯，塔倫提諾的老搭檔山繆‧傑克森飾演華倫、布魯斯‧鄧恩飾演史密瑟斯，麥可‧麥德森飾演單槍匹馬的牛仔喬伊‧蓋奇（Joe Gage），提姆‧羅斯飾演奧斯瓦多‧莫布雷（Oswaldo Mowbray，這個喋喋不休的角色也適合克里斯多夫‧沃茲）是四處巡迴的英國籍絞刑創子手，華頓‧哥金斯（Walton Goggins）飾演自稱是新上任紅岩鎮警長的克里斯‧曼尼克斯（Chris Mannix）。以上演員後來都加入電影卡司。每個角色與黛西（當時由愛

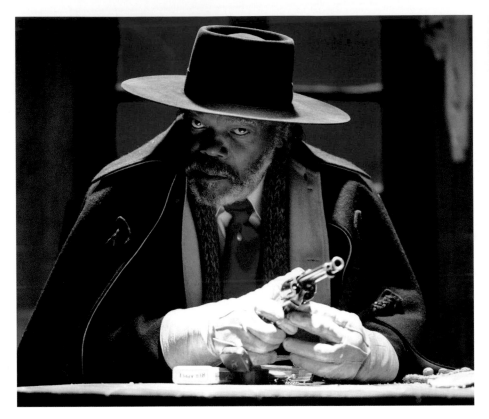

↑｜《八惡人》是傑克森第六次與塔倫提諾合作。華倫中校的角色當然是為他量身寫就。

→｜珍妮佛‧傑森‧李（Jennifer Jason Leigh）飾演令人厭惡的黛西。李是本片卡司中另一個感謝導演選角判斷的演員，她認為導演選角是基於對電影史的理解，而非當下誰比較紅。她說，當導演在看一個演員時，對於那演員整個生涯都很了解。

波‧塔布琳〔Amber Tamblyn〕飾演）可能有也可能沒有關係。法國演員丹尼斯‧曼努奇（Denis Ménochet）飾演法國人鮑勃（Bob），後來在電影中改為墨西哥人，由達米安‧畢契爾（Demián Bichir）飾演。塔倫提諾身披大圍巾，負責朗讀舞台指示（偶爾會發噓聲要觀眾安靜）。劇中交織著各種背叛、突如其來的結盟與槍戰，驚悚刺激。

所以塔倫提諾改變主意，修改結局，寫出了第三版劇本。二〇一四年十二月，本片於科羅拉多州特柳賴德（Telluride）廣達九百英畝的史密德牧場（Schmid Ranch）開拍，距離日舞工作坊並不遠，塔倫提諾當年曾在那裡當學員，被建議避免寫出充滿漫長對白的場景。

他曾經想把《八惡人》當成《決殺令》的直接續集，並將片名取為《白色地獄裡的決哥》（*Django in White Hell*）。但如果此片有主人公的話，解謎成分就會大打折扣。但本片仍屬於同一個昆汀宇宙（傑克森與哥金斯扮演不同的角色）：我們在暴風雪中遇見傑克森飾演的華倫時，他就坐在專屬於決哥的那個馬鞍上，在縫紉用品行裡也可以看到決哥的綠色燈芯絨外套掛在那裡。循規蹈矩的奧斯瓦多則被認為預見了《惡棍特工》裡麥可‧法斯賓達飾演的艾奇‧希考斯。

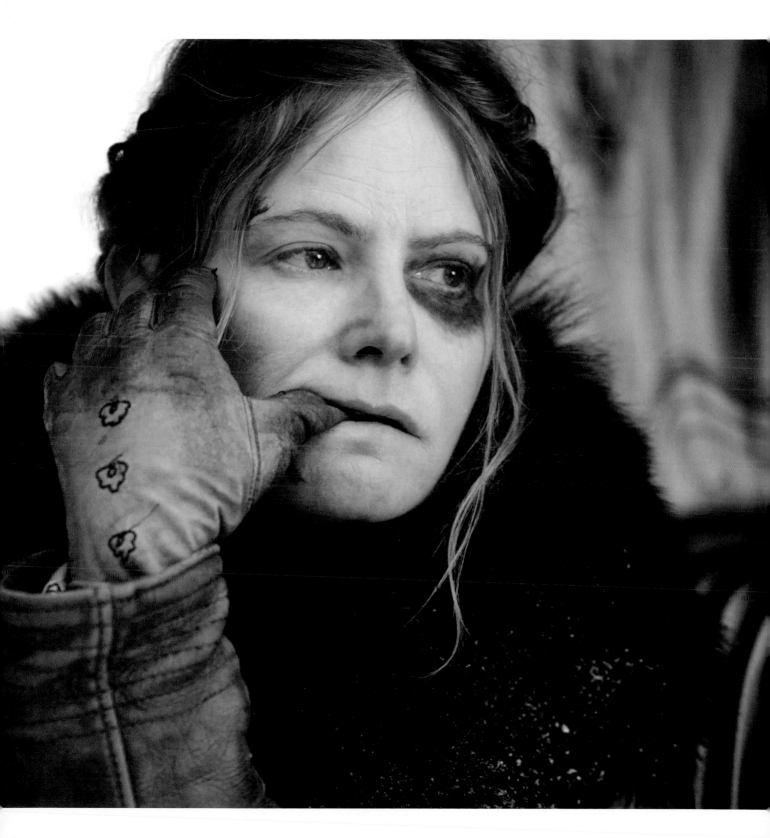

THE HATEFUL EIGHT｜八惡人

因為塔倫提諾想要《霸道橫行》那樣的節奏，所以他要找「很酷的九〇年代演員」[12]，但現在已經老了些，於是他選了羅斯與麥德森，再加上演技精湛、留著誇張八字鬍的羅素，他在一九八〇年代演過《紐約大逃亡》的蛇頭・普利斯金（Snake Plissken）與《突變第三型》裡的麥瑞迪（R.J. MacReady）等危險角色，此片中的他呈現出那些角色年老的模樣。塔倫提諾相當刻意避免選用大明星。本片必須是群戲，讓觀眾不可能解析出演員原本在影壇的地位高低。此外，海報上印著查寧・塔圖（Channing Tatum）的名字，暗示了劇情中可能不只有八個惡人。

珍妮佛・傑森・李比塔倫提諾原本想像的黛西更年輕。但他無法忘懷她在試演中那「令人毛骨悚然的尖叫」[13]。他心想，如果是在家裡聽到這種尖叫，大家一定會報警。他最後把候選人選縮小到三個女演員，她們「都在九〇年代打出名號」[14]。他為自己舉辦了三位女演員的影展，「老實說，我最喜歡看的是珍妮佛・傑森・李影展。」[15]

《雙面女郎》（Single White Female）、《派克夫人的情人》（Mrs. Parker and the Vicious Circle）、《邁阿密特別行動》、《幽靈終結者》（The Hitcher），他讚美說：「她就像女版西恩・潘。」[16] 在她瘋狂咆哮的背後，還細膩表現出很深的城府（就像《霸道橫行》裡的橘先生，黛西在本片中也欺瞞他人），同時劇情也聚焦在揭露縫紉用品店這些人之中，究竟誰是她的同夥。

就像現場讀劇那樣，塔倫提諾自己負責片中短暫的旁白引導，宛如上帝之聲，說故事的人乃全知全能。

▶ 身歷其境的拍攝規格 ◀

在嚴苛的氣候條件下，劇組拍攝了壯麗

的外景，但對於關鍵的降雪畫面，天公卻不作美。而縫紉用品行看似一間小木屋，裡面卻出乎意料地寬廣，劇組因為便利性而在洛杉磯搭景，但導演持續讓棚內溫度保持低溫，好讓演員們在講話與喝咖啡時會真的呼出蒸氣，即便是那壺被下毒的咖啡也在氣氛十足的油燈下飄散裊裊白煙。

對本片這樣內景居多的電影來說，用七〇釐米膠卷拍攝或許憑直覺來看並不合理，但塔倫提諾瘋狂追求寬銀幕*卻有其邏輯。他對諾蘭說：「我並沒採取不同的導演手法。

我就是依照我的需求去做事。」[17] 既然景框中已經有如此多細節，那就沒有需要再做美化。寬廣的景框也讓人感覺如在角色身旁。

他誇耀說：「我拍過很多傑克森的特寫，但我從沒拍過像這部電影裡的特寫。在他的眼睛裡，你可以看到自己在游仰式。」[18]

這個拍攝規格讓觀眾進入那個空間，如臨現場。每個影格都在兩個層次運作：前景動作充滿塔倫提諾那種高明的辱罵對白；另外還有背景中角色正在做的事情。當你重看此片，就會發覺每場戲都有第二個層次。

為了追求創作素材的完整一致性，需要搭配特定的配樂。於是塔倫提諾聯繫了顏尼歐·莫利克奈，他除了寫了不少義大利式西部片的主題曲，也曾為完全不同類型的《突變第三型》寫出悲愴配樂。塔倫提諾告訴他：「你是我最喜歡的作曲家。但我一個月之內就要用配樂。」[19]

當時已經年高八十七歲的莫利克奈拒絕了他，合情合理。然後莫利克奈讀了劇本，這位電影配樂大師心中立刻浮現一首曲子：隱含暴力前兆的驛馬車前進時所搭配的轟鳴配樂。他通知塔倫提諾說自己可以寫主題曲。事實上，這首主題曲恰巧用了些《突變第三型》沒用到的段落，但其中有七成是新寫的，它揚棄西部片那種衝向天際的華麗曲式，改採陰暗、一九六〇年代風格的驚悚片旋律，其中充滿潛伏的恐懼。

塔倫提諾尤其喜歡西部片的一點，是它們測量其時代氛圍的方式。早在一九五〇年代，西部片的打光風格如同艾森豪總統時代那種充滿陽光的樂觀主義。到了一九七〇年代，西部片開始反傳統，這些後現代的水門案（Watergate）西部片充滿了偏執狂。到了一九八〇年代，《四大漢》（Silverado）那類的電影則帶有雷根總統時代那種鼓舞人心的感性。塔倫提諾認為：「你必須拍你自己版本的西部片。」[20]《八惡人》不可避免地是二十一世紀第二個十年導致的結果。

← | 南北戰爭後的時代背景，是讓塔倫提諾探討現代美國種族關係的範本。在許多面向上，《八惡人》都是他最具鮮明政治色彩的電影。同時間，雪景除了在視覺上吸引人，也表現出世界末日的感覺，彷彿角色們是地球上最後倖存的人類。

↑ | 魯斯（寇特·羅素）與黛西（珍妮佛·傑森·李）認識了自由挑索的劊子手奧斯瓦多（提姆·羅斯飾演），這是一場反社會人格者的聚會。塔倫提諾喜歡用七〇釐米寬銀幕鏡頭拍攝內景這個概念，因為這樣可以鼓勵觀眾檢視背景正在發生什麼事情。

*──諾蘭也是愛用如IMAX大尺寸膠卷規格的導演。

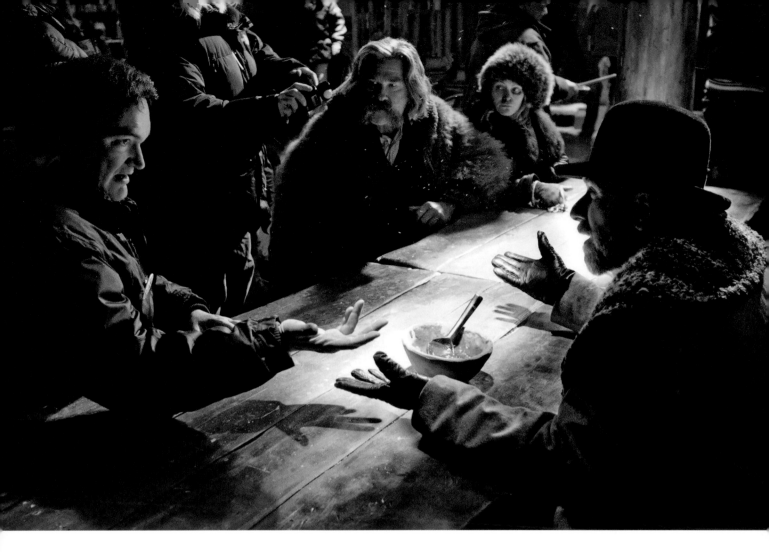

米妮縫紉用品行是美國的縮影，燃燒著仇恨的怒火，其中大部分是源自種族問題。在巴爾的摩與弗格森市（Ferguson）都發生手無寸鐵黑人男性遭警方射殺的事件，本片劇本編寫就受到此類事件的影響，塔倫提諾想探究電視新聞畫面中那些暴力的根源究竟為何。他認為：「白人至上的議題終於受到討論。這就是這部片要講的事情。」[21]

塔倫提諾正處於熱衷政治的情緒中。他曾公開支持歐巴馬競選總統，也在本片上映前的宣傳期去參加「黑命關天」（Black Lives Matter）反警察示威。他在示威活動中宣稱：「我在此要說我站在受害死者那一邊。」[22] 為了報復他，警察工會號召大家杯葛此片。塔倫提諾坦承本片因此失去了一些寶貴的商業合作機會。

本片的全球票房不俗，高達一億五千六百萬美元，但是相較於他前幾部賣座電影，此片被認為票房失利。塔倫提諾盡量不把這件事放在心上，他不快地說：「我的名字並非一瓶有保存期限的鮮奶。」[23]

《八惡人》上映後，影評人或許給予褒貶不一的各種評價。（《國家》〔The Nation〕雜誌的克勞溫斯〔Stuart Klawans〕抱怨說：「強迫自願的傻子觀看的低劣惡作劇。」；《Time Out》雜誌的羅斯克夫〔Joshua Rothkopf〕則讚道：「這部驚悚片充滿兩樣東西：密閉空間裡的爾虞我詐，以及西部片導演霍華‧霍克斯風格的叨絮。」）但現在就他的作品集來看，此片相當出色：激烈、引人入勝、既粗魯又好笑（通常是同時間）、引發爭議、成果斐然。塔倫提諾自己聲稱：「這部片將會流傳二十年、三十年，希望可以到一百年。」[24]

▶ 從前，有個好萊塢 ◀

接下來他的創作靈感會引領他到何處？答案就是到好萊塢這個地區。但這是塔倫提諾內心孕育出來的好萊塢，生活與藝術在此

「在宣傳《八惡人》時，
塔倫提諾喜歡稱黛西是『西部的曼森女郎』。」

精彩又濃烈地融合，成為他最具個人色彩的
電影。

　　他已經承認，那些他常提及的前傳與
續集計畫如《黑色追緝令之維加兄弟》（*The
Vega Brothers*）、《殺手烏鴉》、《決哥與蒙
面俠蘇洛》（*Django/Zorro*），隨著時間流逝
已經變得比較沒意思，但他還沒放棄《追殺
比爾3》。如果他還需要證明些什麼，那也
只需對自己證明。二〇一七年是《霸道橫行》
上映二十一週年，而在七月十一日，他在休
息兩年之後開拍了《從前，有個好萊塢》，
此片讓虛構與真實事件交錯，而真實事件中
最重要的就是邪教領導人查爾斯·曼森主謀
的那些犯罪案件。

　　塔倫提諾對曼森的著迷可以追溯到他
發想電影《閃靈殺手》的故事，其靈感來源
是媒體幾乎神化某個精神病態者的報導。
本片主角為米基與梅樂莉這對鴛鴦殺手，
他們在法院受審時，某個獰笑的粉絲說他
倆大開殺戒，是「繼曼森之後最棒的連續殺
人案件」[25]。在宣傳《八惡人》時，塔倫提
諾喜歡稱黛西是「西部的曼森女郎」[26]。

　　姑且不論《惡棍特工》中邱吉爾、希特
勒與其黨羽的卡通化客串演出，曼森與其信
徒，跟曼森家族中最知名的受害者女演員
莎朗蒂（Sharon Tate），是塔倫提諾當前所
有作品中首度出現的歷史人物。

↑ │ 塔倫提諾與提姆·羅斯（選他與麥可·麥德森演出，是刻意讓觀眾想起《霸道橫行》的幽
閉恐懼）認真排戲。雖然此場景是在洛杉磯的攝影棚內搭建，卻保持低溫以讓演員呼吸真
的產生蒸氣。穿著羽絨外套的劇組人員也是一樣。

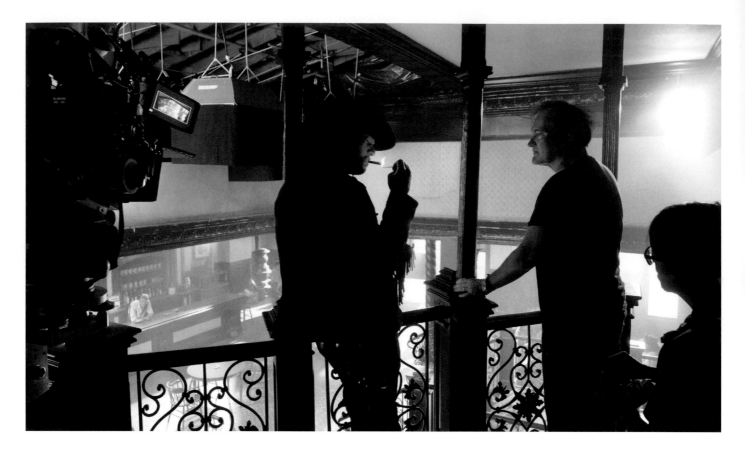

↑ | 李奧納多‧狄卡皮歐飾演西部影集明星瑞克‧達爾頓，他在片場中的片場與塔倫提諾討論。正如片名《從前，有個好萊塢》所暗示，這是塔倫提諾第一次在自己的劇本裡探討製作電影的圈子。

　　曼森家族成員闖進莎朗蒂位於天堂大道（Cielo Drive）的家，殺害了這個懷孕的女演員，那年塔倫提諾才七歲，可是他對那段時間的記憶很清晰。事實上，整個故事都是透過他記憶的觀點來改寫：在一九六〇到一九七〇年代之間的遙遠歲月，他所記得的洛杉磯那些畫面、聲音與特殊風情。這不是一九六九年的歷史紀錄；這是《從前，有個好萊塢》，是個童話故事，而其片名是向塞吉歐‧李昂尼執導的義大利式西部片《狂沙十萬里》致意。

　　所以我們在看這部以瑞克‧達爾頓（Rick Dalton）為主角的電影時，就有了非常塔倫提諾的解讀線索。瑞克原本主演類似《牧場風雲》的虛構西部影集《賞金律法》（Bounty Law），但在此劇停播之後，他計畫要仿效克林‧伊斯威特去拍義大利西部

片，而對他忠心耿耿的特技替身演員也會陪他去。李奧納多‧狄卡皮歐飾演這個常扮演西部槍手的演員，而布萊德‧彼特飾演其替身兼打雜克里夫‧布茲（Cliff Booth）。《不死殺陣》中也有圈內笑話跟性格扭曲的特技演員，可謂是《從前，有個好萊塢》的先聲。

　　塔倫提諾解釋說：「瑞克的明星路每況愈下，而克里夫也是。」[27] 在此虛構的好萊塢歷史中，瑞克剛好住在莎朗蒂家隔壁棟。克里夫則是住在拖車裡（就像《追殺比爾2》裡的巴德），地點就在露天汽車電影院的對面。

　　這是塔倫提諾拍過最接近《黑色追緝令》的電影。他思忖道：「故事發生在洛杉磯，而且同時有三條故事線在發展：分別是莎朗蒂、瑞克與克里夫的故事。卡司陣容就像《黑色追緝令》一樣龐大，而故事經歷的時間也跟《黑色追緝令》一樣只有幾天。」[28]

　　追尋此好萊塢傳說的其中一條脈絡，是在史提夫‧麥昆（達米安‧路易斯〔Damian Lewis〕飾演），的明星光環下，瑞克黯然失色。老派作風的瑞克也搞不懂，為何好萊塢片廠體系會喜歡複雜有深度的歐洲電影。這個時期不僅是曼森連續殺人案的關鍵時刻，也是好萊塢黃金年代走向衰亡的最後一里路。在二〇一六年里昂電影節，塔倫提諾上了一堂課名為「一九七〇」的大師課，他提到馬克‧哈里斯（Mark Harris）寫的《源自革命的場景》（Scenes From a

← | 瑪格・羅比（Margot Robbie）飾演莎朗蒂，在真實事件中，這位女演員慘遭曼森邪教（通稱為「曼森家族」）成員殺害。儘管《惡棍特工》曾以誇張、喜感的方式呈現希特勒與邱吉爾，但這是昆汀宇宙中第一部與真實歷史事件交會的電影。

提諾剛開始認真欣賞電影的階段，也可說是他的轉型期。

二〇一四年，塔倫提諾接手為新比佛利電影院（New Beverly Cinema）排片，他刻意把它當成經典電影院來營運，宛如「綠影帶資料館」這家錄影帶店復業。他心中想著電影史。觀眾不免好奇，瑞克的迷惘是否隱含此片導演的憂慮：在當代好萊塢的強力後浪衝擊下，自己已經過氣。

在《決殺令》製作期間，塔倫提諾依照習慣，先寫小說測試《從前，有個好萊塢》的故事概念。在《八惡人》製作期間，那些惡棍大特寫鏡頭則與這部小說形成強烈反差，此時小說又進化成劇本，最後劇本耗時五年才完成。他在劇本中放進超過一百個有台詞的不同角色，並且模糊了真實、虛構與他先前繁複電影文本之間的界線。

電影中的莎朗蒂是二十六歲的女演員，乃名滿大卜的波蘭導演羅曼・波蘭斯基（Roman Polanski，由波蘭演員拉法・札維盧卡〔Rafa Zawierucha〕飾演）的妻子。塔倫提諾心中只考慮由澳洲明星瑪格・羅比飾演這個角色，並提前獲得死者妹妹黛博拉（Deborah Tate）的同意。艾爾・帕西諾（Al Pacino）首度加入昆汀宇宙，出演瑞克健談的經紀人馬文・施沃茲（Marvin Shwarz），這個角色令人聯想到馬文・楚沃茲（Marvin Schwarz）這位公關專家與製片，他參與了一九六九年由畢・雷諾斯主演的西部片《百支快槍》（100 Rifles）。

Revolution）給了他啟發。哈里斯這本書探討一九六七年五部被提名奧斯卡最佳影片的作品，他拿新好萊塢開路先鋒如《畢業生》（The Graduate）與《我倆沒有明天》與其他電影比較，例如品味普通的社會議題電影《惡夜追緝令》（In the Heat of the Night）與《誰來晚餐》（Guess Who's Coming to Dinner）、通俗無釐頭喜劇《杜立德醫生》（Doctor Doolittle）。哈里斯宣稱：「舊的東西正在消逝，新的東西正被創造，這個潮流越來越清楚。」[29]

塔倫提諾要呈現的正是這段好萊塢的轉型期。演員、導演、製片、經紀人、特技演員、模特兒與廣告代理商：整個電影圈取代了他作品常見的那些殺手跟黑道大哥的女人。「一九六七年尾聲，新好萊塢已經勝利了，只是他們還不知道。」塔倫提諾對現場的電影工作者們解說，「一九六七年結束時，即便他們還不知道，但舊好萊塢已經完了……到了一九七〇年，新好萊塢獲勝。」[30] 別具意義的是，這個時期是塔倫

← 布萊德・彼特飾演悠哉的特技演員克里夫・布茲。儘管他的事業與人生都與瑞克的命運緊緊綁在一起，克里夫在盤根錯節的劇情中仍有自己的故事線。《從前，有個好萊塢》接近《追殺比爾》系列電影的搞笑調性，它沉思虛假「電影暴力」與「真實暴力」之間的差異。

↑ 瑞克・達爾頓（狄卡皮歐）在流行音樂電視節目「喧囂」（Hullabaloo）中表演，這是一九六五到六六年間真實存在的音樂流行風潮綜藝節目。當然，塔倫提諾是其鐵粉。

↑ 莎朗蒂（羅比）在塔倫提諾家鄉街道上散步（操作攝影機的是老搭檔攝影指導勞勃・李察遜〔Rober Richardson〕）。此片依照塔倫提諾的特定要求，再現一九六〇年代洛杉磯的景象與感覺，因此它在技術上成為他生涯中最難拍的作品。

達科塔・芬妮（Dakota Fanning）飾演曼森家族知名信徒琳奈・「吱吱」・佛羅默（Lynette 'Squeaky' Fromme），莉娜・丹恩（Lena Dunham）飾演另一名信徒凱薩琳（Catherine Share），而澳洲演員戴蒙・賀里曼（Damon Herriman）則完美演繹了曼森這個令人髮指的邪教教主。

已經過世的盧克・派瑞（Luke Perry）飾演史考特・藍瑟（Scott Lancer），這個「真實存在」的角色源自仿效《牧場風雲》的影集《藍瑟》（Lancer）。史考特・麥奈利（Scoot McNairy）則飾演虛構影集《賞金律法》中「不苟言笑的鮑伯」・吉伯特（Bussiness Bob Gilbert）。此外，本片還放進了更多的演員，包含艾米爾・賀許（Emile Hirsch）、提摩西・奧利芬（Timothy Olyphant）、詹姆斯・馬斯登（James Marsden）與塔倫提諾的兩名愛將提姆・羅斯與寇特・羅素。

除了上述令人頭昏的的後設風格卡司安排之外，本片還有麥克・莫（Mike Moh）飾演的李小龍，這位武打明星的招牌亮黃連身服也被《追殺比爾》借用。此外，《追殺比爾》的鄔瑪・舒曼之女瑪雅・霍克（Maya Hawke）飾演嬉皮女孩，《黑色追緝令》的布魯斯・威利之女露瑪・威利（Rumer Willis）飾演喬安娜・佩特（Joanna Pettet），這位女星在莎朗蒂遇害之前幾小時曾跟她共進午餐。

此片於二〇一七年夏季拍攝了四個月（上次他在街頭拍片，已經是二十年前的《黑色終結令》），洛杉磯雖然是塔倫提諾的家鄉與靈感來源，但他在城市中來回拍片的期間，刻意離家居住。這是基於心理因素，他想建立人在片場的心態：為了拍片，人生中所有其他考量都先擱置。

溫斯坦影業經歷醜聞然後破產，這些事件都被媒體大幅報導，在這過程中，塔倫提諾也遭受池魚之殃，並且停止與該公司往來，之後他出人意料地與英國製片大衛・黑曼（David Heyman，《哈利波特》與《柏靈頓熊》〔Paddington〕系列電影的幕後推手）結盟。在電影還沒開拍前，黑曼已經找來各大電影公司來競爭投資這部預算高達九千八百萬美元的好萊塢諷刺電影。年輕時塔倫提諾寫的劇本，先嚇到電影公司劇本評估人員然後再被退件，如果那時的他看到現在執行長們簇擁著他爭搶著投資他下一部片，不知會做何感想？最後剩下的競爭者為華納兄弟、派拉蒙與索尼影業。雖然華納兄弟的董事會會議室採取一九六〇年代的裝潢風格，但塔倫提諾選擇了索尼影業，因為他寄望於他們的行銷本領，該公司曾負責發行《決殺令》這部以奴隸制度為主題的西部片，並讓它的國際票房收入超過二億五千萬美元。

▶ 重回一九六九 ◀

在拍攝期間他坦承：「這是我拍過最困難的電影，因為一九六九與二〇一八差異太大了。這幾乎就像我以前從沒拍過時代劇。」[31] 飾演喬治・史潘（George Spahn）的畢・雷諾斯，在拍攝他那場戲之前心臟病發過世，讓此片拍攝更加困難。真實的史潘當過默片西部電影明星，一眼失明的他對於曼森家族藏匿在他的牧場，確實是睜一隻眼閉一隻眼。後來，布魯斯・鄧恩被請來救火演出此角色。

整個年代必須被重新打造。現在洛杉磯的面貌已經與一九六九年騷亂時期完全不同——就連塔倫提諾愛流連的那些冷門區域也都改頭換面了。在全片中，他都在追求畫面細節，其精細程度甚至超過「錄影帶資料館」當年那些影癡所能想像。

結果本片成為一場精彩的時間旅行。每座看板廣告的電影就是當年的院線片。史潘

↑ | 狄卡皮歐飾演的電視明星跳躍演出動作戲。瑞克・達爾頓這個角色對狄卡皮歐具有反諷的挑戰性，因為狄卡皮歐已經是個超級大明星，卻被要求精準詮釋一個沒有巨星天分的演員。

牧場曾是《牧場風雲》的拍攝地，也是曼森家族的老巢，它在加州西米谷（Simi Valley）的柯利根牧場（Corrigan Ranch）被仔細重建。劇組也再現了比佛利大道「土狼咖啡館」（El Coyote Café），莎朗蒂當年就是在這裡與好友們吃了最後一餐。

塔倫提諾的第九部作品中，不僅有他偏

同時間，塔倫提諾也曾向《星際爭霸戰》電影系列的監製Ｊ・Ｊ・亞伯拉罕（J.J. Abrams）提案，這個案子也在持續發展中。談到科幻片，塔倫提諾強調他是《星艦迷航記*》的影迷。雖說細節仍然不明確，但媒體預期此案仍會維持現有卡司：克里斯・潘恩（Chris Pine）飾演寇克（Kirk），柴克瑞・恩杜（Zachary Quinto）飾演史巴克（Spock），賽門・佩吉飾演史考提（Scotty）。值得注意的是，此片已確認會是限制級，所以此科幻世界中的相位槍 ※ 應會大開殺戒。因為亞伯拉罕已經為此案召集了一個編劇團隊，這顯示它不太可能由塔倫提諾執導。

現年五十五歲的塔倫提諾進入了中年，他曾面臨各種挑戰卻仍屹立不搖。他青年時期石破天驚的作品改變了電影的面貌，且讓他與某個時代與地點成為同義詞，但當那個年代的流行風潮結束，他曾有可能輕易就在影壇銷聲匿跡。塔倫提諾對自己有強大的信念，堅持自己有神賜天分，再加上擅長營造自己的名人地位（也代表票房號召力），他的下一部作品仍將是震撼好萊塢的事件，不過卻有可能是最後一部：

「如果我改變心意，如果我想出一個新故事，我有可能再回頭拍電影。」他坦承，「但如果我拍十部就引退，這樣作為一種藝術宣言也好。」[32]

然後他尋思片刻，評估了自己的天命以及未來可能的發展（或許也會跟過去混合交錯）。「我們就看看未來會如何。我很喜歡讓觀眾多等一會兒。」[33]

「……塔倫提諾的下一部作品仍將是震撼好萊塢的事件。」

好邪典電影的本能，還大量指涉了他慘綠少年時固定觀賞的電視節目（也滲入了《八惡人》的文本）。不知是否為巧合，曼森據說是西部電視劇集的忠實粉絲。電影中，瑞克主演的《賞金律法》剛被停播不久，雖然此劇事實上並不存在，但此片告訴觀眾瑞克也曾在真實劇集如《藍瑟》、《聯邦調查局》

（FBI）與《青蜂俠》（The Green Hornet）中特別主演。本片將邪教與邪典電視劇集混合在一起。

對於現代電視提供的種種可能性與製作預算，我們不免好奇塔倫提諾是否曾考慮過。等到他完成第十部電影之後，他也不排除嘗試拍電視劇的可能性。

*──Star Trek，原本是電視影集，一九七九年起拍了一系列電影，二〇〇九年此系列被重啟拍成《星際爭霸戰》系列。

※──編注：Phaser，俗稱光炮。

SOURCES 資料來源

Introduction

1 *Film Comment*, Gavin Smith, August 1994.
2 *Pulp Fiction Original Screenplay*, Quentin Tarantino, Faber & Faber, 1994.

'I didn't go to film school, I went to films.'
Video Archives

1 *Quentin Tarantino: The Cinema of Cool*, Jeff Dawson, Applause, 1995.
2 *True Romance* press conference, Los Angeles, August 1993.
3 *Quentin Tarantino: The Cinema of Cool*, Jeff Dawson, Applause, 1995.
4 *Quentin Tarantino: The Man and His Movies,* Jami Bernard, Harper Perennial, 1995.
5 *Quentin Tarantino: The Cinema of Cool*, Jeff Dawson, Applause, 1995.
6 *Fresh Air with Terry Gross* (transcript), Terry Gross, 27 August 2009.
7 Ibid.
8 Ibid.
9 *Positif*, Michel Ciment and Hubert Niogret, September 1992.
10 Ibid.
11 *Quentin Tarantino: The Cinema of Cool*, Jeff Dawson, Applause, 1995.
12 *Fresh Air with Terry Gross* (radio transcript), Terry Gross, 27 August 2009.
13 Ibid.
14 *TheFilmStage.com*, Kristen Coates, 26 June 2010.
15 *Positif*, Michel Ciment and Hubert Niogret, September 1992.
16 *Quentin Tarantino: The Man and His Movies*, Jami Bernard, Harper Perennial, 1995.
17 *Down and Dirty Pictures*, Peter Biskind, Simon & Schuster, 2004.
18 Ibid.
19 Ibid.
20 Ibid.
21 *Positif*, Michel Ciment and Hubert Niogret, September 1992.
22 *Quentin Tarantino: The Cinema of Cool*, Jeff Dawson, Applause, 1995.
23 *Down and Dirty Pictures*, Peter Biskind, Simon & Schuster, 2004.
24 Ibid.
25 *Quentin Tarantino: The Cinema of Cool*, Jeff Dawson, Applause, 1995.

'I made this movie for myself, and everyone is invited.'
Reservoir Dogs

1 *Quentin Tarantino: The Cinema of Cool*, Jeff Dawson, Applause, 1995.
2 *Quentin Tarantino: The Man and His Movies*, Jami Bernard, Harper Perennial, 1995.
3 *Quentin Tarantino: The Cinema of Cool*, Jeff Dawson, Applause, 1995.
4 Ibid.
5 Ibid.
6 *Quentin Tarantino: The Man and His Movies*, Jami Bernard, Harper Perennial, 1995.
7 *Reservoir Dogs Original Screenplay*, Quentin Tarantino, Faber & Faber Classics, 2000.
8 *Quentin Tarantino: The Man and His Movies*, Jami Bernard, Harper Perennial, 1995.
9 *Reservoir Dogs Original Screenplay*, Quentin Tarantino, Faber & Faber Classics, 2000.
10 *Positif*, Michel Ciment and Hubert Niogret, September 1992.
11 Ibid.
12 *Quentin Tarantino: The Cinema of Cool*, Jeff Dawson, Applause, 1995.
13 *Quentin Tarantino: The Man and His Movies*, Jami Bernard, Harper Perennial, 1995.
14 *Reservoir Dogs* press conference, Toronto Film Festival, 1992.
15 *Film Comment*, Gavin Smith, August 1994.
16 *Reservoir Dogs* press conference, Toronto Film Festival, 1992.
17 *Down and Dirty Pictures*, Peter Biskind, Simon & Schuster, 2004.
18 *Quentin Tarantino: The Man and His Movies*, Jami Bernard, Harper Perennial, 1995.
19 *LA Weekly*, Ella Taylor, 16 October 1992.
20 Ibid.
21 Ibid.
22 Ibid.
23 *Down and Dirty Pictures*, Peter Biskind, Simon & Schuster, 2004.
24 *Reservoir Dogs* press conference, Toronto Film Festival, 1992.
25 *Down and Dirty Pictures*, Peter Biskind, Simon & Schuster, 2004.
26 *Kaleidoscope* BBC Radio 4, Quentin Tarantino, 1995.
27 *Empire*, Jeff Dawson, November 1994.

'I think of them as like old girlfriends…'
True Romance, Natural Born Killers and From Dusk Till Dawn

1 *True Romance* press conference, Los Angeles, August 1993.
2 *Projections 3*, Graham Fuller, Faber & Faber, 1994.
3 *True Romance Original Screenplay*, Quentin Tarantino, Grove Press, 1995.
4 *Quentin Tarantino: The Man and His Movies*, Jami Bernard, Harper Perennial, 1995.
5 Ibid.
6 *Quentin Tarantino: The Cinema of Cool*, Jeff Dawson, Applause, 1995.
7 *Projections 3*, Graham Fuller, Faber & Faber, 1994.
8 *Film Comment*, Gavin Smith, August 1994.
9 *True Romance Original Screenplay*, Quentin Tarantino, Grove Press, 1995.
10 Ibid.
11 *Quentin Tarantino: The Man and His Movies*, Jami Bernard, Harper Perennial, 1995.
12 *Quentin Tarantino: The Cinema of Cool*, Jeff Dawson, Applause, 1995.
13 *Premiere*, Peter Biskind, November 1994.
14 *Quentin Tarantino: The Man and His Movies*, Jami Bernard, Harper Perennial, 1995.
15 Ibid.
16 *Natural Born Killers Original Screenplay*, Quentin Tarantino, Grove Press, 2000.
17 *Quentin Tarantino: The Man and His Movies*, Jami Bernard, Harper Perennial, 1995.
18 Ibid.
19 *Axcess 4* No.1, Don Gibalevich, February-March 1996.
20 *Cinefantastique*, Michael Beeler, January 1996,
21 *US*, J. Hoberman, January 1996.
22 *Axcess 4* No.1, Don Gibalevich, February-March 1996.
23 *Details*, Mim Udovitch, February 1996.
24 *US*, J. Hoberman, January 1996.
25 Ibid.
26 Ibid.
27 Ibid.
28 *Inglourious Basterds Original Screenplay*, Quentin Tarantino, Little Brown, 2009.
29 *Details*, Mim Udovitch, February 1996.

'My characters never stop telling stories…'
Pulp Fiction

1 *Projections 3*, Graham Fuller, Faber & Faber, 1994.
2 *Sight & Sound*, Manhola Dargis, May 1994.
3 *Projections 3*, Graham Fuller, Faber & Faber, 1994.
4 *Sight & Sound*, Manhola Dargis, May 1994.
5 *Pulp Fiction Original Screenplay*, Quentin Tarantino, Faber & Faber, 1994.
6 *Down and Dirty Pictures*, Peter Biskind, Simon & Schuster, 2004.
7 *The New Yorker*, Larissa MacFarquhar, 20 October 2005.
8 *Pulp Fiction Original Screenplay*, Quentin Tarantino, Faber & Faber, 1994.
9 *Positif*, Michel Ciment and Hubert Niogret, November 1994.
10 *Quentin Tarantino: The Man and His Movies*, Jami Bernard, Harper Perennial, 1995.
11 *Down and Dirty Pictures*, Peter Biskind, Simon & Schuster, 2004.
12 *The New Yorker*, Martin Amis, 1995.
13 Ibid.
14 *Sight & Sound*, Manhola Dargis, May 1994.
15 *Quentin Tarantino: The Man and His Movies*, Jami Bernard, Harper Perennial, 1995.
16 Ibid.
17 *Magazine*, Sean O'Hagan, May 1994.
18 *Quentin Tarantino: The Man and His Movies*, Jami Bernard, Harper Perennial, 1995.
19 *Positif*, Michel Ciment and Hubert Niogret, November 1994.
20 Ibid.
21 *Quentin Tarantino: The Man and His Movies*, Jami Bernard, Harper Perennial, 1995.
22 *The Times*, Sean O'Hagan, 15 October 1994.
23 *Positif*, Michel Ciment and Hubert Niogret, November 1994.
24 *Down and Dirty Pictures*, Peter Biskind, Simon & Schuster, 2004.
25 *Quentin Tarantino: The Man and His Movies*, Jami Bernard, Harper Perennial, 1995.
26 Ibid.
27 Ibid.
20 *Down and Dirty Pictures*, Peter Biskind, Simon & Schuster, 2004.
29 Ibid.
30 *Oscar* broadcast, 27 March 1995.

'It just kind of snuck up on me.'
Four Rooms and Jackie Brown

1 *Time Out*, Tom Charity, 25 March 1998.
2 Ibid.
3 *The Guardian*, Simon Hattenstone, 27 February 1998.
4 *Premiere*, Peter Biskind, November 1995.
5 *Quentin Tarantino: The Man and His Movies*, Jami Bernard, Harper Perennial, 1995.
6 *Premiere*, Peter Biskind, November 1995.
7 Ibid.
8 *Quentin Tarantino: The Man and His Movies*, Jami Bernard, Harper Perennial, 1995.
9 Ibid.

10　*Premiere*, Peter Biskind, November 1995.

11　*Quentin Tarantino: The Man and His Movies*, Jami Bernard, Harper Perennial, 1995.

12　Ibid.

13　*US*, J. Hoberman, January 1996.

14　Ibid.

15　*Jackie Brown* press conference, Los Angeles, December 1997.

16　*Projections 3*, Graham Fuller, Faber & Faber, 1994.

17　*Time Out*, Tom Charity, March 25, 1998

18　*The Chicago Sun Times*, Roger Ebert, 21 December 1997.

19　*Jackie Brown* press conference, Los Angeles, December 1997.

20　*The Guardian*, Adrian Wootton, 5 January 1998.

21　*IGN*, Jeff Otto, 10 October 2003.

22　Ibid.

23　*Time Out*, Tom Charity, 25 March 1998.

24　Ibid.

25　*Jackie Brown* press conference, Los Angeles, December 1997.

26　Ibid.

27　*The Guardian*, Simon Hattenstone, 27 February 1998.

28　*Jackie Brown* press conference, Los Angeles, December 1997.

29　*The Guardian*, Adrian Wootton, 5 January 1998.

30　Ibid.

31　*The New Yorker*, Larissa MacFarquhar, 20 October 2005.

32　Ibid.

33　*The Guardian*, Simon Hattenstone, 27 February 1998.

34　*Time Out*, Tom Charity, 25 March 1998.

'I don't really consider myself an American filmmaker…'
Kill Bill: Volumes 1 and 2

1　*IGN*, Jeff Otto, 10 October 2003.

2　*BBC Films*, Michaela Latham, October 2003.

3　Ibid.

4　Ibid.

5　*Entertainment Weekly*, Mary Kaye Schilling, 9 April 2004.

6　*Esquire Online*, Matt Miller, 21 January 2016.

7　*Kill Bill Original Screenplay*, Quentin Tarantino, Fourth Estate 1989.

8　*Screencrave*, Mali Elfman, 25 August 2009.

9　*Eiga Hi-Ho Magazine*, Tomohiro Machiyama, 2003.

10　*IGN*, Jeff Otto, 10 October 2003.

11　Ibid.

12　*Eiga Hi-Ho Magazine*, Tomohiro Machiyama, 2003.

13　Ibid.

14　*Screenwriters Monthly*, Fred Topel, February 2007.

15　*Village Voice*, R.J. Smith, 1 October 2003.

16　*The Making of Kill Bill* documentary, Uma Thurman, DVD.

17　*IGN*, Jeff Otto, 10 October 2003.

18　*Village Voice*, R.J. Smith, 1 October 2003.

19　Ibid.

20　*Eiga Hi-Ho Magazine*, Tomohiro Machiyama, 2003.

21　*Screenwriters Monthly*, Fred Topel, February 2007.

22　*IGN*, Jeff Otto, 10 October 2003.

23　Ibid.

24　*Screenwriters Monthly*, Fred Topel, February 2007.

25　*Eiga Hi-H Magazine*, Tomohiro Machiyama, 2003.

26　*Entertainment Weekly*, Mary Kaye Schilling, 9 April 2004.

27　Ibid.

28　*Kill Bill Original Screenplay*, Quentin Tarantino, Fourth Estate 1989.

'Slasher movies are legitimate…'
Grindhouse

1　*Charlie Rose Show*, PBS, 4 May 2007.

2　Ibid.

3　Ibid.

4　*Entertainment Weekly*, Chris Nashawaty, 23 June 2006.

5　*Charlie Rose Show*, PBS, 4 May 2007.

6　Ibid.

7　*The Quentin Tarantino Archives*, Sebastian Haselbeck, 22 December 2008.

8　*Sight & Sound*, Nick James, February 2008.

9　*Charlie Rose Show*, PBS, 4 May 2007.

10　*Sight & Sound*, Nick James, February 2008.

11　*The Quentin Tarantino Archives*, Sebastian Haselbeck, 22 December 2008.

12　*Sight & Sound*, Nick James, February 2008.

13　*Charlie Rose Show*, PBS, 4 May 2007.

14　*Sight & Sound*, Nick James, February 2008.

15　Ibid.

16　*The Quentin Tarantino Archives*, Sebastian Haselbeck, 22 December 2008,

17　*IndieLondon*, uncredited, September 2008.

18　*Sight & Sound*, Nick James, February 2008.

19　*Vulture*, Amanda Demme, 23 August 2015.

20　*The Hollywood Reporter* roundtable discussion, Stephen Galloway, 28 November 2012.

21　Ibid.

22　Ibid.

'Just fucking kill him.'
Inglourious Basterds

1　*Screenwriters Monthly*, Fred Topel, February 2007.

2　*Village Voice*, Ella Taylor, 18 August 2009.

3　Ibid.

4　*Charlie Rose Show*, PBS, 21 August 2009.

5　Ibid.

6　*Village Voice*, Ella Taylor, 18 August 2009.

7 Ibid.
8 *Inglourious Basterds*, Cannes press conference, May 2007.
9 *The Guardian*, Sean O'Hagan, 9 August 2009.
10 *Playboy*, Michael Fleming, 3 December 2012.
11 Ibid.
12 Ibid.
13 *Village Voice*, Ella Taylor, 18 August 2009.
14 *Screencrave*, Mali Elfman, 25 August 2009.
15 *Inglourious Basterds Original Screenplay*, Quentin Tarantino, Little Brown, 2009.
16 *Time Out*, Tom Huddleston, July 2009.
17 *Inglourious Basterds*, Cannes press conference, May 2007.
18 *Time Out*, Tom Huddleston, July 2009.
19 Ibid.

'Life is cheap. Life is dirt. Life is a buffalo nickel.'
Django Unchained

1 *Charlie Rose Show*, PBS, 21 December 2012.
2 Ibid.
3 BAFTA Q&A, 6 December 2012.
4 *Playboy*, Michael Fleming, 3 December 2012.
5 BAFTA Q&A, 6 December 2012.
6 *The Root*, Henry Louis Gates Jr., 23-25 December 2012.
7 AALBC.com, Kam Williams, December 2012.
8 *The Root*, Henry Louis Gates Jr., 23-25 December 2012.
9 *Playboy*, Michael Fleming, 3 December 2012.
10 *The Root*, Henry Louis Gates Jr., 23-25 December 2012.
11 Ibid.
12 *Playboy*, Michael Fleming, 3 December 2012.
13 Ibid.
14 Ibid.
15 *The Root*, Henry Louis Gates Jr., 23-25 December 2012.
16 BAFTA Q&A, 6 December 2012.
17 *The Root*, Henry Louis Gates Jr., 23-25 December 2012.
18 Ibid.
19 BAFTA Q&A, 6 December 2012.
20 *IndieWire*, Matt Singer, 27 December 2012.
21 *Playboy*, Michael Fleming, 3 December 2012.

'It's almost as if I've never made a period movie.'
The Hateful Eight and Once Upon a Time in Hollywood

1 AXS TV, Dan Rather, 24 November 2015.
2 Ibid.
3 *Vulture*, Amanda Demme, 23 August 2015.
4 *Entertainment Weekly*, Jeff Labrecque, 31 December 2015.
5 Directors Guild of America Q&A, Christopher Nolan, 29 December 2015.
6 Ibid.
7 *Entertainment Weekly*, Jessica Derschowitz, 4 January 2016.
8 Ibid.
9 Directors Guild of America Q&A, Christopher Nolan, 29 December 2015.
10 Ibid.
11 Ibid.
12 *Vulture*, Amanda Demme, 23 August 2015.
13 Ibid.
14 *Entertainment Weekly*, Jeff Labrecque, 31 December 2015.
15 Ibid.
16 Ibid.
17 AXS TV, Dan Rather, 24 November 2015.
18 *Collider*, Christina Raddish, 23 December 2015.
19 *The Telegraph*, uncredited, 11 December 2015.
20 Directors Guild of America Q&A, Christopher Nolan, 29 December 2015.
21 *New York Magazine*, Lane Brown, 23 August 2015.
22 Rally against police brutality, New York, 26 October 2015.
23 *Entertainment Weekly*, Jeff Labrecque, 31 December 2015.
24 Ibid.
25 *Natural Born Killers Original Screenplay*, Quentin Tarantino, Grove Press, 2000.
26 *USA Today*, Brian Truitt, December 25, 2015
27 *Total Film*, Damon Wise, July 2019
28 Ibid.
29 *Scenes From a Revolution*, Mark Harris, 2009
30 Lyon Film Festival Q&A, October 12, 2016
31 *Total Film*, Damon Wise, July 2019
32 *Playboy*, Michael Fleming, 3 December 2012.
33 American Film Market Q&A, Mike Fleming, 20 November 2014.

致謝

這份致謝還是得從昆汀‧塔倫提諾本人開始。在我有生之年裡，沒有任何一位導演像這位活躍的加州編劇一樣，帶給我如此巨大的影響力。親自接觸過，他跟我想像中一樣：才華洋溢、固執己見、博學的話匣子。不過在銀幕上，就能明白他的影響力──他用舊電影的零件創造出一種全新的、令人激動的觀影體驗。正如序中所述，《黑色追緝令》在倫敦首映帶給我的感受，這輩子再沒有經歷過了。九〇年代早期昆汀‧塔倫提諾在我們腦袋上轟了一槍，而我們只能回頭渴望得到更多。

少了背後偉大的團隊，作者本人什麼都不是。因此我衷心感謝 Julia Shone、沉著冷靜的 Sue Pressley 和 Philip de Ste Croix 的奉獻精神。最後，我要感謝親朋好友和貢獻多年的「檔案管理員」：Damon Wise、Ian Freer、Nick de Semlyen、Mark Salisbury、Mark Dinning 和 Dan Jolin。當然，我永遠感謝最時髦的小妞 Kat，她仍然對《黑色追緝令》持保留意見。

圖片來源

書中所有圖片皆出自科巴爾收藏（The Kobal Collection），並歸功於打造電影工業的每一個人，以及他們的遠見、才能與精力。透過他們拍的電影、組建的工作室、拍攝的宣傳照，留給了我們寶貴的遺產。科巴爾收藏收集、保存、整理並將圖像提供給更多人，加強我們對電影藝術的了解。

感謝每一位攝影師，以及提供書中宣傳圖像的電影製作公司和發行公司。